王廷信 / 主编

梅庵琴派研究

东南大学出版社

内容提要

《梅庵琴派研究》是对梅庵琴派比较全面和深入的研究成果汇集。本文集收录了"2017年纪念梅庵琴派诞生百年暨古琴传承国际学术研讨会"部分专家、琴家、学者的优秀文章,文章内容包括梅庵琴派的源流、梅庵琴派的演奏风格和方法、梅庵琴派的传承方式等,颇有亮点。为让读者深入了解梅庵琴派之源自,文集还从《梅庵琴谱》《今虞》琴刊选录部分经典文章编入,从《梅庵琴谱》选录部分琴图。《梅庵琴派研究》是对梅庵古琴流派的专题性探讨,在类似文化层面专门探讨某一古琴流派的著作十分少见,专门针对梅庵琴派的类似著作之前更是还没有过。本书的出版可以填补这方面的空白。

图书在版编目(CIP)数据

梅庵琴派研究 / 王廷信主编.—南京:东南大学出版社,2020.10

ISBN 978-7-5641-8984-6

Ⅰ.①梅… Ⅱ.①王… Ⅲ.①古琴—艺术流派—研究—中国—文集 Ⅳ.①J632.31-53

中国版本图书馆 CIP 数据核字(2020)第 189321 号

梅庵琴派研究
Mei'anqinpai Yanjiu

主　　编：	王廷信
责任编辑：	李成思
策 划 人：	张仙荣
出 版 人：	江建中
出版发行：	东南大学出版社
社　　址：	南京市四牌楼 2 号　邮编：210096
网　　址：	http://www.seupress.com
电子邮箱：	press@seupress.com
经　　销：	全国各地新华书店
印　　刷：	南京工大印务有限公司
开　　本：	880 mm×1230 mm　1/32
印　　张：	9.25
字　　数：	225 千字
版　　次：	2020 年 10 月第 1 版
印　　次：	2020 年 10 月第 1 次印刷
书　　号：	ISBN 978-7-5641-8984-6
定　　价：	88.00 元

本社图书若有印装质量问题,请直接与营销部联系。电话(传真):025-83791830

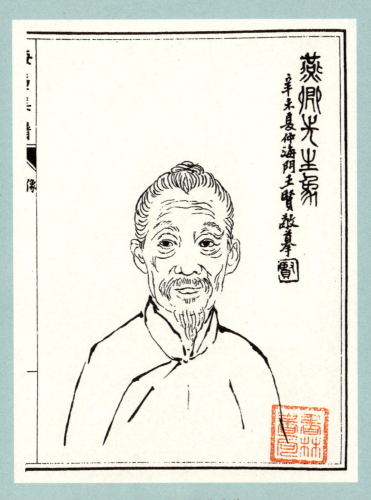

图1 王燕卿先生像
(选自《梅庵琴谱》,影印本,书林书局2015年6月版)

图2 《梅庵琴谱》书影
(影印本,书林书局2015年6月版)

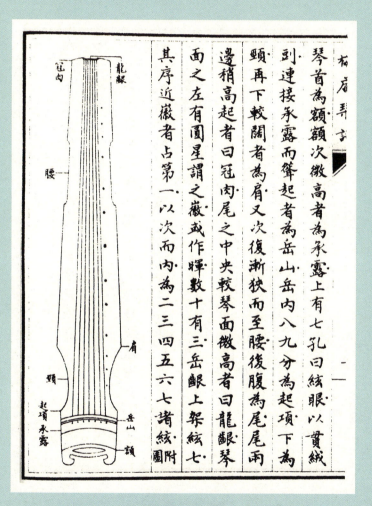

图3 琴之正面
（选自《梅庵琴谱》，影印本，书林书局2015年6月版）

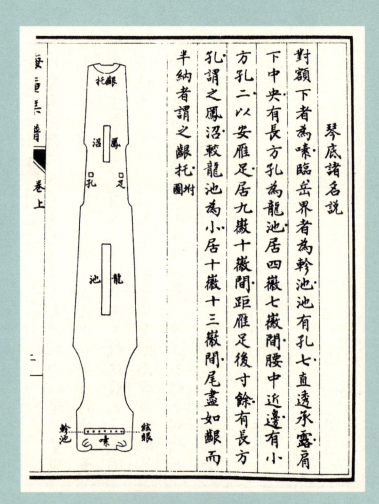

图4 琴之背面
（选自《梅庵琴谱》，影印本，书林书局2015年6月版）

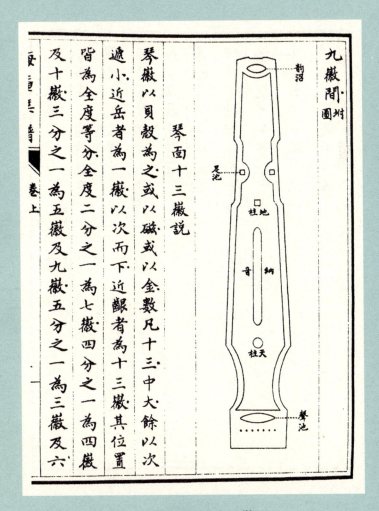

图5 琴面十三徽
（选自《梅庵琴谱》，影印本，书林书局2015年6月版）

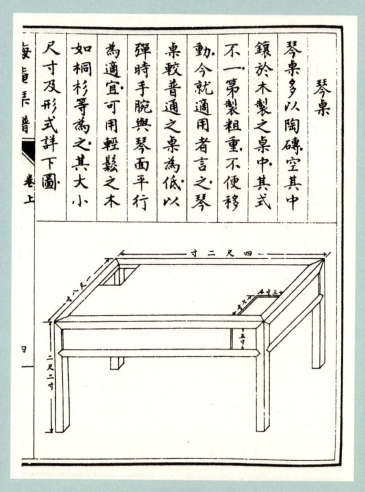

图6 琴桌
（选自《梅庵琴谱》，影印本，书林书局2015年6月版）

图7 《今虞》琴刊书影
（1937年5月今虞琴社编印）

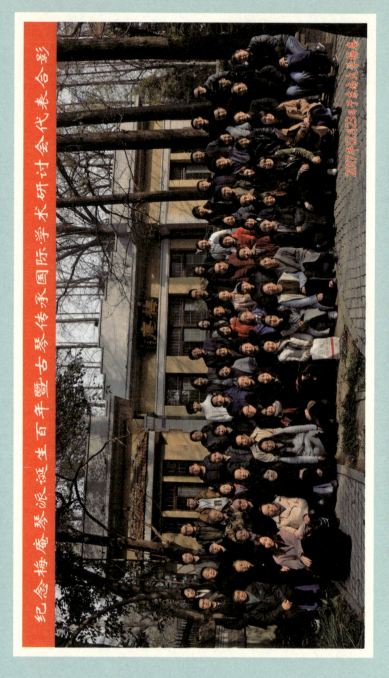

图8 2017年纪念梅庵琴派诞生百年暨古琴传承国际学术研讨会代表合影

序

东南大学是中国音乐教育的重要发祥地之一。早在1906年,时任两江师范学堂监督的李瑞清先生就曾邀请日本音乐教习石野巍在此讲习音乐。

1915年,南京高等师范学校校长江谦先生为纪念著名书画家、艺术教育家、前任校长李瑞清先生,在现东南大学四牌楼校区的西北角筑三间茅屋,以李瑞清先生之号为名,曰"梅庵"。1932年,"梅庵"在原址改建为今之砖混结构平房。

梅庵是东南大学的标志性建筑之一。这座建筑虽不显

眼,却蕴藏了无数能量。著名音乐家和音乐教育家李叔同、王燕卿、沈肇州、程懋筠、唐学咏、马思聪、李维宁、喻宜萱以及德国莱比锡音乐学院毕业的史勃曼女士(Mrs. Spemann)、维也纳国立音乐学院毕业的史特拉士(Strassel)等人均曾在此执教,培养了大批知名音乐家,如徐立孙、洪潘、周崇淑、马孝骏、舒模等。梅庵琴派即诞生于这座建筑当中。

1917年,康有为挈诸城琴师王燕卿先生来到南京,一曲既终,即令江谦感动至深。为振兴古乐,江谦先生盛邀王燕卿先生来南京高等师范学校任教,传授古琴,开中国高等院校教授古琴之先河。王燕卿本属诸城琴派。清代末年,诸城琴派于山东诸城诞生,王燕卿是该琴派的"五杰"之一。

1921年,王燕卿弟子徐立孙约挚友邵大苏取王燕卿《龙吟观琴谱》残稿重为编订,至1923年编为二卷,易名为《梅庵琴谱》。1929年,徐立孙与邵大苏约集同志,在南通创立梅庵琴社,同好雅集,培养传人,张扬古乐。百年以来,该琴派在海内外绵延接续,形成较为独特的风格,影响巨大。后人自1917年王燕卿先生在南京高等师范学校执教之时起算,誉之为"梅庵琴派"或"梅庵派"。

2016年2月,我的同窗王建欣教授携夫人李凤云教授来南京保利剧院演出,邀我观赏。建欣夫妇均为天津音乐学院教授,是古琴界的"黄金搭档"。他们的琴箫合作演出已蜚声海内外。长期以来,他们也为古琴传承奔走呼号。这次演出完毕,我请他们吃夜宵。建欣兄说2017年是梅庵琴派诞生100周年,因该派诞生于东南大学,故提议在东大做一次纪念演出活动。我深感梅庵琴派影响之大、与东大关系之重,深感以东大名义做这场活动的价值,颇有兴致,建议将演出活动与学术活动结合起来做。建欣兄欣然同意,并给予大力支持。

2017年12月23日,在学校的支持下,纪念梅庵琴派诞生百年暨古琴传承国际学术研讨会在东南大学榴园宾馆顺利开幕。除研讨会外,其间还举办了古琴雅集、古琴音乐会。来自海内外的五十余名学者和琴家参加了本次盛会,东南大学师生及来自校外的市民四百余人观赏了在九龙湖校区焦廷标馆举办的古琴音乐会。本文集正是这次研讨会的学术成果。

古琴是世界非物质文化遗产,是最能代表中国风格的乐器之一。古琴艺术源远流长、雅致风流,迄今仍是中国人

序

颐养性情、抒发情感的重要途径。弘扬古琴艺术、研究古琴艺术是在新时代讲好中国故事、传播好中国文化的重要手段。我们以文集的形式记录这次研讨的成果，旨在为传承和发扬古琴艺术略尽绵薄之力。

本文集收录了本次研讨会大部分学者的文章，不少文章颇有亮点，感谢各位专家和琴家的积极参与。为让读者深入了解梅庵琴派之源自，文集还从《梅庵琴谱》《今虞》琴刊选录部分经典文章编入，从《梅庵琴谱》选录部分琴图。

在学术研讨、古琴雅集、古琴音乐会举办暨文集编辑和资料搜集期间，天津音乐学院王建欣教授、著名琴家刘善教先生、南京师范大学赵烨副教授、东南大学赵天为副教授、东南大学硕士研究生李蔷同学以及我的其他同事和学生都做了大量工作，在此表示感谢。

王延信

2019 年 10 月 29 日于凌波阁

目 录

《梅庵琴谱》原序 　　　　　　　　　　　　　王宾鲁/1
《梅庵琴谱》序 　　　　　　　　　　　　　　　徐　卓/3
《梅庵琴谱》跋 　　　　　　　　　　　　　　　邵大苏/5
王翁宾鲁传 　　　　　　　　　　　　　　　　　徐　昂/7
梅庵琴社原起 　　　　　　　　　　　　　　　　徐　卓/9
论琴派 　　　　　　　　　　　　　　　　　　　徐　卓/11
论音节 　　　　　　　　　　　　　　　　　　　徐　卓/13

"梅庵"在中国近现代音乐史上的地位 　　　　　王建欣/15
　　——2017年纪念梅庵琴派诞生百年暨古琴传承
　　国际学术研讨会开幕式致辞

百年梅庵启示录　　　　　　　　　　　　刘善教/21
王燕卿先生琴论一则　　　　　　　　　　刘善教/30
我所了解的"梅庵"与"瀛洲古调"　　　　樊　愉/33
略论古琴的传承与保护　　　　　　　　　朱　晞/37
梅庵百年缅怀前贤　百尺竿头砥砺前行　　李凤云/40
梅庵在台湾　　　　　　　　　　　　　　陈　雯/48

梅庵古琴与越地琴人　　　　　　　　　　金少余/71
琴人制琴，更好地保护和传承古琴艺术　　陈　辉　姚云卿/76

三论《梅庵琴谱》　　　　　　　　　　　王永昌/83
荷兰存见的《龙吟馆琴谱》　　　　　　　戴晓莲/122
《梅庵琴谱合集》编后记　　　　　　　　陈逸墨/130

近代泛川、梅庵琴派的形成与其启示　　　丁承运/135
浅谈新浙派和梅庵派　　　　　　　　　　徐君跃/138
诸城派与梅庵派古琴艺术品味之比较　　　赵　烨/147
梅庵琴派"古琴学琴谱系统"之介绍及分析研究　　倪诗韵/162

梅庵琴派研究

鹂声濯清怀,弦调宫商羽　　　　　　　　　　李　洁/176
　　——浅谈国家级"非遗"项目镇江梅庵琴派保护
　　　现状与传承发展

琴道薪传　师恩深长　　　　　　　　　　　王永昌/193
　　——纪念著名古琴家徐立孙恩师120周年诞辰
徐立孙先生的艺术风格　　　　　　　　　　徐　毅/210
从刘景韶先生的《樵歌》略谈梅庵派古琴艺术的发展
　　　　　　　　　　　刘云扬　姚茜云　陈青呈/214
韵动梅庵　情重虞山　　　　　　　　　　刘云扬/223
　　——两派特色之浅析
梅庵派琴曲《捣衣》风格探源　　　　　　　丁霓裳/231
刚柔相济　声情并茂　　　　　　　　　　马维衡/247
　　——谈梅庵派琴家刘景韶先生的古琴艺术

一个民乐家庭眼中的民乐百年　　　　　　程久霖/254
论合唱和古琴风格结合　　　妮　娜(Nina Starostina)/262
浅谈古琴曲的文学性与画面感　　　　　　唐永玲/267

3

目　录

梅庵琴韵　百年流芳　　　　　　　　　　　　　袁　华/277
　　——记《梅庵琴韵》出版　献给"梅庵琴派"诞生百年
东南形胜风云会　百年梅庵情义长　　　　　　刘善教/290
　　——2017年纪念梅庵琴派诞生百年暨古琴传承国际
　　　学术研究会闭幕式致辞

《梅庵琴谱》原序

伏羲氏凿桐为琴,绳丝为弦,本太极两仪之功,静而为体,动而为用,形可视而声可听,按十二卦定律吕,正五音以合天籁,乾坤为中和之声,阴阳变动,五调成焉。黄钟为首,大吕次之,应钟又次之,以三律居极尊之位,迭互为君,太簇无射等皆不与也。自宋及今,学者惑于隔八相生图,误以蕤宾为变徵,习俗相沿,堕失其妙理。且自圣人之世,已有郑卫之音,秦汉唐宋以至今日,去古愈远,世风日下,元音不作久矣。大雅之奏,孰复有过而问者。工师伶人,习其音而不达其理;学士大夫,泥其理而鲜知其调。然而圣学雅乐,造化攸关,无失传之理。古往今来四千年之间,山川灵秀所钟,代不乏人。伏羲圣人也,生而知之者也;黄

帝、虞舜、周文、孔子，亦圣人也，学而知之者也；师旷、师襄、谢涓、成连、司马相如、嵇康、苏轼，皆贤人也，困而知之者也；子游、子贱、伯牙、子期、严子陵、诸葛亮、毛敏仲、柳宗元，亦贤人也，困而学之者也。宾鲁青齐下士，家近诸冯，诵读之暇，每念吾家自高祖以次，于操缦一道代有传人。窃不揣固陋，勉步后程，乃于家藏书籍中搜求，复乞于伯叔兄弟，共得琴谱全部十八种，残编六种，抄录零锦若干，昼夜研究，未能得其万一，又佐以《礼记》《汉书》《来子易注》《纪氏丛书》，推其数以穷其理。殚心竭虑，数易星霜，未得其奥妙。嗣携琴访友，纵横于海岱之间近三十年，恒赖诸名流多方指授，自问始有进境，觉此道可以养吾神气，陶吾性情，月夕风晨，诚不可须臾离也。兹特略述梗概，知不免为方家所笑，亦聊以备诸学之津梁云尔。

琅琊诸城王宾鲁识

（选自《梅庵琴谱》，书林书社2015年版）

《梅庵琴谱》序

我国古昔,夙重礼乐,琴书弦诵,入人者深。秦燔《诗》《书》,《乐经》沦亡,律吕中辍。自汉以来,研求音律者代不乏人,乐理浸昌士之以文名者,大半著有琴操,古琴为我国普通之器乐可知也。自学校之制废而以科举取士,士子对策偶涉及乐律,不能必其精通也。世俗工师伶人则习于俗乐,不研其理。近世学校复兴,无相当之国乐为学校音乐,不得已而求之西乐。夫音乐,为人类心性发挥之表现,一国有一国之音乐,不可强同。今兴学之士有明于此,渐多研求国乐,盖亦补助之善法也。卓幼喜音律,自负笈南京国立高等师范,得从诸城王燕卿先生受琴学。先生挚爱余,暇辄对弈,常静聆先生操缦,默索微妙。先生见余之能

领悟也,则欣然悦。尝夏夜苦热,相与鼓《平沙》梅庵桐荫下,不觉炎气尽消也。奄忽数载,先生遽归道山,临没以未著完谱为憾。回思往昔,不胜悲感,爰就所亲聆于先生者编述如次,倘稍能偿先生之宿愿于万一也乎。先生授课梅庵中,因以名谱焉。

<p style="text-align:center">南通徐卓立孙识</p>

<p style="text-align:center">(选自《梅庵琴谱》,书林书局 2015 年版)</p>

《梅庵琴谱》跋

始余年十有五而志于琴,偶求之人,多觉枯涩无节,而自以为淡远,窃有疑夫太古之元音也。民国六年,同学徐君立孙入南雍习农。时婺源江易园先生长校,名儒硕彦,时来论学,于是南海康长素先生挈诸城琴师王燕卿先生至,一曲既终,江先生强留焉。余亟劝立孙从王先生游。夏冬假归,得与切磋,向之所疑者稍稍释矣。已而立孙卒其业以去,余乃继至,先生得余甚欢。一夕会于梅庵,抚弦竟奏,残月在天,悄然谓余曰:"立孙,吾南中门人之隽也。"先生故嗜酒,以是致疾,明年病卧龙蟠里山东会馆,医治不效,殁以十年四月十八日。先是,余日走视,先生尝曰:"吾以丧葬累鲁人赵君,所藏与古斋琴即以贶其子。"遗命葬清凉

山东麓。立孙闻之恸,取先生《龙吟观谱》残稿,重为编订,而余与参校之役。十七年夏,同学崇明童君君乐过通,携稿以去,谋诸其戚沈君叔逵,将刊印于中华书局,未果。越年春,史君量才闻之,慨然斥资五十金,为表其墓。比年以来,江南北从立孙及余游者益众,群以刊谱为请。印资既集,又得同邑陈君心园任钞写,绍兴夏君沛霖任图绘,付工摹石,而夏君董其役,劳瘁无虚日。始十九年冬月,迄二十年七月,凡历二百四十日,费二百金,计书五百册,易其名曰《梅庵琴谱》。"梅庵"者,南雍之园,位北极阁下,六朝古松郁葱其中,即先生教琴之所也。斯谱虽不足尽先生之诣,然学者得而传习之,其必有会于太古之元音也夫。

中华民国二十年八月,南通邵森识

(选自《梅庵琴谱》,书林书局2015年版)

王翁宾鲁传

徐 昂

　　王翁宾鲁，山东诸城人，字燕卿。精律吕，通其道于《易》，尤善琴。尝冬夜鼓曲，神凝气专，英声嘹亮，室中重幕忽掀起空际，如桥衡良久，弗队，辄疑鬼神来假也。任南京高等师范琴师，性湛嘿，不轻启肩镐。每日入授课梅庵中，抚桐引操，搃擽习习，微音攒越，余响飘迈，闻者皆袪烦忧而感心志。一夕，风灭烛，按徽自若，不差毫黍，学者以是益钦之。民国十年夏历四月十八日没于金陵，享年五十有五，遗言埋骨清凉山麓。翁貌癯古，善饮，盛夏不浴，而醇酽之气迎人欲醉，常策杖携琴游敖山水间，簪髻上刺，意态兀岸，望者以为非尘世品也。

　　论曰：翁所御琴为与古斋旧物，尝著《龙吟观琴谱》，坎然欲

王翁宾鲁传

改造,未果,临没以是为恨。昂弟卓从翁游数载,既综述翁所论琴学,采录曲谱,复乞昂为之传。惜其生平不能尽详,家世阙。

(选自《梅庵琴谱》,书林书局2015年版)

梅庵琴社原起

徐 卓

卓幼喜音律，民国六年负笈国立南京高等师范学校。时婺源江易园先生为之长，名儒硕彦，常来讲学。会南海康长素先生挈诸城琴师王燕卿先生至，一曲既终，江先生感于古乐之宜振兴，因强留焉。燕卿先生青齐高士，家近诸冯，自高祖以次，操缦代有传人。先生搜集家藏，复乞于伯叔兄弟，得琴谱十八种，残篇六种，抄录零锦若干日夕研修，又佐以《礼记》《汉书》《来子易注》《纪氏丛书》，殚心竭虑，推其数以穷其理。嗣携琴访道，纵横海岱之间近三十年。卓得从受律吕鼓曲造琴制弦诸法，毕业服务，温理旧业，不敢或忽。同里邵君大苏踵至从游，亦为所契。九年秋，卓侍先生赴晨风庐琴会，与海内名家相见，先生为晓示

梅庵琴社原起

派别源流之理,窃心领而神会焉。十年夏先生归道山,卓与大苏心丧不能释,取先生《龙吟观谱》残稿重为订述。至十二年夏编成二卷,易其名曰《梅庵琴谱》,大苏与参校之役。梅庵者校园,位北极阁下,六朝松郁葱环拱,清末临川李瑞清先生主两江师范学堂时所建,自以为号,学者称之。燕卿先生授琴,即在其中焉。卓考清初吾族有澄鉴堂、响山堂、五知斋诸谱行世,时南通隶扬州,有广陵派之目,而今通邑无传,窃有憾焉。十八年夏,卓与大苏约集同志,组织梅庵琴社。二十年秋《梅庵琴谱》始印行。夫阴阳本于太极,河山分乎两戒。涂畛攸归,刚柔有济。振南雍之宗风,绍前贤之遗绪。古乐方兴,众流并懋,发扬雅奏,用正人心,斯则本社之旨也。初江先生提倡国乐,并延海门沈绍周先生授琵琶。先生承崇明黄东阳之绪,操弦四十年,声韵淳朴,所传瀛洲古调,论者谓有琴音。先生殁于十八年春,卓尝兼习其艺,粗得其要。今年夏今虞琴社雅集苏州,卓偕杨君泽章同往,名流大集,极跻跄弦歌之盛,偶论及琵琶,有慨于东阳纯朴古茂之宗风,渐失其旨。既返,重编三卷印行。教授溧水王伯沉加题其耑,曰《梅庵琵琶谱》,盖亦以纪吾校耳。查君阜西为《今虞》琴刊征文,并嘱述梅庵琴社原起。卓不自度谫陋,略叙梗概。嘤嘤之鸣,求其友声,海内同好,幸垂教焉。

<p style="text-align:right">(选自《今虞》琴刊,1937年)</p>

论琴派

徐 卓

天地之道,曰阴与阳。阳刚而阴柔。易大传云:刚柔相推,而生变化。音乐之道亦然。音由心生,心随环境而别。北方气候凛冽,崇山峻岭,燕赵多慷慨之士,发为语言,亦爽直可喜。南方气候和煦,山水清嘉,人文温雅,乏味音乐,亦北刚而南柔也。古琴本为我国普通乐器,历代知音者多以曲操流传。初无所谓派也,既因气候习尚,所得乎天者不同,各相流衍而成派,乃势所必然,不足为病。元音浸淫,不绝如缕,操缦之士,如或因派而立门户之见,则于阴阳刚柔之道,未之思矣。琴派良多,综其大要,以南北为著,取音北派多圆,南派多方,操缦者皆知也。予窃谓北派之体实刚,圆乃其用耳;南派之体实柔,方乃其用耳。此与

刚健之乾圆而神,柔顺之坤方以智,易理相通,体刚者必求圆,不则亢阳矣;体柔者必求方,不则靡弱矣。求圆者音雄健,求方者音淡远。吾友邵君大苏谓北派以味胜,南派以韵胜,良有以也。求圆而过必油滑,求方而过必艰涩,和则两美,极则皆病。各派所得既不同,互有特长,宜保存勿失,捐其门户之见,互相研讨,则油滑、枯涩之病皆可霍然。庶几体用备而皆得其正。琴者禁也,各禁其过与不及,以达于至善之域。其所谓道在方圆之间欤。怡园晨风,两开胜会。迩者今虞,举行雅集,盖亦借以集思广益,荟萃众长,发扬元音耳。世或以古淡疏脱为山林派,用律严而取音正为儒派,纤靡合俗为江湖派,说非不美,而不足以尽之。江湖不能成派,犹南北各地之有小调流行也,可置不论。北方山林雄奇怪特,南方山林平远洁适,各有其山林也。用律严而取音正,乃入门必经之程序,为各派所同。功夫日进,指与心应,益以涵养有素,多读古籍,心胸洒然,出音自不同凡响,以达于古淡疏脱之域,亦各派所同也。殊途同归,何有于派哉!

(选自《今虞》琴刊,1937年)

论音节

徐 卓

音乐具有三要素：高低、轻重、快慢，是也。高低属音，轻重、快慢属节。音为乐曲之原料，节为配合原音之方法。音之高低易晓，兹不论。而专研其配合方法，则轻重快慢之变化尚焉。节奏之大原则凡四：（一）轻而快。（二）重而快。（三）轻而慢。（四）重而慢。此四者表情各殊：轻而快表示快乐欢欣，吾人遇欣喜之时，举止必觉轻快，音由心生，心与呼吸相通，快慰之表示为笑，笑之动作就生理言之，为短快之呼吸；重而快表示兴奋勇敢，吾人于奋发之际，血液流行必速，筋肉紧张，故有骐骥展足之概；轻而慢表示和缓闲适，吾人于闲暇之时，身心舒适，足以喻之；重而慢表示庄重严肃，吾人于行典礼或晤对尊长时，油然生诚敬之

心,必端必恪,可以证之,又悲感时发生太息及哭泣,太息为长而缓之呼气,哭泣就生理言之,亦为重而缓之呼吸,此皆就发而中节者言之。其有过乎中者,则轻而快为浮躁,重而快为粗暴,轻而慢为怠惰,重而慢为沉寂。是皆弗能中乎节,周易节卦所谓不节若,则嗟若矣。上所论列,轻而慢能中节者,尤为可贵。乐记云:和顺积中,缓则和顺也。而怠惰之病即乘之而起,而不慎乎。再申论之,宇宙一切无不合此大原则,就四季言之,惠风和畅,草木萌动,轻而快也;炎日当空,万物向荣,重而快也;秋高气爽,凉风徐引,轻而慢也;严寒凛冽,万有潜伏,重而慢也。就一日而言,晨当初动,百事始兴,轻而快也;暾日东升,气象蓬勃,重而快也;金乌西沉,意倦神闲,轻而慢也;夜气深沉,万物静肃,重而慢也。节奏变化,与时偕行,列表如左,以明消息。

(选自《今虞》琴刊,1937 年)

"梅庵"在中国近现代音乐史上的地位
——2017年纪念梅庵琴派诞生百年暨古琴传承国际学术研讨会开幕式致辞

天津音乐学院教授

王建欣

各位朋友,大家上午好!我想我应该解释一下会议的缘起:作为乐坛劲旅的"梅庵琴派"即将迎来百年华诞,琴家刘善教先生多次与我谈起有关纪念活动的事情,并希望听取我的意见。我的建议是,如此重要的活动一定要在"梅庵"原址举办。因为这是一处中国音乐史的重要遗址,更是琴学的圣地,也是每一位弹琴人向往的地方。我记得几十年前第一次来南京,中山陵都是我的第二选项——第一选项便是梅庵。这是一个原因。为什么我有底气提这个建议?因为东南大学艺术学院王廷信教授是

我二十多年前的同窗好友,那时我们在中国艺术研究院读博士,他在戏曲研究所,我在音乐研究所。他现已成为著名的艺术理论家、戏曲专家,梅庵正是他的"地盘"。开始我只是试探性地说,我们琴界有一个重要活动,想借贵院的一方宝地,搞个庆典。他以其学者的敏锐,不但爽快应允,还建议:"梅庵"百年,不应仅是一个庆典,还要将活动提升到学术层面,开展深入研讨,留下实实在在的成果。正是有了他的这一建议,才能有我们今天这样一个海内外琴界翘楚欢聚一堂、切磋交流,共庆"梅庵"百年的盛会。所以,正式发言前,我首先代表全体与会者,对东南大学社科处、东南大学艺术学院,表达深深的谢意和敬意。

我将发言压缩为三个小段落:

一、"梅庵"是古琴步入现代音乐教育的里程碑

一百年前,经康有为推荐,山东诸城人王宾鲁来到南京高等师范学校教琴,授课地点就是我们身后的"梅庵",由此掀开了中国音乐教育崭新的一页。王氏琴艺师从诸城王冷泉,后广游四方,结交琴友,吸收各家之长,包括金陵派古琴。其演奏风格流畅如歌,绮丽缠绵,吟猱进复幅度较大,多用轮指。在当时,王宾鲁以技艺精妙见称于世。这才引出了康有为的推荐之举。之所以说古琴来到梅庵是中国现代音乐教育的里程碑,是因为上个世纪之初,随着变法维新,中国社会在各个领域近学东洋、远学

西洋,南京高等师范学校便是这一浪潮中的弄潮儿。教育内容中不仅有科学的声光电化,更是大力提倡艺术教育,以至于今天我们还能见到很多享誉艺坛的大家与南京高等师范学校有着千丝万缕的联系。但那个时候的艺术教育主要指的是西洋艺术,尤其是音乐。因为开办新学之初,清政府颁布新法,经过了有识之士的认真评估,认为中国的雅乐已消失殆尽,无从传承。① 这为西洋音乐顺理成章地进入中国,打开了方便之门。新式学堂里的声光电化,不辅之以音体美等课程,此"新式"未免牵强。因此便有了照搬东洋、西洋的"乐歌"课之举。此虽于振奋国民精神据说确实有些效果,其中也不乏传诸后世的优秀之作,但百年后的今天我们理智地分析,新学兴办之初,我们拱手让西方音乐教育体制占据了中国基础教育的制高点,怎一个"贻害无穷"之辞了得,细思极恐。好在我们的前辈中也不乏深谋远虑、具有坚定的文化自信之人。古琴,千百年来都是圣人们的修身养性之器,文人们高雅好尚的点缀,要在现代教育体制中引入中国乐器,这使我们不得不佩服康有为的远见、王宾鲁的勇气、"梅庵"的包容。在梅庵——南京高等师范学校,古琴成了中国高校的

① 1903年拟定的《奏定学堂章程》中虽然提出应该设置"唱歌音乐"课,却认为"中国古乐雅音失传已久,此时学堂音乐一门,只可暂从缓设"。

"梅庵"在中国近现代音乐史上的地位

正式课程。其后的 1919 年,北京大学的蔡元培延聘了王心葵、刘天华教授中国乐器;再其后,各地的高等学府纷纷效仿之。一百年后的今天,我们有理由为梅庵自豪:古琴与现代高等教育的结缘,是在这里起步的。王宾鲁培养了众多弟子,后来蜚声琴坛的徐立孙、邵大苏,便是其中的佼佼者。

二、"梅庵"对传统琴学的超越

王宾鲁及其后继者所创立的梅庵琴学,重视传统功底,更重视与时俱进。将古琴的传授移入现代体制的高等学府中,本身便已是"千年未有之大变局",缺乏胆量及魄力之人定觉茫然不知所措。王宾鲁在梅庵却如鱼得水,古琴教学活动开展得风生水起。其与时俱进体现在不拘泥于成说、古训。古琴由于其历史久远、文人的深度参与、各家学说的叠加,很早就变成了一门高度成熟、不轻言改变的艺术。要想在这件乐器上形成些许突破,其所面临的阻力要远高于古筝、琵琶、笛子、二胡。在现如今众多的古琴流派中,单就有创新精神、勇于突破来说,当梅庵莫属。比如现已成为经典琴曲而广泛流传的《关山月》,原是民间小调《骂情人》,1901 年由济南业余音乐组织鸣盛社移植为琴歌,王宾鲁在此基础上进行整理,删去唱词,改名《关山月》,在继承传统的演奏风格的同时,大胆创新,独树一帜,灵活运用指法,注重技巧,使音乐形象鲜明生动;并善于从民间音乐中汲收营养,

革新琴风。而他所做的这一切改变,均是根据乐曲的内容,更是根据了审美好尚的变迁。王宾鲁在其自白中特别强调其琴学成就源自"携琴访友""赖诸名流多方指授,自问始有进境",也就是他数十年的自学、游学和独立思考。"近三十年既不以他人为法,又不以诸谱为可,凭殚心瘁虑,追本探源,无不别开生面。"由于王宾鲁的传人众多,加之《梅庵琴谱》自1931年以来的一再刊印,"梅庵派"在全国的影响超过了其渊源所自的诸城琴派。

三、"梅庵"的世界性影响

"琴者,乐之统也。"欲解中国音乐的奥妙,必须从古琴入手,这已成为中外学术界的共识。几个世纪以来,外国的传教士和汉学家,为了将古琴介绍到欧洲,做了很多可贵的工作。他们有的部分地翻译了琴谱;有的在书中安排了专门的章节;也有的撰写了专著,如高罗佩的《琴道》。直到1981年,第一本英文琴谱问世,这就是李博曼翻译的、由华盛顿大学出版的《梅庵琴谱》。面对历史遗留下来的几百种古谱,李博曼单单选中了《梅庵琴谱》,这恐怕不是偶然。首先是他有在中国台湾地区的学琴经历,接触的正是梅庵琴派;其次是此谱更具现代教学意识,周详完备,深入浅出;再次便是前文提到的,该谱自1931年刊行以来,不断重印、修订,尤其在海外影响深远。李博曼在《梅庵琴谱》英译本"前言"中说,他不赞同高罗佩提出的研究古琴应从明

刊本的古琴文献入手的主张,认为那些资料固然重要,但毕竟时过境迁,与今日有所脱节。所以他决定将《梅庵琴谱》作为他的古琴研究工作的开始。他1977年完成的博士论文就是以《梅庵琴谱》为切入点。他的另外一层考虑是,梅庵琴派有着良好的活态传承谱系,我们能够听到包括《梅庵琴谱》编辑者徐立孙在内的三代梅庵人的演奏录音,且近代以来,《梅庵琴谱》庶几可称得上是在中国琴界最通行、流传最广泛的一部琴谱了。李博曼博士所言不虚,我们也愿借其吉言,将梅庵琴韵发扬光大。

　　我就讲这三点,最后,预祝大会圆满成功,成果丰硕。

百年梅庵启示录

镇江梦溪琴社社长(国家级非物质文化遗产古琴艺术"梅庵琴派"代表性传承人)

刘善教

　　梅庵派古琴艺术诞生于民国初年,吸取了民间音乐的素材,并受到西方音乐的影响,有了自己的风格和特点,不仅在琴坛有着非常重要的地位,并且于海内外得到了非常广泛的传播,至今已有百年。它对于我们今天学习、保护和传承古琴艺术有什么启示呢?本文将从梅庵派的诞生起源、历史沿革,以及梅庵派所进行的艺术革新入手,结合古琴音乐所蕴含的文学性、琴器的重要性、琴人的自我修养等几个方面,来探讨这个问题。

　　一、诞生起源与历史沿革

　　梅庵派创始人是山东诸城人王燕卿。诸城王氏世代善琴,王燕卿不满所学,云游全国各地,"遍访名师近三十年",自成一

百年梅庵启示录

派。1917年,经康有为先生推荐,王燕卿开始在南京高等师范学校(中央大学前身,简称:南高师)教授古琴。"梅庵"乃是王燕卿在南京高等师范学校的授琴之所。梅庵位于六朝松畔,原是南京高等师范学校校长江谦为纪念清末临川著名书画家、艺术教育家李瑞清(清道人)所建的小建筑,取名"梅庵"。由于王燕卿在南高师"梅庵"授琴时将自己的风格完全确立并广为传播,"梅庵琴派"由此而得名。

 王燕卿有着刻苦好学、孜孜不倦的精神,更难能可贵的是,他对古琴艺术的眼光是开阔的、融合的,而不是狭隘的、僵硬的。他在游历全国的近三十年生涯中,融汇了当时众多琴派的精髓,对琴曲多有创新和发展,最终发展出了新的流派。在他流传下来的《梅庵琴谱》中,有不少曲目如《关山月》《玉楼春晓》《秋夜长》《长门怨》等,都是在历代传世各谱中未曾出现的。《平沙落雁》一曲除多处变化以外,最特别之处,是将第一段的单按音改为双音,增添了共鸣和气势,更独创了一段描写雁鸣和飞翔的景象,生动活泼,独具特色。而《搔首问天》已成为当今琴坛著名大曲,内涵丰富,深受喜爱。

 这样的成就是王燕卿拒绝故步自封,主动开拓进取的结果。他对于艺术的眼光和胸怀无疑是永不过时的,因此能够让古琴艺术进入高等院校,开历史先河。任何流派都必须吸收其他流

派的长处,才能丰富自己的流派,从而获得源源不断的生命力。当代著名琴家吴钊先生曾撰文写道:"刘景韶(1903—1987)自幼习弹琵琶,1921年入南通师范,从徐立孙习梅庵琴艺,得其真传。后又在南京从王燕卿的嫡传弟子孙宗彭、程午嘉(又名程午加)参习琴艺。1932年起刘氏定居镇江,筑庐市内永安路畔。后又与隔江扬州广陵派大师孙绍陶及其高足刘少椿时相过从,得探广陵琴艺之堂奥。传为广陵经典的《樵歌》,就在此时成为刘氏善弹之琴曲。由于刘氏能将两派琴艺兼收并蓄,融会贯通,因而其演奏迈入一个新境界:既有浓重的书卷气,又能飘逸空灵,在质朴刚劲中流露出委婉秀丽。这不仅使梅庵琴艺在原有的基础上得以提升,也使他成为一位颇具影响力的琴家。1956年起,刘氏应上海音乐学院(简称:上音)之聘,执教前后达20年之久。受其教者,人数甚多。其中仅国家级非物质文化遗产(古琴项目)传承人,就有其次子刘善教及上音学生林友仁、龚一、成公亮、刘赤诚、李禹贤等六人之多。目前其次子刘善教尚在镇江传其家学。可以相信,在梅庵传人的不断努力下,梅庵琴艺必将开出更美的花朵,为中国传统琴艺的传承与发展做出应有的贡献。"①

① 吴钊:《古韵新貌——梅庵琴韵赞》,载《吴风楚韵——镇江非物质文化遗产图文集》,江苏大学出版社,2011年,第20页。

百年梅庵启示录

二、艺术发展与革新

琴作为一种文人音乐,历代琴家都十分注重对其音乐品格和意境韵味的追求。明清以后的琴家,更是将"清微淡远"的琴风视为琴乐审美的最高境界。而王燕卿不仅将众多琴派的精髓融于自己指下,更广泛借鉴西方音乐和民间音乐,这就使得梅庵派有着广阔的视野,不仅仅局限于文人的音乐审美,也打破了中西方音乐的隔阂,发展出了具有鲜明个性的琴曲——如《长门怨》中的特殊韵脚、《秋夜长》中的多处轮指等等——以富有创造性的刚健泼辣的演奏手法、近似民歌的曲调、独特的句法,赋予其跳宕的节奏、鲜活的韵律。查阜西评价说"为琴增色不少"。

为了充分表现琴曲的内容,梅庵琴派在演奏指法上也做了许多新的创造。如左右手之大幅度吟猱,其吟法全在于腕部的灵活敏捷,以得匀实灵动之机为妙。其摆动之多少根据节奏与节拍,幅度之大小则全赖于琴曲之内容。另外,王燕卿也不满于节奏之呆板,在许多琴曲中,多加用轮指、大绰大猱、回锋等技法,使乐曲表现更富有生气。查阜西提道:"王宾鲁的演奏艺术,重视技巧,充满着地区性的民间风格,感染力极强。他在晨风庐近百人的琴会上惊倒四座,这是后来他所传《梅庵琴谱》风行一时之故。"

在西学东渐的背景下，梅庵派将西方音乐中的点拍引入琴谱和演奏中。《梅庵琴谱》是历史上第一部有点拍的琴谱，在上海晨风庐琴会上，王燕卿、徐立孙能够同时演奏，都是运用了点拍的缘故。不仅如此，由于借鉴了西方音乐中的点拍，梅庵琴曲给人以结构谨严之感，从而更鲜活地表现了气势和神韵。在弹奏梅庵琴曲的时候，大都以一气呵成为主，给人以琴韵饱满、形神俱妙之感，体现出音韵宽厚、奔放洒脱的音乐风格，雄健之中寓有绮丽缠绵之意。

梅庵派广泛吸收民间音乐、西方音乐长处，这是一种海纳百川的学习精神的表现，这种精神在后代传人的学习与教学中也多有体现。比如，梅庵派第二代传人刘景韶先生在学习梅庵派之余又学习了广陵派，吸收了虞山派的优秀之处；在上海音乐学院期间，引进了张子谦先生、顾梅羹先生、沈草农先生的琴艺与教学方法，让学生视野更加开阔。这种包容的精神是梅庵派的优秀传统，应该保持下去。

三、古琴的文学性

王燕卿认为，古琴与文学是共通的。这种见解在他给友人的一封书信中得到了详细的阐释："琴与书同体而异用，书以字明义，琴以音传神。书中多字堆累，起承转合为文章；琴上五音错综，抑扬起伏成曲调。文章能达意，令人乐于观，且乐于读；曲

调能写情,令人乐于听,且乐于弹。读书学优者,开口可为诗;弹琴艺高者,挥手能入弄。文章能明理,曲调能达教;文章能讥讽人,曲调能笑骂人。要在心领神会,发于心应诸手。凡国之兴亡,身之祸福,天地风云,山川鸟兽,草木昆虫,皆可写出。"①

琴曲的题解也是古琴文学性的一部分。以《梅庵琴谱》为例,有着文学背景的琴曲俯拾皆是,了解这种背景对于学习古琴非常重要。《捣衣》是梅庵派最具代表性的曲目,与李白《子夜吴歌》所云颇为吻合:"长安一片月,万户捣衣声。秋风吹不尽,总是玉关情。何日平胡虏,良人罢远征。"从内容上看,此曲应是忧思哀怨之曲,但经梅庵派琴人的发展演绎,已变成一首旋律明朗活泼的琴曲了。它充满了劳动之快乐和对正义战争必胜的乐观精神。

《长门怨》是梅庵琴派独有的一首经典曲目。《长门赋序》云:"孝武皇帝陈皇后时得幸,颇妒。别在长门宫,愁闷悲思。闻蜀郡成都司马相如天下工为文,奉黄金百斤为相如、文君取酒,因于解悲愁之辞。而相如为文以悟上,陈皇后复得亲幸。"此曲表现的正是陈阿娇被汉武帝冷落后,求司马相如写《长门赋》从而感动汉武帝的故事。此曲情感饱满而委婉动人,如泣如诉而有

① 刘善教:《王燕卿先生琴论一则》,《音乐研究》1996年第1期。

梅庵琴派研究

所节制,怨而不怒,动人心扉。

《搔首问天》相传是屈原所作,取《离骚》和《天问》之意。乐曲利用各种指法及不同音色迭次呼应,表达了诗人对楚国国事的深切忧念和为理想而献身的精神,让人感觉到一种彷徨苦闷,一种不屈孤绝,一种其实并不追求解答的询问,令人胸臆波涌,刻骨铭心。① 与同曲异名的《秋塞吟》《水仙操》相比,慢三弦的调性变化使得乐曲的深度得以提升。

四、琴人造琴

在很长一段时间里,古人对琴的声音概括大多集中在一个"清"字,它寄托了名士对一种心灵境界的向往。而最全面的概括,是明代冷谦提出的"九德",即"奇、古、透、润、静、圆、匀、清、芳"。"九德"是古人对琴音质的要求,而九德俱备的琴是很难的,一般的应努力做到"透、静、润、圆、清、匀、芳"。

古琴制作过程繁复,选坯、制坯、掏槽腹、做底板、镶岳山、披布、刮泥子、上面漆、上徽位、上雁足、上弦等等步骤,无不需要精心对待,比如音腔、边缘形状差之毫厘失之千里。沈括《梦溪笔谈》中提道:"以琴言之,虽皆清实,其间有声重者,有声轻者,材中自有五音。"可见选材对琴音的影响之大。当代琴人制琴要选

① 《阵雁排空——刘善教古琴曲集》曲目介绍,浙江电子音像出版社,2013年。

百年梅庵启示录

用合格的材料，认真对待每一道工序，还需多研究前人的经验，多听当代人、古代人造的精品琴，这些都需要懂琴、爱琴的人来完成。

　　琴人参与造琴是梅庵派的传统，琴派创始人王燕卿、第一代传人徐立孙、第二代传人刘景韶及其传人刘善教均制作和监制古琴。他们参与实践，带学生了解琴的结构，研究琴的制作过程，如此对琴有更深的了解，对琴曲演奏也必然是有益的。

　　一张好琴的产生是优秀工匠与琴人智慧的结晶，古琴制作是古琴艺术的重要组成部分，必须保护和传承下去，因此，制作传世良琴是当代琴人的重要历史使命，生产性保护也是如今提倡的保护方法。

　　五、传统文化修养和人生阅历的重要性

　　古琴曲是中国古人思想的结晶，弹好古琴曲需要对传统文化有着深厚的积累。琴曲中通常蕴含着深刻的儒家思想、佛教思想或道家思想，如果对此没有一定的了解，便很难将其中的意蕴表现出来。比如，"琴者，禁也"是传统古琴美学思想中最重要的命题，代表了儒家音乐思想，因为儒家在中国古琴文化中占据极其重要的地位，所以它也是古琴美学的主流思想。儒家提倡古琴的"禁"，主要基于它对音乐基本功能的认识。儒家认为音乐的首要功能是教化，所以其美学思想的出发点是音乐服务于

政治、礼法等。"琴者，心也"是道家古琴美学思想，认为音乐是一种自由表达人们思想感情的艺术，其根本价值是对情感的表达，对情感价值的强调，这对古琴音乐的发展具有十分重要的意义。而古琴曲如《普庵咒》《释谈章》便表现了佛教思想或场合，如果对佛教没有了解，便也无法表现出相应的意境。除此以外，琴曲中还充满了古人的生活经验，如前文提到的《捣衣》，便是古人集体劳动的场景。而古人对大自然的亲近在琴曲中也多有体现，常常借由和自然融为一体来达到一种澄明的心境，或寄托自己对这种境界的向往，如《平沙落雁》，便是"借鸿鹄之远志，写逸士之心胸"的例子。

如今已进入商品社会，和古代的环境相比有了很大的不同，正因为如此，当今的琴人更需要把前人的东西传承好。如何传承？正如百年梅庵琴史给我们的启示：坚守传统、勇于创新，深入钻研古琴文化、古琴制作的原理，保持前进的脚步，定会将古琴发扬光大，流传后世，惠及后人。

王燕卿先生琴论一则

镇江梦溪琴社社长(古琴艺术"梅庵琴派"国家级代表性传承人)
刘善教

　　诸城琴系在王燕卿先生经康有为介绍入主南京高等师范学校教授古琴后,逐渐形成了一个活跃于现代琴坛的重要流派——梅庵派。

　　王燕卿(1867—1921)名宾鲁,山东诸城人,1917年受聘于南京高等师范学校教授古琴。为纪念南京高等师范学校前身原两江师范学堂校长李瑞清(字梅庵),校园内建有三间平房,名为"梅庵"。王先生便在梅庵教授古琴。其弟子徐立孙、邵大苏在先生故后八年于江苏南通成立了"梅庵琴社",并整理出版了先生的遗谱,名"梅庵琴谱"。此谱本多次再版,最近邵大苏之子邵元复先生(中国台湾)又编印《增编梅庵琴谱》,并由谢孝苹先生

作序。

作为20世纪杰出的古琴教育家,王燕卿先生是最早在我国高等学府教授古琴的两位琴家之一,同时又是一位生性淡泊的人。经他流传下来的梅庵派琴曲既散发出生动的民间音乐芳香,又充满了浓郁的大自然气息和文化底蕴,但先生很少留下文字资料。

笔者有幸于两年前得到扬州琴友沈少如、胡荫乾先生提供的"王燕卿先生与友人书节录",此节录系沈少如之父沈月如早年随王燕卿先生学琴时的手抄本。全文如下:

王燕卿先生与友人书节录

琴与书同体而异用,书以字明义,琴以音传神。书中多字堆累起承转合为文章,琴上五音错纵抑扬起伏成曲调,文章能达意令人乐于观,且乐于读,曲调能写情令人乐于听,且乐于弹。读书学优者开口可为诗,弹琴艺高者挥手能入弄,文章能明理,曲调能达教,文章能讥讽人,曲调能笑骂人,要在心领神会,发于心应诸手,凡国之兴亡,身之祸福,天地风云,山川鸟兽,草木昆虫——皆可写出。如平沙之不矜不燥,长门之哭诉,秋闺之怨,春闺之懒,凤求凰之爱慕,风雷引之雄壮,捣衣之悲愤而不失其正,秋江夜泊悲叹慷慨而不失为乐,挟仙游放荡不羁,极乐吟悠

王燕卿先生琴论一则

然自适,独有搔首问天与前后两出师表同,情忠愤忧郁皆有之也,酒狂一曲则冷嘲乱骂不大奇哉。

(原载《音乐研究》1996 年第 1 期)

我所了解的"梅庵"与"瀛洲古调"

上海音乐出版社编辑

樊 愉

当得知李凤云和王建欣二位老师盛情邀我参加这次会议并要做讲演时,我真的深感惶恐,因为我对梅庵古琴知之甚少,更不知从何讲起。可每当看到、读到或听到"梅庵"二字,我的联想有三:首先是一个人——沈肇州,其次是两部文献——《梅庵琴谱》和《梅庵琵琶谱》,再就是一个地名——南通。

至于《梅庵琴谱》不必我赘言。我在来此之前在网上搜查资料时竟意外发现,我曾在 1980 年代写过一篇介绍沈肇州的文章,发表在《南艺学报》上,连我自己都没有印象了,这下可算是与此有了点机缘。

因家传崇明"瀛洲古调"琵琶,故就我所知《瀛洲古调》与《梅庵

我所了解的"梅庵"与"瀛洲古调"

琵琶谱》的一些相关事,对有关瀛洲古调的传承略谈一点认识。

众所周知沈肇州与"梅庵"的渊源,而至于沈肇州与瀛洲古调的传承可说是功德无量。目前可稽考的崇明"瀛洲古调"渊源可大致认定从明末清初为始。可见于太仓人吴伟业(崇祯进士)在宣统二年(1910)武进董氏诵芬室刊印的《梅家村藏稿》中《琵琶行》诗序:"去梅村一里为王太常烟客(太仓明末清初的娄东画派画家王时敏)南园。今春(顺治三年,1646)梅花盛开,予偶步到此,忽闻琵琶声出于短垣丛阶间……问向谁弹?则通州白在湄,子或如……"此后通州(今南通)白氏相传祖孙三代,白在湄(明末清初)传贾公达(清康熙年间人),再传范正奎、李连城,至宋珩(字楚玉,清道光年间人)。与宋楚玉同时期又出了一位名震苏南的琵琶高手王东阳(王照,清咸丰年间,崇明人),另有与其同时期的卢明章(清咸丰年间人)传蒋泰,再传黄秀亭(咸丰后期)。自黄秀亭去江苏海门县(今海门市)授艺后"瀛洲琵琶"分为两支流传(如图1)。

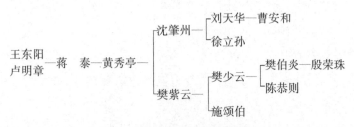

图1 "瀛洲琵琶"传承谱系图

从此,自沈肇州(1858—1929)和樊紫云起,"瀛洲古调"分为江北和江南两大分支:沈肇州在海门授琵琶,樊紫云仍在崇明传授琵琶。

江北分支就是海门沈肇州和南通徐立孙师徒两人,他俩的最大功绩在于为"瀛洲琵琶"著书、刻谱、立传。沈肇州在民国五年(1916)刊印了琵琶曲集《瀛洲古调》;徐立孙先生于民国二十五年(1936)又编印了上卷"通论",中卷"练习曲和音乐初律",下卷"四十五首'瀛洲古调'"的工尺谱,三卷合一,易名为《梅庵琵琶谱》。这就是我想说的"梅庵"与"瀛洲古调"的关联。"瀛洲古调"的传承与流布也就仰仗于这一"学术基地",它不仅为古琴琴学的传承,亦为瀛洲琵琶的流布提供了文本依据。

而在江南分支仍以樊紫云(1855—1910)一系为主,其祖居崇明城内,他与海门沈肇州都是黄秀亭的得意门生(只是樊氏仍在崇明习艺),两人的演奏手法各有特色,据当时熟知双方技艺的人士评称:肇州先生"功夫坚实、板眼准";紫云大师"流畅隽永、风韵存"。其后传至樊少云与施颂伯。

虽说瀛洲琵琶分南北两支系,但从现存的樊少云所用谱本来看,除家传手抄本外,仍以1910年和1936年刊行的《梅庵琵琶谱》暨《瀛洲古调》谱为传授本,并且他所做的演奏提示、注笺、校勘仍以1936年的刊印本为底本。至1984年,据樊少云传谱

我所了解的"梅庵"与"瀛洲古调"

又由樊伯炎、陈恭则、殷荣珠共同整理编选出版了《瀛洲古调选曲》。而该传谱另由沈肇州传于刘天华,后再传曹安和,其一系文本存有曹安和先生的传谱和录音。

从上世纪初《瀛洲古调》刊行后它的流传,或者说传承,在形态上——主要是指音调以及音乐风格上——会出现多种各不相同的变化,且不谈演奏风格的问题,这是渗入了每位演奏者或传授者的个人特点,这些特点在长年的演奏中会产生演变。另从徐立孙先生一支的传人演奏来听,其的确与崇明的支系存在不同程度的差异。对于相同的文本(乐谱)为何会在传承过程中产生变化,这是很值得在现代音乐形态学上做一番考察和研究的。

我们在追忆梅庵琴社的过往时,不仅要知道它在古琴艺术方面具有影响力,也不能忘了它对琵琶艺术的流传同样做出了很大贡献。

谢谢各位,请多指正。

略论古琴的传承与保护
（根据会议录音整理）

常熟古琴艺术馆馆长（国家级非物质文化遗产古琴艺术"虞山琴派"代表性传承人）

朱　晞

首先感谢主办方的邀请。我跟梅庵派的交往也有三十多年了，跟在座的都是朋友，有的是很年轻时我们就有交往。梅庵派非常不容易，一年来能办那么多纪念活动。我也参与了很多，到最后以这样一个结束，而且有这么多出版物出版，我觉得这不仅是流派，也是做非遗的值得学习、值得研究的现象。我报的题目是《古琴的传承与保护》，但我发现这个题目太大，该说的东西很多，所以我在限制的时间内稍微讲几点，以后有机会可以再说。

我想讲的第一点是"非遗""保护"，我们到底要做什么。因为我们现在的赞歌唱得比较多，我们的活动也比较多，但是我们非遗做的就是我们流派的保护，它是怎么样过来的，有多少的人

略论古琴的传承与保护

物、空间、形式。因为时间关系这里再讲一点,我们要保护一个非遗项目特别是流派,一定要知道它是从哪里来的。上午我已经听到不少琴家讲过这些问题。如戴晓莲教授讲的《龙吟馆琴谱》,由此想到《关山月》是不是王燕卿所作。再有历史典故,王宾鲁讲过"诸城"最早来源于"虞山"和"金陵",那么怎么来源,好像研究不多。曾经我在弹"梅庵"的时候突然发现《良宵引》和《长门怨》曲式结构是一模一样的,大家可以去看一看。这里我发现古人的作曲填充是一种方法。昨天晚上又听了《挟仙游》,突然发现打谱和虞山派的《洞天春晓》又有很多相似之处。所以,我知道这个来源于虞山派并不是空穴来风,是有道理的。所以对从哪里来要做个研究。中午吃饭的时候与朋友聊天,梅庵琴派其实离不开梅庵的琵琶,梅庵琴派和梅庵琵琶之间的关系,我们不能忽视。到现在我都没看到一个对它们的关系非常有力的分析,好像它们是各归各,其实我觉得不是。琵琶和古琴绝对是有关系的,我觉得琵琶在梅庵琴派的形成过程中起着非常大的作用。从哪里来,到哪里去,是我们做非遗保护要非常重视的问题。

第二个问题是丝弦与钢弦。现在大家互不买账,有的人认为丝弦好,有的人认为钢弦好,其实这个问题要好好地看一下,因为从材料学的角度来讲,这是两种材料。这两种材料出来的

是两个审美体系,所以我们现在听到的徐立孙先生和程午嘉先生的录音以及其他老前辈的录音,为什么觉得它那样正气、堂堂正正,是因为这是丝弦这种审美带来的。它是讲一种精神性,丝弦要求弹琴左手"按令入木",右手"弹欲断弦"。但钢丝弦不是这样,因为它太灵敏,它可以弹出非常灵敏、微妙的内心感受。这两种体系是完全不同的,所以我觉得盲目地去评判丝弦和钢弦的好坏,这个可能有点未涉及本质,这种问题需要好好地研究。因为只有知道两种材料的不同所带来的美的不同,我们才可以深究古琴的东西。上周日,我们也讲到了徐青山的"二十四况"里面很多的东西丝弦表达不了,只有钢弦才可以表达。刚刚也有朋友问我徐青山是不是预料到会有钢丝弦的诞生,但我说不是。因为徐青山"二十四况"来源于司空图,他的《二十四诗品》中的诗既有婉约又有豪放,这有区别,但这种道理都是通的,所以仔细研究怎样来构建钢丝弦的音响系统、审美系统是一个刻不容缓的事情。

第三,简单讲历史上的东西。我们讲古老的东西,不一定古的就是老的,因为我们知道所有最优秀的艺术品,没有时间和空间之分,都是最美的,但是怎么样美需要我们花功夫。我们现在太多的演奏都是属于"用惯了自来水",龙头一开,索性一下就弹开了,从来想不到自己去挖井,挖得越深,水就越甜。

谢谢大家!

略论古琴的传承与保护

梅庵百年缅怀前贤
百尺竿头砥砺前行

天津音乐学院教授

李凤云

一、梅庵琴人和广陵琴人之交往

1938年抗日烽火燃遍全国，广陵琴家张子谦先生有感于世事无常，而有关琴坛诸事项，极必要记录以备将来查考，由此开始撰写《操缦琐记》。他在该书自序中写道："……是今日之一举一动，弥足纪念。爰自八月廿一日始，凡会琴、抚琴、习琴、访琴诸端，事无大小，咸笔之于册，以志不忘。……所冀吾琴人终不散，琴事终不衰，则余记将永弗辍。日复一日，年复一年，果可使余继续操笔写此者，则一二十年之后，当大有可观矣。"事实也是如此，今虞琴社活动，琴人间的交往都记录在册。其中与梅庵琴家徐立孙、刘景韶、程午嘉、邵大苏的交往情况，读来仿佛历历

在目：

民国二十八年一月八日

与景略约访草农,去电话已出门,改访季自求,并送《琴刊》六册(按:一九三七年,《今虞》琴刊问世,洋洋三十万字和一部分珍贵的图片),托转递南通徐立孙、邵大苏等……

……往沧州别墅访沈叔逵,请歌《春光好》。是曲以歌为主,演辞音节堪称无间。若以琴谱言,以虚音填实字,似有斟酌余地。景略之意,拟将谱字再略改动,使音韵增强,似无不可。梅庵琴派大都以圆转为主,准此而为,大约不致差谬过甚。

一月十二日

饭后访景略,吹奏《春光好》,谱字略改数处,尚觉生动。箫之高低音,亦配合妥洽,惟尚乏人唱耳。

二月廿六日

本社假愚园路贾宅举行第七次月集。……天雨,社友甚稀,仅到十四人,来宾十三人。演奏廿四曲。……来宾中有徐景辉,系南通徐昂之女,立孙之侄女。家学渊源,操缦甚好,《梅庵》曲操闻均能弹。是日奏《长门》《风雷》两曲,深

梅庵百年缅怀前贤　百尺竿头砥砺前行

得家法。女士精善钢琴,盖于音乐具有深切根底者。人亦温文尔雅,盘桓至散会始去。

三月十二

饭后偕守之先往景略处,探归期。据云十七八日可回。旋往访草农。沈联已撰好,极脱俗自然,古茂典雅。并允作篆书,真为我社生色不少。以景略归期近,即拟于十九日举行。听弹新谱梅庵《风雷引》,指法极似午嘉。暇拟吹箫和之。余弹《潇湘》两遍,并研习《龙翔》甚久。夜十时始散。

民国三十七年一月二日

徐立孙兄六年不见,忽然来访,云南通环境不良,不能安居,将永留沪上。此间又多一琴友矣!立孙携其世兄来,欲我为其谋事。颇感困难,惟有缓以图之。

一月五日

阜西午后来电话,邀我至其寓中陪徐立孙吃饭。饭后各弹琴数曲,余灌音《梅花》,殊不佳,非刮去不可;立孙灌《长门》,亦不甚好;阜西灌《潇湘》尚可留,彼自以为不满意,谦辞耳。十时许与立孙同出。

一月七日

邀立孙、阜西、振平、丽贞、宗汉、裕德、剑丞、在平来寓吃晚饭,在平最迟,饭后始到。人各奏一二曲,以五人合奏

《梅花》《普庵》二曲极为欢洽。阜西提议以今虞琴社致送立孙二百万。近十时始尽欢而散。

二月廿四日

立孙、宗汉偕谷君、朱君来访。两君皆立孙弟子,朱君指法甚好。互弹我"惊涛"琴至十余曲之多,各琴亦试一二曲。相聚甚欢,兴尽始去,已近午夜矣。

四月二日

应立孙之约至其寓晚餐,弹琴,十时许与剑丞同归。

四月十五日

阜西邀兰荪、振平、立孙、伯炎、剑丞、逸群及余晚餐。饭后在其寓中闲话、弹琴。立孙灌《长门》,兰荪《平沙》,余与伯炎、振平合作《满江红》,放出尚佳,歌声、琴声、箫声均甚清晰,可留也。

七月五日

晚立孙介绍吴志鲲君来访。吴君亦为王燕卿先生弟子,善曲不多,云已多年不弹,近方温理。指法与立孙同但功夫不及多矣。十时始去。

十一月廿二日

立孙晚来,赠我自画山水一轴。笔意高古,可宝也。

张子谦先生提倡琴歌演唱,曾与今虞社员研究挖掘了

《二香琴谱》的《梨云春思》，由歌唱家菊秀芳演唱。另一首琴歌《春光好》，也是张老用力甚勤的佳作。这首歌的音乐取自《梅庵琴谱》中的《玉楼春晓》，由沈心工填词。当年张子谦初听此曲时，认为"极婉转动听"。

一九五三年九月五日

邓宝森电话召饮，并约定刘琴子在其寓会晤。琴子镇江琴人，王燕卿弟子。神交近十年，每次均失之交臂，今闻其在申工作，适有宝森之介，欣然而往。谈甚洽……

九月六日

赴宝森之约，琴子已先至。互弹数曲，琴子指法极老到，较之立孙流丽不及，沉着处颇多可取。闲谈，九时许始别去。

一九五四年七月十一日

约琴子往宝森家再研究《樵歌》。午后三时往，琴子已早至。历三小时，有数段得其纠正，收获不少。琴子暑期返里可晤少椿，嘱其再从事钻研，俟来申告我当可完成矣。

一九六一年一月十三日

琴社排练合奏曲自音乐学院同学多人参加以来已数星期，开始一二次情况尚好，不久又少人来，声部不全，有时竟无法合奏，保留曲操除《梅花》略有成绩外，余均未能完成计划。因与振平、景韶等商定决召集小组会议，讨论促进

办法。

一月十五日

晚在寓开小组会,到振平、吉儒、仲章、景韶、友仁、立峰、丙炎、印陶及余共十人。会议结果由景韶、友仁与粟主任接洽,促使同学按期到会。

四月十四日

民族乐团代表张剑、音乐学院代表刘景韶联合琴社振平、吉儒等假我寓开会,讨论关于古琴工作,结果先搞打谱、记谱两项。打谱推我做召集人,会议订具体办法,记谱由林友仁等负责专搞。

二、前辈琴家的相互激励

早在20世纪30年代,张子谦就以善弹《龙翔操》而享有张龙翔之美誉,但他谦虚好学,从不自满。无论是对琴曲的演奏还是古谱研究都喜与琴友共同研究。

1938年,徐立孙听张子谦弹琴后不客气地指出"下指不实,调息不匀",张先生深受震动,当即书写一副对联"廿载功夫,下指居然还不实;十分火候,调息如何尚未匀",挂在墙上以自勉。

这件事张子谦先生跟我讲过,龚一老师说他见到过张先生的这副对子。在前几年扬州的一次会议上,有人提问我,对这样的说法张子谦是什么态度?我想张先生把它写成对联挂在墙

上,就是最好的态度和反应:自警和自勉。

张先生除《广陵琴派源流及发展之我见》之外,还有一篇有关提倡琴歌方面的文章,张先生写好后征求刘景韶等琴人的意见。

三、百尺竿头砥砺前行

半月前(2017年11月)中央音乐学院举办了纪念吴景略先生诞辰一百一十周年纪念会,今天是梅庵古琴的百年纪念。在缅怀前贤,细数他们的贡献时,也应总结他们对后世的影响及继承状态;同时更应该用前辈的德、行鞭策今人。本人觉得对古琴艺术这个"博大精深"的领域还知之不多,艺术造诣和修养以及技术精熟、气韵生动的演奏水平还相差很远。早在1936年徐立孙先生就发表了《论琴派》《论音节》等文章,深入浅出,足见研究功力和艺术修养。

时不我待,只有不懈地学习,学古人、学前辈、学当代,用于自己的艺术实践,才能窥见古琴艺术的一二。

古琴艺术和前辈们是我们仰视的星空,仰望星空,脚踏实地,只有脚踏实地才能仰望星空。

四、从《梅庵琴韵》唱片中认识梅庵

真正认识梅庵琴派,还是在十几年前。那是帮助中国香港雨果唱片公司编辑出版《梅庵琴韵》之时。徐立孙、陈心园、朱惜

辰的演奏使我对"梅庵"的了解从文字到音响,从雾里看花,到真正聆听;丰富的韵味、娴熟的技法,着实令我震惊。我当时就非常想请所有琴人听到、了解这几位梅庵代表性琴家的演奏。感谢雨果的鼎力支持,感谢提供原始音响的南通梅庵琴社(徐立孙先生的后人),感谢十多年前为促成此事而辛勤工作的袁华老师——那时我们只能通过邮件进行沟通联络。直至2017年6月我在南通举办音乐会,徐立孙先生后人徐毅先生、袁华老师亲临现场捧场,我们才得以见面。唱片在2006年得以出版发行,其中有徐立孙九首、朱惜辰四首、陈心园两首;不仅有梅庵代表曲目《平沙落雁》《长门怨》《搔首问天》《秋江夜泊》《捣衣》《风雷引》《仙侠游》《玉楼春晓》,还有徐立孙先生自己打谱的《幽兰》《广陵散》,创作曲目《公社之春》。

梅庵百年,无限感慨,以前来南京,我们一家三口一定来看梅庵,流连于此。今日,全国各派琴人代表聚梅庵,念前贤,余韵久长。

梅庵在台湾

台北艺术大学传统音乐系助理教授

陈雯

古琴文化在中国台湾地区的发展最迟始于清代康熙年间①,甚至于有可能在明代末期已经有琴文化的活动,只是目前尚未发现确切可靠的史料,有待日后再做深入研究。台湾前期的古琴文化发展到日据时期后期,基本上就断了传承,今日我们看到的台湾的古琴文化发展是1949年以后,一些自大陆来台的琴人所延续下来的,他们在1951年组织了台湾第一个琴社"海天琴社"②。1967年梅庵第三代传人吴宗汉先生来台任教,首开

① 杨湘玲:《台湾琴史简册》,台湾琴会,2015年,第7页。
② "海天琴社"的成立年份,一般根据容天圻《琴社纪盛》(唐健垣:《琴府》,联贯出版社,1973年,第1806页)里记载为1960年,但杨湘玲根据《中华乐学通论》(黄体培著)记载考证为1951年,且其记载梁在平为首任社长,与容氏记载为胡莹堂,有出入,有关此点将进一步考察。当天参加雅集演奏者有梁在平、胡莹堂、章志苏、朱龙庵、汪振华、侯济舟、刘肇祥、朱玄、李传爱、林培。

台湾古琴专业教育之先河，一时之间古琴学习之风大开，梅庵琴派直接与间接的影响不言而喻。虽然梅庵琴派创立于中国大陆，但在1970年代，大陆梅庵琴派受"文革"影响发展陷入奄奄一息的状态，而与此同时，台湾的梅庵琴派发展迅速。可以说今天梅庵琴派的复兴，台湾梅庵琴派的发展也发挥了重要的作用。本篇论述即旨在探讨1967年至今日台湾梅庵琴派的发展及其对台湾古琴文化发展的影响。

本文内容分为三个部分进行阐述。第一，说明梅庵琴派创立的简史及梅庵与始祖王燕卿的关系。第二，阐述梅庵琴派在台湾的发展状态。第三，阐述梅庵琴派的风格特点及其对台湾琴风的影响。由于台湾的梅庵琴派是源于王燕卿这一支，亦即王雩门（冷泉）这一支系，因此对于王溥长（既甫）这一支系本文不拟论述（图1）。

```
                    ┌─ 王燕卿（宾鲁）
     王雩门（冷泉）──┼─ 徐立孙 ─ 吴宗汉（宗金陵）
                    └─ 邵大苏 ─ 邵元复
     王溥长（既甫）─ 王心源 ─ 王露（心葵）
     王溥长（既甫）─ 王心源 ─ 王露（心葵）
```

图1　梅庵琴派传承谱系

梅庵在台湾

一、梅庵琴派的形成

1. 梅庵的前身

梅庵琴派的前身来自山东诸城派,诸城派成立于晚清时期。在山东诸城一代琴学传习有两个系统,一个是王雩门,宗金陵派;一个是王溥长,宗虞山派。

王燕卿(1867—1921),名宾鲁,山东诸城普桥村人(图2)。王燕卿在《梅庵琴谱》的自序中说:"宾鲁青齐下士,家近诸冯,诵读之暇,每念吾家自高祖以次,于操缦一道代有传人。窃不揣固陋,勉步后程,乃于家藏书籍中搜求,复乞于伯叔兄弟,共得琴谱全部十八种,残编六种,抄录零锦若干,昼夜研究,未能得其万一,又佐以《礼记》《汉书》《来子易注》《纪氏丛书》,推其数以穷其理。殚心竭虑,数易星霜,未得其奥妙。嗣携琴访友,纵横于海岱之间近三十年,恒赖诸名流多方指授,

图 2　梅庵琴派始祖王燕卿
(照片来源:《梅庵琴谱》)

自问始有进境,觉此道可以养吾神气,陶吾性情,月夕风晨,诚不可须臾离也。"①

邵元复在他《梅庵琴派的起源及发展》一文中提道:"从这段文字中,我们可以知道王燕卿先生生长在一个古琴音乐的世家,他从小在家族中就受到古琴音乐的熏陶,进而学习古琴,从他的家族中取得了相当的资料,潜心研习,复钻研古籍律吕理论,而后携琴访友,结识了山东、江苏各地名家,切磋交流,积数十年的经验,始创立了个人的独特风格,而能流传至后世。"②有人认为王燕卿所说的"高祖"即是指王冷泉(据严晓星考证,此说不成立)。成公亮在雨果唱片公司发行的《梅庵琴韵》专辑所附小册里提出:"王燕卿先生'以操缦世其家',琴学来自包括王冷泉等人的家传启蒙,但他的自白中特别强调琴学来自'携琴访友'、'赖诸名流多方指教,自问始有进境',也就是他数十年的自学、游学和独立思考。"③他认为王燕卿的成就主要还是来自他自学和与多方琴友切磋交流所成。

① 王燕卿:《梅庵琴谱》,华正书局,1975 年,第 3 页。
② 邵元复:《梅庵琴派的起源及发展》,台北《故宫文物》,1993 年第 128 期。
③ 成公亮:《从诸城古琴到梅庵琴派——王燕卿先生和他的弟子徐立孙》,载《梅庵琴韵 CD 简册》,雨果唱片公司,2006 年,第 3 页。

梅庵在台湾

2. 梅庵与王燕卿

1917年①康有为和王燕卿游南京高等师范学校,校长江易园听王燕卿弹琴,甚为欣赏,遂礼聘王燕卿留任该校。

"国立中央大学(简称中大)在当年是全中国规模最大的高等学府,最早可溯及1902年,为张之洞创设的'三江师范学堂'(在三年后更名为'两江师范学堂');民国成立后,改制为'国立南京高等师范学堂'(1915年)②,即中央大学的前身;北伐成功后,更由南京高等师范、东南大学改制合并,成立国立中央大学。"③

"中大共有八个学院,文、理、法、工及教育五个学院在北极阁山下……音乐系④系址位于中央大学的胜景之一,在校园西北角'六朝松后的梅庵'。'梅庵'不过是一栋古朴的平房,虽然花木扶疏,梅花却不多,它是清朝书画家李瑞清先生的'梅庵'遗址,是音乐系师生上课、练琴、办公的地方,所以在中大习惯以

① 据徐立孙《梅庵琴社原起》一文(《梅庵琴谱》156页)记载为1917年,但据严晓星考证应为1916年,见严晓星:《梅庵琴人传》,中华书局,2001年,第6页。
② 1916年更名为国立南京高等师范学校。
③ 邱瑗:《李永刚——有情必咏无欲则刚》,台北时报文化出版企业公司,2003年,第25页。
④ 音乐系隶属在教育学院之下。

'梅庵'代表音乐系。"①

"梅庵派原出于山东诸城,因其祖师王燕卿授琴于中央大学前身南京高师'梅庵'故址而得名,庵位于中央大学东北隅,俯北极阁,倚教习房,前清临川李梅庵(清道人)栖迟其间,……王燕卿授琴梅庵。"②

"梅庵者,校园,位北极阁下,六朝古松,郁葱环拱,清末临川李瑞清先生主两江师范时所建……"③

"梅庵本是清末学者、书画家、两江师范学堂监督李瑞清(1867—1920)的号。1916年,南高师首任校长江谦为表彰李瑞清,以松木原木为梁架,在校园内六朝松以北建起三间茅屋,命名为'梅庵'……"④

综合上述资料可知,梅庵琴派源于山东诸城派,因为王燕卿根源于山东诸城派系统。王燕卿任教于南京高等师范学校音乐系⑤,

① 邱瑗:《李永刚——有情必咏无欲则刚》,台北时报文化出版企业公司,2003年,第26页。
② 容天圻:《梅庵琴谱序》,载《梅庵琴谱》,华正书局,1975年,第3页。
③ 徐卓:《梅庵琴社原起》,载《梅庵琴谱》,华正书局,1975年,第156页。
④ 严晓星:《梅庵琴人传》,中华书局,2011年,第6页。
⑤ 李永刚传记里提道:"在中大习惯以梅庵代表音乐系,中大音乐系的人皆以梅庵人自称。"

梅庵在台湾

开古琴进入专业学院教育系统之先河,徐立孙①和邵大苏②从学于王燕卿(图3、图4)。1921年王燕卿辞世,为纪念王燕卿,徐立孙与邵大苏于1929年在南通携手创建梅庵琴社,创建地点即在邵大苏家,后人称之梅庵琴派。1923年徐和邵将王燕卿遗著《龙吟观琴谱》残稿重新编辑,于1931年将这个命名为《梅庵琴谱》的谱集正式出版发行。

图3 梅庵琴派创派人徐立孙
(照片来源:https://baike.baidu.com/item/%E5%BE%90%E7%AB%8B%E5%AD%99)

图4 梅庵琴派创派人邵大苏
(照片来源:http://www.yueqiqu.com/guqin/mingjia/42325.html)

① 徐立孙(1897—1969),名卓,江苏南通人,1921年毕业于南京国立高等师范学校,师承王燕卿。其后在通州师范及南通中学等校教学。1929年与邵大苏等人在南通创立梅庵琴社,1931年将王燕卿所传《龙吟观琴谱》残稿整理编辑为《梅庵琴谱》出版。1956年赴北京参加全国第一届音乐周,演奏《捣衣》,其后他演奏的《捣衣》和《搔首问天》被中国唱片公司收录灌成唱片(图5)。

② 邵大苏(1898—1938),名森,字大苏,江苏南通人。师承梅庵琴派创始人王燕卿,为梅庵派第二代代表人物之一。他和徐立孙一起编定了《梅庵琴谱》,并一起成立梅庵琴社。抗日战争时,邵大苏为避乱往兴仁、西亭等小镇,后死于霍乱。

图 5　徐立孙 1956 年灌录的唱片《搔首问天》
（照片提供：陈雯）

二、梅庵在台湾

1. 梅庵琴派与吴宗汉

王燕卿将琴学自山东诸城带到江苏南京，传了弟子徐立孙、邵大苏等人，徐与邵实为梅庵琴派的真正创派人，而尊王燕卿为梅庵始祖，故徐与邵等王燕卿的弟子等被视为梅庵第二代。徐立孙在 1922 年回到故里南通，任教于通州师范和南通中学。吴宗汉于 1920～1925 年间就读于通州师范学校，毕业后师从梅庵派第二代徐立孙学琴，台湾梅庵琴派的发展即始于吴宗汉（图 6）。

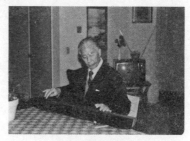

图 6　吴宗汉先生
（照片提供：李枫）

吴宗汉（1904—1991），字汇江，江苏常熟人，抗战初期移居到上海，1935年与王忆慈女士（1915—1999）结婚，婚后她从吴宗汉学琴，也从俞振飞学昆曲（图7）。

图7　吴宗汉与王忆慈夫妇
（照片提供：王海燕）

1930年代末期，吴宗汉在上海创办了私立东南中学，担任校长。1940~1950年期间他和夫人热衷参与古琴活动，时常参加今虞琴社雅集，与查阜西、吴景略、张子谦等人往来甚密。他在雅集中的演奏被形容为"指法之精洁与节奏之严谨，独步琴坛，一曲既终，听者无不心领神会，怡然欲醉"[①]。1947年秋因战乱，徐立孙自南通避难至上海，1948年吴宗汉延请徐立孙在东南中学担任教职。一直到1950年吴宗汉离开上海转赴中国香港，这段时间，徐立孙对吴宗汉的演奏进行了特别的指导，也同时教授王忆慈，这是他们学琴路程中至关重要的一段时期。

1950年吴宗汉夫妻离开上海转赴香港，下半年时吴宗汉担

[①] 谢孝苹：《增编梅庵琴谱序》，载《雷巢文存》卷十三，中国文联出版社，1991年，第1058页。

任香港苏浙公学文史教席,兼任香港音乐院古琴教席,经常受邀到各大专学校及电视台演奏。同时也经常举办雅集,宣扬古琴艺术,与香港琴家徐文镜、吴浸阳、蔡德允、饶宗颐等琴人时有来往。1958年吴宗汉与弟子参与了香港浸会学院主办的中国古典戏曲音乐欣赏会的演出。1959年和1963年他分别为邵氏电影公司拍摄的电影《倩女幽魂》及《妲己》担任幕后古琴配音。

1967年夏在"台湾国乐(民乐之另称)学会"会长梁在平的引荐下,受台湾艺专(今台湾艺术大学)之邀,吴宗汉迁居台湾,受聘于艺专音乐科"国乐组",担任古琴教席,这也是台湾古琴教学进入学院教育体系的先驱。除了教授"国乐组"的学生之外,更有许多"国乐界"的老师和其他非"国乐界"的人士前来拜师学琴,从学者众,这也开启了梅庵在台湾最早的传习,播下了梅庵琴派在台湾的种子,一时学琴风气兴盛,对推广古琴文化影响甚巨(图8)。

1968年10月吴宗汉不幸中风,琴课改由王忆慈代授,吴师则在一旁指

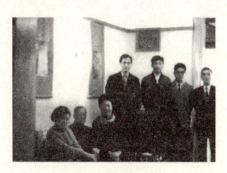

图8　吴宗汉与弟子
(左一王海燕、后立者左一吕振原、左二葛汉聪、
左三顾丰毓、右一陶筑生)
(照片提供:王海燕)

梅庵在台湾

导。但吴老师坚持以练琴代替复健，虽艰困仍勉力而为，每天勤于弹琴，不想使得病体恢复得很快。在1970年左右已经可以恢复授课了。据李枫回忆，她在1971年听到古筝、古琴音乐会后，被古琴的音色深深地吸引，遂于9月初拜在吴老师门下，这时已经是由吴老师亲授了，唯有太累的时候，才由师母代课。

1971年吴宗汉、王忆慈夫妇率领学生在台北实践堂举行古筝、古琴音乐会。梅庵琴派吴门弟子集体参与演出，规模之大，轰动一时。这对台湾古琴艺术的推广具有重大的影响，其影响之深、之广是难以估算的。

1972年吴氏夫妇移居美国加州，虽已不再教学，但仍旧时常在家中举办雅集，以前曾于香港或台湾从学过的学生也都常常过来齐聚一堂，互相交流切磋，直到1991年11月8日吴宗汉辞世为止，享寿88岁。

2. 梅庵琴派的影响

梅庵琴派对台湾古琴文化发展的影响可以分为几个角度来看，也可以分为直接与间接的影响：

（1）进入专业教育体系：对培养后期的专业师资人才奠下基础，对后来的发展有着直接而强大的影响。

（2）举办音乐会：一些"国乐"爱好者因为欣赏音乐会，首次听到古琴的音乐，而投入学习古琴，这些人后来也成为推动古琴

文化发展的助力,可谓兼具直接与间接的影响。

(3) 电影:吴老师于邵氏公司电影担任幕后配乐,虽然这是在香港时期的事,但电影在台湾上映,有人因为被电影配乐吸引而开始学琴,此可谓间接的影响。

(4) 琴书琴谱:琴书和琴谱的出版直接影响了文化的传习①。《梅庵琴谱》于1975年在台北由华正书局再版发行,供应学琴者的需求,但毕竟学琴人数极少,需求量低,一版印刷下来,卖了几十年还没卖完,而这却是当年学琴者必备的教材(图9)。

图9 《梅庵琴谱》书影
(照片提供:陈雯)

吴宗汉在台湾虽然只有短短的六年(1967~1972年)时光,但其对台湾古琴文化的发展至关重要。如果说

① 《梅庵琴谱》的前身是《龙吟观琴谱》,《梅庵琴谱》最早的版本于1923年夏编成,1931年在南通发行,此后1959年徐立孙先生增订刊印第2版,1971年在香港再版(香港书店出版),1975年在台湾再版(华正书局出版),1981年《梅庵琴谱》被华盛顿大学教授李伯曼(Fredric Lieberman)翻译成英文版(两年后由华盛顿大学出版社、香港大学出版社出版),1983年梅庵琴社又刊印《梅庵琴曲谱》,1995年邵元复编辑的《增编梅庵琴谱》出版发行(台湾梅庵琴社出版),这是《梅庵琴谱》近世的又一个版本。据严晓星最新调查,可能有多达13个不同的版本。

梅庵在台湾

1951年成立"海天琴社"的诸位琴人是近代台湾古琴文化推手的话,那么吴宗汉应该就是这片园地的播种者。

王忆慈女士,字涵若,浙江杭州人。1935年与吴宗汉先生结婚后,从吴习琴。后来在上海时再从徐立孙先生习琴。自1968年吴师中风病后,学生的课便由她代理,她对梅庵古琴的推动之功亦不可抹灭。

吴宗汉来台后即受聘于当年的艺专,王海燕是他在艺专音乐科"国乐组"传习的第一位学生,也是他在台湾收的第一位弟子,是为梅庵第四代传人。王海燕毕业后留任母校,教授古琴、古筝,培育了许多梅庵第五代弟子。艺专"国乐科"于1971年成立,董榕森(后改名董奕轩)任科主任,他非常重视古琴,也希望古琴能成为"国乐科"学生的必修乐器。学校内主修古琴的学生并不多,但校外"国乐界"的老师们却有许多在这时拜在吴老师门下学琴,董先生便是其一,还有陶筑生(古筝)、顾丰毓(二胡)、王正平(琵琶)、林月里(二胡)、李枫(古筝)、许轮干(琵琶)及甄宝玉、沈一忠(后改名沈柏序)(古筝)等。葛敏久(后改名葛瀚聪)、张尊农、张伶俗(后改名张琼云)、锺玫容等几位是艺专的学生,后亦转修古琴,也成为后来的古琴传学者。除此之外,还有唐健垣、赖咏洁、金德航、叶绍国、安方、李逸萍等人为非"国乐界"人士,但在日后他们也都为台湾古琴文化奉献极大心力。

1960年代，在古筝大师梁在平先生推广下，古筝蔚为台湾最为流行的中国古典乐器，但绝大多数的人没见过古琴、没听过古琴。1967年唐健垣自港来台就读于师范大学，同时私下拜梁在平老师学习古筝，在梁老师介绍下，入吴老师门下学琴。唐健垣从吴老师学琴后，发现台湾有关古琴的资源实在太少了，于是发下宏愿，编辑《琴府》。《琴府》共三本大著，陆续在1971与1973年出版发行，对台湾琴界是很重要的一部大书，也算是吴老师间接地影响了古琴文化在台湾的发展。

1971年台北实践堂举办了一场古筝、古琴音乐会，这是吴宗汉师生演奏会，也是台北第一次最大规模古琴的正式音乐会。有许多观众是因为爱好古筝而来欣赏音乐会的，却在无心中第一次听到古琴音乐，即被古琴的音色给吸引住，继而成为古琴的学习者，李枫、叶绍国即是鲜明的例子，李枫后来成为台湾重要的师资，而叶绍国在晚年也将全副精力付出，推动古琴文化，甚至成立"台湾琴会"来推动古琴文化活动。

邵氏电影公司在1959拍摄的电影《倩女幽魂》和1963年的电影《妲己》需要古琴的音乐，于是请来了吴老师担任幕后古琴配音，当时黄梅调电影正流行，电影也在台湾上映，电影的上映，无形中对古琴艺术推广也起了一定程度的影响。容天圻先生便是因观看电影，而引发对琴一发不可收拾的兴趣。

梅庵在台湾

梅庵琴派在台湾的影响,可说是在荒地中开垦,虽然吴老师在台湾传学只有6年的时间,但由于进入学校专业教学系统,培育出的人才(如王海燕、李枫、葛瀚聪、张琼云等)仍旧持续在音乐教育体系传学,也有民间的学习者,其中绝大部分是"国乐界"其他乐器的教师,因此可说是近代台湾古琴史上一个高峰时期。有了这个开创期的奠基,才会有后来孙毓芹先生继起的开发期。在这些弟子中,董榕森、陶筑生和唐健垣三位先生,可以说是帮助吴宗汉老师推动梅庵古琴文化的重要推手。董榕森先生身为"国乐科"主任,他不但自己学琴,而且鼓励学生学习古琴(笔者即是此例之一);陶筑生先生可算是吴宗汉老师的得力助教(除了师母),在吴老师离台赴美之后的一段期间,很多学生继学于陶筑生老师;唐健垣先生帮助吴老师出版《梅庵琴谱》,包括香港和台湾的版本,也编纂《琴府》,更遵师嘱将难得一见的录音数据,无私地分享予琴人,对古琴文化推广贡献良多。

2001年10月25日由王海燕领衔发起举办了纪念吴宗汉教授逝世十周年古琴音乐会,算是梅庵吴宗汉先生在台湾推广古琴艺术文化的余波。

据知当年在台的梅庵琴人尚有凌纯声、田定庵、范子文、贺雨辰诸位,惜大多数并没有于琴界参与活动,因此没有太多的相关信息可查。1985年笔者在高雄举办一场古琴独奏会,会后一

位长者上台来闲叙,他说他叫邵元复,是邵大苏的儿子,于是相约第二日往府拜访。

邵元复(1923—1996),江苏南通人,邵大苏先生哲嗣(图10)。南方大学政治系毕业,自幼随父亲学琴,邵大苏极为称许徐立孙的左手指法,叮嘱邵元复细心揣摩学习。邵元复随父亲大苏公及徐立孙先生学习,

图10　梅庵　邵元复先生
（照片提供:陈雯）

耳濡目染,打下了比较坚实的梅庵琴派基础,并在父亲指导下,学完《梅庵琴谱》的全部曲目。幼年时因为徐立孙就住在邵家后院,徐几乎是天天与邵大苏弹琴论乐,幼年邵元复也得以近距离地与徐立孙先生接触,并观摩其琴技。1949年邵元复来台,寓居台北后定居高雄,初期并未传授琴学,至1982年以后方始教学。由于南北两地相隔,许多信息并不流通,在台北当时并不知有梅庵的其他传人在高雄,而在高雄,邵元复也并不知古琴在台北发展的状态。高雄第一次有古琴的独奏会,让他感到惊喜,此后邵元复亦开始投注心力在古琴文化的推广与教学。从学者有苏秀香、郭晓薇、林方彪、陈信利、郑明全、徐宛中、李

梅庵在台湾

广中、陈庆隆等。

邵元复在高雄组建台湾梅庵琴社,推广梅庵古琴艺术。1988 年发表《谈古琴琴派》。1989 年在高雄市文化中心举办的古琴古乐展上主持"琴乐之美"座谈会。1990 年参加基隆文化中心举办的全省古琴巡回演奏,以及高雄市第一届港都琴韵筝声演奏会。应高雄市古琴学会的邀请主讲"简介中国的古琴",参加基隆文化中心举办的"雾社梧桐树林寻音"活动。1993 年应高雄市广播电台"南风乐府"节目之邀,播讲"梅庵琴派的起源和发展"。1993 年 4 月下旬出席百立文教基金会与高雄文化中心为龚一举办的"两岸古琴名家深情对谈"雅集(图 11、图 12)。

图 11　1993 年邵元复参加两岸古琴名家交流会

图 12　1993 年邵元复与龚一、容天圻、萧青衫

晚年他致力于梅庵琴派的发展工作,写有多篇有关梅庵琴派的介绍以及邵大苏先生生平事迹介绍的文章,发表《梅庵琴派的起源及发展》。1995年他将《梅庵琴谱》重新校对审定增录出版为《增编梅庵琴谱》(图 13)。1996 年病逝高雄。

2000 年 12 月 22 日,由台湾台南文化中心主办、台南晨园琴筝社承办的"梅庵琴忆——纪念梅庵传人邵元复先生古琴音乐会"在台南文化中心国际会议厅举行,以纪念梅庵第三代传人邵元复先生。总的来看,除了第二代梅庵传人外,台湾的梅庵系统有两个支系,一个是吴宗汉先生(属徐立孙支系),一个是邵元复先生(属邵大苏支系)。他们都各有传人。吴宗汉系主要活动于北部,且大多数弟子仍从事教学工作,甚至是专业院校的教学,例如王海燕、唐健垣、李枫、葛瀚聪、张琼云等。而邵元复系统主要活动于南部,多从事民间琴学的推广工作。邵元复认为"目前在台湾仅梅庵派有本派的专门琴谱,可供传授弟子之用,因此,在琴派方面有明显的传承,加以现在音乐专科等校均采用《梅庵琴谱》作为教

图 13　邵元复编《增编梅庵琴谱》
(照片提供:陈雯)

梅庵在台湾

材,自然也有其一定的影响"①。

三、梅庵琴派的艺术风格及对台湾琴风之影响

张育瑾先生说:"王冷泉的弹奏风格是绮丽缠绵,擅长轮指,重视琴曲旋律的完整和连贯。王燕卿的弹奏重视每一曲结构的逻辑和完整,节奏紧凑,流畅无碍,绝无思路紊乱之迟疑拖沓,全曲一气呵成。"②

徐立孙先生说:"王燕卿虽系出金陵,但得北方之气为多,加以燕卿先生独创之风格,所以音韵宽厚,雄健之中寓有绮丽缠绵之意,刚中有柔而刚柔相济。"③

成公亮说:"我们还不时可以听到琴曲中用大幅度的猱、大绰大注修饰旋律,有若山东民间歌曲、曲艺或者器乐音乐演唱演奏的那种质朴的强调,那种土味。"④

唐健垣说:"吴师鼓琴,注重拍子节奏,右手下指刚劲有力,左手按音宽宏淳厚吟猱绰注,手指上下摆动,不拘于次数多少与

① 邵元复:《梅庵琴派的起源及发展》,台北《故宫文物》,1993 年第 128 期。
② 张育瑾:《山东诸城古琴》,载《音乐研究》第三期,人民音乐出版社,1959 年,第 64 页。
③ 王燕卿:《梅庵琴谱》,华正书局,1975,第 13 页。
④ 成公亮:《从诸城古琴到梅庵琴派——王燕卿先生和他的弟子徐立孙》,载《梅庵琴韵 CD 简册》,雨果唱片公司,2006 年,第 4 页。

距离大小,但求音韵饱满悠长,能充分表达曲意为要旨。"①

容天圻说:"一般琴家弹琴,不大注重节拍,对于琴曲可以任意发挥,而梅庵派则特别注重节拍,数人合奏一丝不差,此与其他琴派不同者。"②

徐立孙认为梅庵琴派的艺术风格,自王燕卿即打破常规,独创一格,堪称古琴演奏技巧的革新者。归纳其主要特点有③:

(1) 琴谱之有节拍,可以说自燕卿先生始。主张每首乐曲要有一定的节奏形态。

(2) 左手按弦多用肉音,尤其是大指,多用节间肉音而很少用甲音,仅五徽以上方用甲音。所以取音宽宏淳厚,五徽以上因音位较高,取音宜清脆,所以必须用甲音,且音位较高,指甲摩擦之音无形消灭。

(3) 右手指法取刚劲有力,手腕宜平,手指宜垂直,挑剔进退完全用臂力,而加以指力之灵活配合,位置以一徽与岳山之中点为主,音既清亮而按散皆宜。

① 唐健垣:《琴府》,联贯出版社,1971年,第1563页。
② 容天圻:《梅庵派古琴大师吴宗汉》,载《梅庵琴谱》,华正书局,1975年,第164页。
③ 徐卓:《梅庵琴谱风格》,载《梅庵琴谱》,华正书局,1975年,第7页。

梅庵在台湾

梅庵琴派源于山东诸城，山东诸城琴风有北方的刚毅豪迈之气，所以方家咸认为王燕卿的琴风有北方之气。传到了南方的南京，受到南风影响，再加上第二代梅庵人都是南京、南通人，琴风自然兼容了南方的柔软细致。是故笔者认为梅庵琴派的风格，有兼容南北的特质，然而由于琴曲指法本身的一些特点，还是很大地保留了北方的豪气。例如，旋律音阶的大跳进行，乃属北方音乐的特点；又如，立（撞）指法，在许多梅庵乐曲中喜用大撞（例如风雷引），展现较大气的风格。梅庵乐曲也喜用午（浒上）（例如《长门怨》），展现乐曲情绪色彩的大起大落。梅庵乐曲中也常用仑（轮指），而且常将仑放在节拍的后半拍，这是琵琶指法中常用的惯性带轮手法，似乎是受到琵琶指法的影响。梅庵的掐撮三声的指法形式与他派皆不同，更像鼓书里鼓与板的效果。

梅庵琴派擅长将民间小调移植到琴乐中，而在琴曲的手法中更常常可听到戏曲或说唱的艺术效果。梅庵琴谱每首乐曲后面附录的乐曲解说中，常可见到其对乐曲内容的说明表达强烈，甚至可说爱憎分明。这展现了梅庵敢爱敢恨的爽朗艺术风格，也展现了梅庵琴风里带有的戏剧张力和戏曲风味。

由于梅庵琴派注重节奏，因此多数的梅庵乐曲具有旋律流畅、畅快而爽朗的特点。

关于其对台湾琴风的影响，笔者认为有以下几点：

（1）梅庵琴派首开进入专业教育体系，将古琴的传统文人书房琴风带上了舞台，走向古琴表演艺术的一页。

（2）传统琴乐多以琴箫搭配，梅庵琴派首开了古琴合奏以及与琵琶、古筝等其他乐器合奏的形式，使得古琴的展现形式有更多样化的可能性。

（3）梅庵琴派注重演奏技法的训练，因此即便是初学时的一些小曲，都隐含着指法技巧的训练。

结语

随着1972年吴宗汉先生离开台湾，梅庵主要的传学者就是王海燕老师了。许多原来吴老师的弟子都被转介到孙毓芹先生门下继续学习，孙毓芹先生师从章志荪先生，并非梅庵系统，诸如李枫老师、葛瀚聪老师、唐健垣老师等，他们继续了琴学的薪火，并不拘泥于单一流派，使得台湾后期的琴学发展呈现的是多元性的面貌。

如果说2003年申遗成功后，古琴发展进入了近代的高峰期，那么在台湾应该说1967年吴宗汉先生来台传学时，古琴发展便已进入过一个短暂的高峰期，只是那个高峰期维持得比较短，最终并没有形成一股真正的洪流。如今半个世纪过去了，我们站在今天的时间点上，看台湾古琴艺术文化的发展，我们看到

梅庵在台湾

古琴艺术在台湾已经走出自己的路了。纵使"梅庵"在台湾已经不是那么纯的"梅庵"了,正如同"梅庵"当年从诸城走出来,谁又知道未来会不会又走出另一个"梅庵"呢!

梅庵古琴与越地琴人

绍兴市古琴研究会会长

金少余

东南大学、梅庵、王燕卿这三个词形成了与梅庵相关的琴学主题。作为较年轻的一个古琴流派——梅庵琴派,它从在这里诞生到现在,已有100周年了。百年以来,梅庵派古琴艺术传播十分广泛,现在已经成为比较著名的古琴流派。

绍兴古称越,是古代越国的属地。在这片古老的土地上有着极其悠久的古琴文化历史。据北宋朱文长《琴史》记载,夏禹在会稽治水(东巡狩)时曾作琴曲《襄陵操》(又名《禹上会稽》)。魏晋时期,中原文士南迁,给绍兴的古琴文化带来新的内容。《宋书·隐逸传》记载,戴逵(326－396)、戴勃、戴颙父子三人长期隐居会稽剡县(今绍兴嵊州市)"各造新弄,勃五部,颙十五部,

颙又制长弄一部,并传于世"。最早的古琴文字谱《碣石调·幽兰》传自南朝梁的丘明,他也是绍兴人。宋代著名爱国诗人陆游、僧人义海等等均涉琴事于越地。到了明代末期,更是产生了名重一时并对后世琴学产生深远影响的"绍兴琴派"。

清末以后,越地琴事式微,但与梅庵古琴倒是因缘际会,传播和发展更是受到了其积极的影响。据现有资料与琴人相传,梅庵古琴与越地琴人的关系延续相关也有近百年的历史,其过程大致可分为四个时期。

第一个时期是梅庵派确立之际。这个时期有两位琴家进入高校,一位是王燕卿,在1917年经康有为介绍,由江谦聘请到南京高等师范学校,并在该校"梅庵"教授古琴。另一位是王心葵,1919年受蔡元培邀请进入北京大学教授古琴。两者都是与诸城琴学有直接关系的琴家,并在南北两地传授古琴弟子多人。同期,绍兴有一位古琴家,就是后来被称为现代浙派古琴艺术代表人物之一的张味真(1882—1967,名冶,号诧园老人、山人,绍兴嵊州人)。张味真青年时期在家自学古琴,并由其祖父在当地延请老师教授。21岁时遇晚清著名琴家开霁和尚研究琴艺。在1919年,38岁的张味真作为浙江教师代表到北京教育部举办的"国语国音讲习会"学习。结业后,张味真在北大教授古琴,并于音乐研究会当导师,且在北京高等师范教授国文,这让张味真有

机会与身边的诸城琴人接触交往，面对面交流。张味真的父亲张啸夫是清末琵琶传派中一个很小的支派——嵊县传派的代表人物。张味真自幼习弹琵琶，技艺娴熟。他接触到诸城派琴曲后，对诸城派（梅庵派）琴曲《关山月》很有兴趣，并把这首琴曲吸收后为己所用。《关山月》最早见于嘉庆四年（1799）历城毛式郇所辑的《龙吟馆琴谱》，虽是小曲，但指法纯正、音韵和平，是入门正路。全曲使用轮指指法共八处之多。在吸收的过程中，张味真觉得此曲虽是精美，但因轮指较多，犹类琶声，稍显俗气（注：据张的学生钱曾省言，张认为琴曲带筝琶之声为俗）。因此加以整编，去掉大部分轮指，仅保留第六句开头两处，其余代之以吟，并增加一个大撮，还将尾声处轮指改为剌扫。他后来将改编的《关山月》传于越地，至今越地琴人尚有人弹减了轮指的《关山月》。

第二个时期是梅庵琴派创立初期。《梅庵琴谱》是梅庵琴派立派之本，由徐立孙以王燕卿"龙吟观谱残稿"修订而成。首版《梅庵琴谱》于1931年出版，之后在1951年重刊，在重刊序言中有这样的文字："陈心园任缮写，夏沛霖绘图。"而绘图者夏沛霖正是绍兴人，《今虞》琴刊"琴人提名录"有载。夏沛霖自1927年起，向梅庵派第二代传人徐立孙、邵大苏同时学琴，是梅庵派早期学生中的佼佼者。夏于弹琴外并能制琴，著名画家邓怀农曾

梅庵古琴与越地琴人

藏夏沛霖制琴一床,后赠江寒汀,江又转赠其学生徐放。夏沛霖因病去世于抗战期间,年仅40岁。夏是梅庵琴派确立以后第一位与梅庵派有直接血缘关系的绍兴琴人。

第三个时期是上世纪50～70年代。1953年,20岁的钱曾省由嵊州前往华东戏曲研究院(今上海越剧院前身)工作。钱原是张味真弟子,到上海后开始与上海琴界接触,并向吴景略学琴,不久吴因工作需要调往天津中央音乐学院,钱曾一度中断学琴。至1956年,适刘景韶担任上海音乐学院的古琴教师,钱曾省在吴景略的引荐下,遂向刘景韶学琴,直至刘退休,时间延续20余年之久。在这期间刘景韶对钱曾省全面教授梅庵派琴学,使钱熟练掌握了梅庵琴艺,尤善《关山月》《长门怨》《平沙落雁》《搔首问天》诸曲。另一位是俞宝忠,绍兴嵊州人,为张味真弟子俞涵真的女儿,1958年考入上海音乐学院附中,向刘景韶先生学习古琴,在校期间尽得《梅庵琴谱》全部曲目,颇具梅庵风范,为今虞琴社社员。目前传琴于德国及我国上海、浙江等地。

第四时期是20世纪90年代至今。20世纪80年代,钱曾省自上海退休回原籍嵊州,适绍兴琴学开始复苏。此时钱曾省也在原籍开始教授古琴学生,绍兴本地有琴人金少余,是龚一学生,也在传琴。金少余90年代后期开始与钱曾省交往,并向其学琴。后金少余又求学于刘善教、李禹贤等琴家。而龚、钱、刘、

李四人均出自刘景韶门下,与梅庵琴学有着亲密关系。

　　越地琴学薪火相传至今,琴人队伍从 20 世纪的五六人到目前的二三百人,大部分基于钱曾省和金少余的传教,琴曲或多或少与梅庵有些渊源。这一琴学的因缘,随着古琴文化的不断深入传播,目前已经被带入越地的一些大中专院校和越地各界。梅庵百年历程,也与越地琴人有着百年的亲情。梅庵琴曲传入越地,由于其对基本功有较高的要求,有效地促进了越地琴人琴技的提升。梅庵琴曲流畅如歌、绮丽缠绵、大幅度的吟猱等特点,也对当下越地琴风产生着一定影响。

梅庵古琴与越地琴人

琴人制琴,更好地保护和传承古琴艺术

镇江梦溪古琴艺术发展有限公司总经理、镇江梦溪琴社副理事长
陈 辉
镇江梦溪琴社副社长(古琴艺术"梅庵琴派"市级代表性传承人)
姚云卿

古琴位列中国传统文化四艺"琴棋书画"之首,琴器是集音乐、雕刻、造型美学、漆器工艺等于一体的艺术品,也是体现和传承古琴艺术之载体。千百年来,传世良琴一直都是中国古代文人、士大夫爱不释手之器物,于当代琴人来说可遇不可求。

2003年,联合国教科文组织把中国的古琴艺术列为"人类口头和非物质遗产代表作",作为需要重点扶持和抢救的世界优秀文化遗产之一,从此古琴受到了中国政府和社会大众的日益重视,习琴、好琴者日众。但由于历史的原因,古代遗存的老琴遭

到大量灭失。据统计,现存不足 2 000 张。其中绝大部分为博物馆所收藏,留在琴人手中可以弹奏且音色上佳者极为稀少,世人更是难得一见,更莫说弹习之用了。为续古琴之传承,满足社会的需要,制作传世良琴成为当今琴人的重要历史使命。作为古琴艺术的一个组成部分,琴器制作同样是保护和传承之重要内容。

一、梅庵琴人制琴的历史传统

制作琴器,梅庵琴人有着优良的历史传统。琴派创始人王燕卿先生生前亲斫古琴,现已知济南高培芬女士藏有一张,山东诸城藏有一张;第一代传人梅庵派大家徐立孙先生也十分重视琴器制作,他的作品已知镇江存有一张(刘善教先生曾修缮过),成都唐中六先生的朋友藏有一张;第二代传人梅庵派名家、梦溪琴社创始人刘景韶先生于 20 世纪 50 年代在上海音乐学院执教期间研制古琴,其中一张仲尼式古琴为上海的戴树红先生所收藏。现任梦溪琴社社长、梅庵琴派国家级传承人刘善教先生多年以来也潜心于斫琴。从 20 世纪 70 年代开始,刘善教先生便向父亲刘景韶学习修缮老琴,80 年代即开始制琴。1989 年制作的"韶明琴"为闽南派琴家李禹贤先生所藏,后流传到马来西亚华侨手中。由刘善教先生以晚唐"飞泉"琴为蓝本进行适当改良,并担任主要研制的"JK 仿唐古琴"于 1994 年获得了首届中

琴人制琴,更好地保护和传承古琴艺术

国金榜技术与产品博览会金奖。20世纪80年代以来,刘善教先生还为扬州民族乐器研制厂等众多古琴制作单位提供重要技术指导,为现代古琴制作业的复兴和发展做出了积极贡献。

二、琴人制琴,传承名琴斫琴之法

刘善教先生幼承家学,师承父亲刘景韶,得有机缘在40多年前就能了解和弹用到唐、宋、元、明、清等历代老琴。在多年弹习老琴的体验基础上,刘善教先生对历代名琴有了深刻的感悟和总体的认知,并学习前人制琴理论和方法,在多年修缮老琴、研制新琴的探索和实践中,不断提高斫琴技艺,形成了一套独特而完整的制琴理论和方法,归纳总结主要为以下三个方面:

(一)音色要以唐、宋名琴为范

古琴以古为美,唐、宋名琴无论其音色特质还是形制都是现代制作良琴的主要参照依据。琴器经上千年发展演变至唐代,已基本定型并趋于成熟,琴乐中的散音、泛音、按音均能在琴器上完美地呈现。宋代继承了唐代的制琴经验和方法,古琴制作受到宫廷的重视,因此古琴佳品众多,遗存的宋朝古琴备受今人推崇。唐宋名琴的音色、音韵均为上品,这些琴由于用材讲究,且有大漆鹿角霜髹漆琴体,虽经多次修缮,但至今保存完好,这在木制乐器中是特有的。今日弹奏,这些琴能发出极其美妙而独特的声音,体现出古琴音乐无穷的魅力。所谓"五百年出正

音",其中的主要原因是大漆鹿角霜的髹漆工艺很好地保护了琴体中的木材,而琴器中的面板、底板、岳山等和大漆鹿角霜髹漆所形成的灰胎经千百年自然风化和弹奏振动,发生了更有利于琴体发音的变化("愈弹愈好"正是传世良琴具有的基本特性)。古琴之九德"奇、古、透、静、润、圆、清、匀、芳"①的特质在这些唐宋名琴上得到了充分的体现。

(二)制作良琴必须精选良材

关于制琴所用木材,古人多有评述和总结,"轻、松、脆、滑,谓之四善"②的久年之材可谓木之良材。"琴制多以桐,或有用杉木者,亦有以梓木为背者。"③老桐木整板难求,故面板取老杉木为宜,拆除的大型老旧建筑是老杉木的主要来源。底板可选用老梓木或质地硬重之老杉木或木质相似之老木,但关键还在于面板和底板的配合协调,这需要对历代老琴的音色有丰富认知经验的琴师去甄别选取,非一般木匠可为。

传统的纯大漆鹿角霜髹漆工艺是优秀的古琴灰胎制作工艺,这已被历史验证。因此传统的纯大漆鹿角霜髹漆是制作传

① [明]蒋克谦:《琴书大全》卷四"琴制"。
② [宋]沈括:《梦溪笔谈》卷五"乐律"。
③ [清]王宾鲁(王燕卿)传谱,徐立孙、邵大苏编纂:《梅庵琴谱·琴论·概说》。

琴人制琴,更好地保护和传承古琴艺术

世良琴的必备条件,古代遗存老琴提供了大量正、反两个方面的证据。大漆的纯度和鹿角霜的粗细度及灰胎厚度对古琴的音色、音韵均有重要影响。古琴的音色、音韵讲究琴之九德,优质纯大漆与不同粗细度的鹿角霜调制,髹漆到木胎上,使灰胎达到一定的厚度,才能实现古琴"润、静、圆、清、芳"之音色特点。根据多年探索和实践,3毫米以上的灰胎厚度能较好地实现这个目标,而新制的琴由于灰胎厚,抑制发音,必然造成琴音不够"透",这是一个矛盾。通过多年的试验和实践,通过精选木材和精斫琴腔结构,并配合专业"养琴"进行调理,这个矛盾可以得到相当程度的化解,琴人的不断弹奏和岁月的沉淀是彻底解决这个矛盾不可缺少的过程。

(三)琴师和良工的完美协作是制作良琴之必要保证

由于制作传世良琴使用的是纯天然材料,特性不一,必须手工制作,制琴的工序多、周期长(2年以上),因此古琴制作是一项技术性、工艺性、合作性很强的创造性活动。古琴制作的各重要环节都离不开琴师的深度参与和高度把控,其复杂性决定了制作良琴需要团队的协作。古代常有琴家督造制琴,东晋顾恺之的《斫琴图》就展现了古人协作制琴的场景。

斫制古琴内腔结构(俗称挖槽腹)是制作传世良琴最为关键的环节。琴体上245个以上的音位经试音、调音才可确定其琴

腔结构，这个过程对确保古琴的音色特质具有决定性的作用，尤其在"匀""润""古""透"这几个方面甚为显著，唯有琴艺卓越且有多年弹奏传世老琴之音色感悟的琴家方能胜任，所以优秀的琴师和优良的工匠都是古琴制作团队所不可或缺的。另外，弹奏手感也是古琴品质的重要方面，古琴配件和琴弦的组装，需要符合弹奏者所需，满足弹奏要求，对古琴演奏不精通的人是制作不出弹奏手感好的良琴的。

古时，制作一张好琴费工费时，常常数年甚至十几年才能制作完成，代价昂贵，古有"一琴十画"之说，一张琴抵十幅画的价格。现在，通过团队的完美协作、人造环境和现代器具的合理使用，我们可以加快制作尤其是髹漆的过程，明显地缩短制琴的周期，降低制琴的成本。

三、琴人制琴，传续弦上清嘉

古琴是中国传统文化的瑰宝，古琴艺术凝聚了中国数千年文化人的顶级智慧和人文精神，是我们文明古国灿烂文化的结晶。作为世界优秀文化遗产，保护、传承和发展古琴艺术，让古琴艺术为世人所知、为世人所享，是当今琴人义不容辞的责任。古琴不仅是中国最古老的乐器，更是古人们修身养性实现最高修养的圣器。"工欲善其事，必先利其器"，品质、音色俱佳的良琴才能让弹奏者具有极佳的古琴艺术体验，感受到古琴艺术的

琴人制琴，更好地保护和传承古琴艺术

美好,从此与琴为伴,感格天地、舒啸情怀,传续弦上清嘉。因此制作传世良琴以满足社会和广大习琴者的需要,是保护和传承古琴艺术的有效方法。

综上所述,制作传世良琴亟需当代琴人名家深度地参与和协作。只有真材实料、精工细斫、琴人制琴才能保证新制的古琴符合古琴之九德要求,达到古琴琴器愈弹愈好、留传后世的愿景,更好地实现对古琴艺术的保护和传承。

(本文写作得到了刘善教先生的诸多帮助,在此深表感谢!)

三论《梅庵琴谱》

南通古琴研究会会长（国家级非物质文化遗产古琴艺术"梅庵琴派"代表性传承人）

王永昌

《梅庵琴谱》（下称《庵谱》）是我国世界级非遗项目"古琴艺术"中的国家级非遗项目"梅庵琴派"的唯一琴谱，编成于1923年，首版于1931年，至今所见已有14种版本，是海内外版印次数最多、影响甚广的琴谱。其中较多第一次面世或独树一帜的琴曲，因其本身优秀而受琴界普遍喜爱和赞赏，多已成为经典。然则，谱中不少深邃正确的琴论，面世近90年来，至今仍鲜有人知，或被某些琴家误判为错而濒临失传。

古琴艺术是具备琴曲演奏等实践，以及深奥琴论等儒释道中华优秀传统文化，全方位含金量甚高的非遗，与工艺性非遗有相当多的区别。因而，在梅庵琴派和整个古琴艺术的传承弘扬

中，应把面临失传的深奥琴论与琴曲演奏摆在同等重要的位置，扭转当今重演奏而普遍忽视琴论尤其是深层次琴论的不当局面。

其实，也不难发现，即使仅仅在琴曲演奏传承的现状中，某些机制也须逐步改革完善，而以免禾稗不清，轩轾有混。当从艺术本体上"选真打假、选全去缺、选优剔次"；以"真""全""优"之必备和完整条件予以政策实施，以臻非遗工作首先符合"优生优育"的自然法则和规律。

《庵谱》刊有三个没有论证，而只有寥寥数语结论的深奥正确琴论，问世以来不仅没有被学界广泛关注研究，即使本派琴人也没有诠释，却被少数琴家误判为错。这不仅有屈前贤，同时，对《庵谱》和我国整个古琴艺术中琴论研讨挖掘也十分不利，显然，对本来就包含演奏和琴论双重内容的古琴艺术之系统性和完整性传承发展也十分不利，当须着力改变。

《庵谱》这三个琴论是：

一、仲吕为变徵；

二、黄钟调与大吕同调，太簇调与夹钟姑洗同调，林钟调与夷则南吕同调，无射调与应钟同调；

三、仲吕本音为六寸七分五厘，此数由黄钟（按，设其发音振动体长度为九寸）四分损一而得，凡三分益一者，反之即四分损

一,又三分损一,反之即二分益一。

这三个琴论中前两个琴论笔者已用《二论梅庵琴谱》和《古琴三调论》两篇文章,约五万言论证清楚,并发表于1995年成都国际琴会,刊于唐中六主编的《草堂琴谱》。尚需一赘的是《庵谱》这三个琴论之"二",一字不差地共同刊载于《龙吟馆琴谱》(下称《馆谱》)、《琴谱正律》和《桐荫山馆琴谱》中。《馆谱》是1799年山东济南毛式郇拜稿之孤本琴谱,现藏于荷兰莱顿大学图书馆。后两部琴谱,是1807年同年出生的山东诸城琴派两位最早人物王冷泉和王既甫所辑传。连同冷泉翁琴弟子山东诸城王燕卿所传之《庵谱》,则共有四部山东琴谱共同刊介这一琴论。因而,笔者将这一琴论冠名为"清代齐鲁立调体系",并在论证这一琴论时,找到其独特的旋宫方法。继而,又发现了宋姜白石、宋徐理和元陈敏子、明朱载堉及近代查阜西这四个时代四种立调体系。顺理成章,连同《庵谱》琴论"二",则形成了宋、元、明、清、近这一连续而没有间断之五个时代的五种不同立调体系。更深入一层,笔者又在这五种立调体系外,研究补充和论证了平行而各不相同的七种体系及各自独特的旋宫方法,从而构成并论证了这一学术领域,古琴艺术三千年信史以来,其终极十二立调体系和旋宫方法,少则不全,多则重复。可详见拙文《古琴三调论》。

三论《梅庵琴谱》

这一赘言，看似和本文下面研究之《庵谱》第"三"琴论关系不大。其实，也可说关系不大，也可说很大。甚至大到超越了《庵谱》上述三个琴论本身，超越了《庵谱》本身，甚至超越了梅庵琴派之外。

不难理解，因为《庵谱》上述三个琴论本身和《庵谱》以及梅庵琴派，一并加起来，也仅仅只是中国古琴艺术的一个组成部分。而仅仅由这个组成部分之一，即《庵谱》上述三个琴论之"二"，就引挖出宋元明清近这五个时代，中国古琴立调十二体系以及各自不同的旋宫方法。遑论《庵谱》全部和梅庵琴派了，更遑论整个中国古琴艺术了！

自然，不言而喻，整个中国古琴艺术有多么博大精深，有多么庞大而艰奥复杂的学术内容，需要我们潜心深入而系统性浏览学习和研究诠释。整个中国古琴艺术有多么优秀典雅，犹如待字闺中的处子，需要我们敬重地怜香惜玉地系统性牵手引出面世。整个中国古琴艺术，有多么广袤幽邃，犹如云雾缭绕圣境似的处女地，需要我们敬畏地劈山救母似的系统性开发研析和传承弘扬。显然，这也正是数千年来，老祖宗日积月累留给我们的隐匿性大宗无价之宝。这也正是本文《三论〈梅庵琴谱〉》主旨之一——除了上述《庵谱》琴论"三"之专题性律吕研究外，同等重要的思考和引玉之砖。

有人对我说,你的这些琴论研究,能有几人懂得?是的,说对了。正因为这些老祖宗留给我们的隐匿性宝藏,鲜有人知,才正需要我们揭开面纱,使其光芒耀世;才正是世界非遗精神所指;才正是我国非遗十六字方针"保护为主、抢救第一、合理利用、传承发展"所指;才正是需要我们勠力同心,深入研究,全面挖掘整理而传承发展的;也才正是我们丢之上对不起祖宗下对不起后人的重要责任!

下面就来论证上述《庵谱》这三个琴论之"三"。

《馆谱·律吕相生数》和《庵谱·十二律说》中,都写着:"黄钟三分损一生林钟,林钟三分益一生太簇,太簇三分损一生南吕,南吕三分益一生姑洗,姑洗三分损一生应钟,应钟三分益一生蕤宾,蕤宾三分益一生大吕,大吕三分损一生夷则,夷则三分益一生夹钟,夹钟三分损一生无射,无射三分益一生仲吕。"这没有问题,乃为最早见于大约公元前5世纪和前3世纪的《管子》和《吕氏春秋》所记载。当然,我国实际上发现和使用这一学理的时间当更早。而在古希腊,则大约在公元前582—前493年,毕达哥拉斯(Pythagoras)最早应用这一律制。

在应用上述三分损益法时,《馆谱》除了用筒长9寸作黄钟外,并用围9分,积810分算。而《庵谱》则仅用长9寸运算,而未用围和积。这是第一点略异之处。而第二点略异之处为:《馆

三论《梅庵琴谱》

谱》对十二律的计算，用到数学上的分数，比《庵谱》只用寸、分、厘、毫更精确。以无射三分益一所生仲吕为例，《庵谱》中的仲吕为6寸6分5厘9毫，即为6.659寸，而《馆谱》仲吕为$6\frac{12\,974}{19\,683}$寸，即为6.659 147 487…寸，系无限不循环小数。显见，若论实用，《庵谱》已足，若论客观和精确，当为《馆谱》。第三，在《馆谱》中《律吕相生数》一节末尾写着："仲吕三分损　生黄钟。"下面又用小字写着："此谓半律四寸五分。"这个结论是不对的。因为在这上面紧连着的上文写着仲吕为$6\frac{12\,974}{19\,683}$寸，用该数三分损一其数为$6\frac{12\,974}{19\,683}\times\frac{2}{3}=4\frac{25\,948}{59\,049}$(寸)，显然不等于黄钟半律4.5寸。而《庵谱·十二律说》是这样写的："或以仲吕不能还生黄钟（按：指黄钟半律4.5寸）……实则相生之道至仲吕已备，半律之数由原律半之即得，倍律亦然。"显见，其义为：黄钟半律＝黄钟原律$\times\frac{1}{2}=9\times\frac{1}{2}=4.5$(寸)，这也是《庵谱》比《馆谱》的高明之处。

接下去再看，《庵谱·十二律说》下面一段写着："……如由上法（按，即三分损益法）所生之仲吕为六寸六分五厘九毫，此数实不适实用，而仲吕之本音则为六寸七分五厘，此数由黄钟四分损一而得，凡三分益一者，反之即为四分损一。又三分损一，反之即为二分益一。"

显然,这就是本文需要论证的上述《庵谱》三个琴论之"三"。要把这一课题论证清楚,需要熟知我国传统音乐和西洋音乐的相关知识,还需要数学和物理方面的相关知识,下面就一层一层逐步展开。

1. 音名,即乐音的名字。准确地说,是各种音乐制度下所采用的乐音的名字。西乐以C、D、E、F、G、A、B表示。表面上有七个,实际上则有十二个。因为在C—D、D—E、F—G、G—A、A—B之间都各有一个中间音,共五个。所以一共为十二个。而只有E—F、B—C之间没有中间音。C—D间的中间音用 $^\sharp$ C或 $^\flat$ D表示,余类推。并将没有中间音的E—F、B—C称为半音,其余有中间音的称为全音,而中间音与前或后面的音之间也称半音。显然一个全音含两个半音。

而中乐的音名也有十二个,又叫十二律,或叫十二律吕。并将这十二个音中奇数位置的称律,偶数位置的称吕。以示阴阳,律阳而吕阴。它们的名称依次为:黄钟、大吕、太簇、夹钟、姑洗、仲吕、蕤宾、林钟、夷则、南吕、无射、应钟。这些名字都有各自冠名的理由,兹不赘。每相邻的两个律之间都是半音关系。不过只有在十二平均律中它们才相等,西乐也是如此。有时为了方便,可用各律吕名字第一个字代表全名,例如以"黄"代表黄钟,"大"代表大吕等,余类推。应当注意的是,不管中西,每一个音

名都有一个绝对音高与之对应,但又随不同的时代而有所变化。

2. 音高。音名的高度或广义地讲乐音的高度叫音高。可用频率或发音振动体的长度来表示。频率越大音越高,反之则反之;振动体越短则音越高,反之则反之。西乐中还用大写和小写字母加标号来表示,即大字二组、大字一组、大字组、小字组、小字一组、小字二组、小字三组、小字四组、小字五组。从 A_2B_2 到 C^5 共十九组,如图1所示。

…… $C_1D_1E_1F_1G_1A_1B_1$　$CDEFGAB$　$cdefgab$　$c^1d^1e^1f^1g^1a^1b^1$ ……
　　　⌊——大字一组——⌋　⌊—大字组—⌋　⌊—小字组—⌋　⌊—小字一组—⌋

图1　西乐音列

大字一组的左面为大字二组;小字一组的右边为小字二组、小字三组直到小字五组。从排列上看,音越往左越低,越往右越高。相邻两组都为高低八度关系。

在中乐中,除十二律本律音高外,又用半律和倍律表示音高。半律表示比原律高八度的音,由其发音振动体为原律长度之一半而得名,显然,半律的频率为原率的双倍。而倍律则相反,其发音振动体的长度为原律的双倍,即为原律低八度之音,其频率则为原律的一半。它们分别叫半黄钟、半大吕及倍黄钟、倍大吕等等。比半律高的音及比倍律低的音也有其名,兹不赘。

需要注意的是,中乐的黄钟、大吕等十二个音名和西乐C、

D、E、F等十二个音名,其音高是不一样的。这是在历史长河中,中国音乐的制度和西洋人的音乐制度不相同而形成的,是客观存在的事实。这就像中国和西方度量衡的制度不同一样。虽然不同,但却是可以互通运算的。就像三市尺等于一米,原老秤十六两一斤等于半公斤一样。在音乐上,我国周代的黄钟音高约等于f^1略高,明代朱载堉律黄钟等于$^be^1$加21.42音分值;清代康熙律黄钟等于f^1减24.1音分值等等。但在做学问研究时,可假设中国首音黄钟相当于西乐首音C进行参比研究。

3. 频率。频率为物理学中的概念,为表示声音绝对高低的物理量。系指单位时间(秒)内,物体、物质或发音体的声波等完成全振动的次数。所谓全振动,可用时钟的钟摆来描述,即钟摆在某一位置运动出去,第一次回到原位的过程,叫一次全振动。频率的单位是赫兹,或简称赫,乃为纪念一位名叫赫兹的德国科学家而用其名。1赫兹即1秒钟完成一次全振动。在音乐上,当今大都用赫兹为计量单位来表示乐音的高低,就像度量衡中的尺、米、斤、克等单位一样。频率的数值越大,则音越高;反之则越低。如a^1=440次/秒=440赫兹,c^1=256次/秒=256赫兹,则表示a^1比c^1的音高得多。而人的耳朵感觉乐音的高低,其幅度大约在16赫兹(约C_3)到7 000赫兹(约a^5)之间。

4. 音高与长度。弦乐器的弦被拨动振动而发音,或管乐器

三论《梅庵琴谱》

之管,其空气柱发音,因受外力,如演奏者的口吹,从而振动而发出乐音,其频率与有效发音振动体的长度成反比,这是客观事实。该振动体的弦或空气柱越短则音越高,其频率数越大;弦或空气柱越长则音越低,频率数值越小,而且都是成比例的变化。所以,在我国传统音乐中,历代常以发音振动体的长度来表示乐音的高低,亦即律或吕的高低。即如上文介绍《庵谱》设黄钟律为9寸,即发音体的长度为9寸,它经过多次三分损益而得无射,再由无射三分益一而生的仲吕为6寸6分5厘9毫。《庵谱》又云"如由上法所生之仲吕为六寸六分五厘九毫,此数实不适实用,而仲吕之本音则为六寸七分五厘"等等,都是发音体的长度尺寸。其实,我国先民用长度表示乐音的高低,不仅是因为长度很直观,很实际,很方便,与人们日常生活紧密联系,而且也是十分科学的。而以频率表示乐音高低,是将发音振动体看不见的振动本质,以数字化而至抽象化的表示,频率的数值需要专门仪器测量。

5. 音名高低的制度。无论中乐西乐,乐音都有一定的高低,所以其音名都有一定的高低,应当注意的是,无论中西,音名的高低,其实质都是一种人为的制度。既然是一种制度,那就意味着是随时代而变化的。在中国历史上,不同的朝代,或者同一个朝代中不同的皇帝,都有可能命令他们的乐官去重新制定出律

的音高。反过来说,不同的朝代,甚至同一个朝代中不同的皇帝时期,同一个名字的黄钟律,它的音高是经常不同的。因而在某一个朝代,随着首律黄钟的绝对音高的确定,那么,其他十一个律其音高也全部跟着确定。也就是说构成了一种律制或叫律系统,实际就是创作音乐时所用的十二个(或其他个数)基本音的高低固定关系的制度。

　　需要延伸说明的是,在中国乐器演奏中,尤其是汉族乐器演奏中,大都用黄钟律的音高,作为某一弦乐器的第几条弦,或某管乐器的某一吹孔或吹法,或者钟、磬等系列乐器的某一件之音高,等等。只是民间艺人不大注意而已,其实他们自己的用法实质都是被黄钟律的音高在制约着。在文化底蕴十分深厚的文人音乐古琴上,由于中国传统文化中取象比类理念的原因,历史上记有两种不同的定弦方法,即黄钟作一弦散音和黄钟作三弦散音两种为起始。而律吕配五音及七条琴弦的旋宫等立调体系,均由此两种方法派生而变化,而且百花齐放,存有不少实同而名异的现象。在此还得插言,在当今所有琵琶教科书及演奏法教材上,大都千篇一律地写着:琵琶四根弦,其散音音高定弦为ADEa。其实这是很片面而不当的。因为它没有说明在西乐进入中国之前琵琶的定弦法。类此情况,当今,其他笙笛及至筝、二胡等乐器大抵亦复如此。事实上,我国弦乐器传统上大都按

三论《梅庵琴谱》

笙笛定弦,像古琴这样明文用黄钟定弦者较少。而笙笛等吹奏乐器,在制造的时候就是用黄钟律的音高制度来制造的,因而我国弦乐器乃至笙笛等吹奏乐器定音高低的本质,是以律制为依托和准绳的。西乐进入我国之前,琵琶等弦乐器是使用笙笛定弦的。例如,小工调的笛全按低吹筒音定为琵琶的第四弦。显然,琵琶仍然是间接用黄钟律的音高来定弦的。这就回答了琵琶在西乐进入中国以前的定弦法。更是当今所有琵琶教材所应当和必须补充的地方。而当今琵琶 ADEa 定弦,只是为了音高适中及合奏等方便,而借用了西乐的 ADEa 而已。这是西乐进入我国并基本主导了我国的音乐制度所致,在其他国家并不见得都是这样。例如在印度、巴基斯坦、孟加拉国及广大的阿拉伯国家,他们的主流音乐制度,仍然保留着原有国家和民族的音乐制度,因而有很独立优美的原民族音乐风貌。只是我国大部分音乐人乃至不少著名音乐家在西洋音乐制度的框格中,已经被从小接受的西洋音乐洗脑了,习惯于拜倒在西乐石榴裙下,甘愿俯首称臣而已。他们对老祖宗几千年文明史之独树一帜的中国地道传统音乐反而十分陌生,而要问"客从何处来"了!这种可悲的状况,是由上世纪约 30 年代时起,著名音乐家萧友梅、青主等把中乐错误地贴上"落后"的标签,一直延至今日所致,需要长期予以纠正。

进而言之,琵琶在独奏定弦时,又不必死定成ADEa,而是按照不同质量的琵琶,按演奏时冷暖干潮等气候外界状况,乃至不同性质的乐曲,定一个与ADEa大致相同或略差的,取其音量音色手感等最佳的音高。这也是瀛洲古调派琵琶的主张和实践特点。在古琴理论研究中,如上文所言,系按某弦定为黄钟音高,但在演奏实际中的独奏,亦可仿照以上琵琶定弦方法来定弦,或略高略低,而在合奏中就需要用标准音高与各种参演乐器的实践来定弦。至此,可以严肃一点说,上述琵琶教科书及演奏法教材,仅仅只写琵琶散音定弦为ADEa,这是在欧洲音乐中心论负面效应中的表现。可见,当今乐界,这种音乐教育体系主流音乐观乃至行为实践中的类似问题,乃至衍扩到民间的音乐普及,都值得思考和改革。

6. 音名高低制度举例。中国音乐中的十二律亦即音名,传统上用发音振动体的长度表示,例如黄钟＝9寸、黄钟＝81寸等。并且,都可以由彼时的尺寸制度,换算成当今频率数。这里指当时的"尺寸",是因为中国历朝历代度量衡中的"尺寸"制度并不一样,经过仔细而繁复的运算,可将我国历朝历代的黄钟律换算成相当于当今西乐的十二平均律的音名高度。兹举例如下:

(1) 周代黄钟＝f^1(略高)＝346.743赫兹

（2）汉刘歆律黄钟＝f^1－12.58 音分值＝346.7 赫兹

（3）汉蔡邕律黄钟＝e^1＋14.5 音分值＝387.5 赫兹

（4）晋荀勖律黄钟＝g^1－19.96 音分值＝387.5 赫兹

（5）唐俗乐律黄钟＝a^1－15.96 音分值＝435.9 赫兹

（6）宋大晟九寸律黄钟＝d^1＋29.43 音分值＝398.7 赫兹

（7）清康熙律黄钟＝f^1＋24.1 音分值＝344.4 赫兹

由于黄钟律与其他十一个律都有相对固定的音高关系，所以黄钟高度确定后，其他十一律高度也随之而确定。例如周代黄钟音高确定，则周代第二律大吕＝$^{\#}f^1$（略高）＝390.086赫兹，而末律应钟＝e^2（略高）＝658.270赫兹，也都依法而定。

在西乐中，1740年亨德尔（Handel）定义其音义中a^1＝416赫兹，大约1732—1791年，海顿-莫扎特时期，a^1＝422赫兹。到1834年，德国斯图加特物理学家会议上确定a^1＝440赫兹，它被称为第一国际高度。1859年一些音乐家和物理学家开会，确定a^1＝435赫兹，这被称为第二国际高度。到1939年，在英国伦敦举行国际会议，又决定恢复a^1＝440赫兹，这成为沿用至今的标准。①

7. 唱名。我们知道，无论中乐西乐的音名，黄钟大吕及

① 本段内容参见缪天瑞：《律学》，万叶书店，1950年。

CDEF等,在实际唱的时候都不是唱腔的名字。而另有其发声唱歌时发音的字名,这叫唱名,在西乐中用do、re、mi、fa、sol、la、si表示。在中乐中古代《尔雅》记载用以下五个字做唱名,即重、敏、经、迭、柳[3]。而在中国工尺谱中[2](从明清开始流行至近代)则主要以上、尺、工、凡、六、五、乙为唱名。另还有四为五的低八度、合为六的低八度等等。其关系可见表1:

表1

中乐唱名	《尔雅》	重	敏	经		迭	柳	
	工尺谱	上	尺	工	凡	六	五	乙
西乐唱名		do	re	mi	fa	sol	la	si

在上世纪学堂乐歌开始的西乐东渐后,我国学校大都改用西乐唱名,一些民间音乐传承仍用工尺谱。古琴则更特立独行而用减字谱。例如笔者在1961年向徐立孙老师学瀛洲古调派琵琶时,就完全用工尺谱,1963年秋,向徐师学梅庵派古琴时,就学减字谱,而兼及简谱和五线谱。

应着重指出的是:唱名没有固定高度。中西乐任何一个音名都可以唱成"上"或"do"。也就是说,任何一个高度的音,都可以唱成上、尺、工,以及do、re、mi等所有唱名。但是只要一个唱名和某一个音名对应固定后,其他各音必然有相对应的固定。兹举例如下:若将西乐的C或F唱成"do",

三论《梅庵琴谱》

则必如表2,若将中乐的黄钟或仲吕唱成"上",则必如表3,其余均可类推。

表 2

音名	C	D	E	F	G	A	B
唱名	do	re	mi	fa	sol	la	si
音名	F	G	A	♯A/♭B	c	d	e

表 3

音名	黄钟	太簇	姑洗	仲吕	林钟	南吕	应钟
唱名	上	尺	工	凡	六	五	乙
音名	仲吕	林钟	南吕	无射	半黄	半太	半姑

8. 五音。即宫、商、角、徵、羽,总称五音,但不是音名而只是音阶之名,与十二律不同,它们是没有固定音高的。在我国古代,或是唱名,有其特定的发声后来逐渐衍变。如《管子·地员篇》写道:"凡听徵,如负猪豕觉而骇;凡听羽,如鸣马在野;凡听宫,如牛鸣窌中;凡听商,如离群羊;凡听角,如雉登木以鸣,音疾以清。"以猪、马、牛、羊、鸡五种动物的叫声特点来形容描述徵羽宫商角五音发声特点。岁月流淌,逐渐失传,而慢慢变成改用工尺谱等来歌唱。从而五音已非唱名,而仅仅表示音阶之名,即五声音阶。若在角徵之间加入变徵,在羽宫之间加入变宫,则构成七声音阶。而不管哪种律制(律制详见下文),其宫—商、商—

角、徵一羽之间都为相隔一律,即连头带尾共三律,即类比于西乐的大二度;而角—徵,及羽—宫之间,都相隔二律,连头带尾共四律,即类比于西乐的小三度。例如以黄钟为宫或以夷则为宫则可见图2的内层和外层,余类推。

图2

9. 音分值。音分值为英国数学家埃利斯所创用至今,以十二平均律八度音程含1 200音分值计算。所以,在十二平均律中,全音之间为200音分值,半音为100音分值。在非平均律中,不是如此。十二平均律是指每相邻的两个音(指半音),后者频率对前者频率之比是相等的,形成一个频率数的等比数列。

其公比为 $\sqrt[12]{2}$。音分值的计算来源较繁,可详见《律学》。

10. 律制。即律(音)的制度。是指用某一特定方法,而产生某一数目的有各自音高规律的一组律(音)的总称。而这一组律(音)并可向高低两个方向派生出多组八度律。显然,它包含三个要素:(1)一组律的数目,古今中外有"7,12,16,18,22,24,60,360"等等数目。(2)特定方法,一般都是数学方法。(3)这一组律(音)中每个律(音)都有各自的固定音高,或云有固定的音高比例。在理论方面,这组律可向低和高的音两个方面无限制地延伸,但实际上是在人的耳感音区之内,或受不同乐器构造而限制。例如钢琴上是十二平均律制,每组律数为"12",其音区从 A_2 到 C^5 共88个键即88个音。世界上有各式各样的律制,常见的有:三分损益律、纯律、十二平均律等。在我国古代,有汉京房六十律、晋何承天三百六十律、宋蔡元定十八律、明朱载堉密律;在我国民族器乐中,有广东音乐的七平均律(类似)等等;在世界上,有印度、巴基斯坦和阿拉伯世界的十六、十八、二十四等各式各样的律制。

11. 音名与律制的关系。古今中外律制很多,但不同的律制可用同一系统的音名。例如十二平均律,及非平均律中的纯律、五度相生律都可以用西乐中的音名 CDEFGAB 等作为音名。在我国,三分损益律、朱载堉的密律等都可用黄钟大吕等十二律

名。反过来说,在不同的律制中,同名的某一个音名的音高,以及该音名与其他音名的音高关系,是可能相同也可能不同的。必须按具体的律制辨别清楚。

12. 旋宫。在我国,不同的历史时期,都有各自固定音高的十二个律,每个律都可以作没有音高概念的宫音或其他音。则出现了十二律轮流作宫音的十二种情况,这叫十二律旋相为宫,或称十二律旋宫,简称旋宫。在这里,"旋"这个中国汉字,是指轮流的意思。即宫音可以轮流由有绝对音高的十二律一个一个地轮流去担当。反过来说,就是宫音可以轮流落在十二个律上。这与西乐中的十二个音名都可唱作 do 或其他唱名一样,则出现了十二个调相同的道理。在西乐中又分首调唱法和固定唱法两种,并不赘。

13. 三分损益法。这是产生三分损益律的数学方法,是三分损一和三分益一的总称。一条振动着的弦或管之空气柱而发音,设它的长度为1,并将其平分三份而去掉一份,留得两份,叫三分损一。即 $1 \times \frac{2}{3} = \frac{2}{3}$。若平分三份后,再加一份,得到四份,叫三分益一。即 $1 \times \frac{4}{3} = \frac{4}{3}$。由于发音振动体的长度和频率成反比,所以三分损一后的长度再振动而得的音,其频率为原音的 $\frac{3}{2}$ 倍,此音正好是原音向高音区上行纯五度的音。同理,三分益

一后的音,其频率则为原音的$\frac{3}{4}$倍,正好是原音向低音区下行纯四度的音,成为三分损一上行五度音的低八度音。以唱名而言,原来音为do,则三分损一后即变为sol;原来音为re,则三分损一后即变为la;余类推。以音名而言,原音为黄钟,则三分损一后为林钟;原音为太簇,则三分损一后为南吕;余类推。西乐中,C三分损一则为G;G三分损一则为d;等等。三分损一和三分益一后所得之律,分别是从本律算起的上行第八律和下行第六律,而下行第六律,又是上行第八律的倍律。因而三分损益法又叫隔八相生法。而三分损益法因其为五度相生,所以又叫五度相生法,三分损益律又可视为五度相生律或称三分律。如若把十二律的名称像时钟一样绘成一环,则更清楚,可参见图2。

这种律制和方法,在我国为战国时齐国下稷以齐相管仲之名所著的《管子》所记载,因而也称"管子法";在西方,有古希腊学者毕达哥拉斯(Pythagoras)所传,亦以其名冠其律制之名。

对以上13条基本知识有所了解后,可进入本文正题:对《庵谱》中没有论证的"仲吕作6寸7分5厘"这一理论,进行研究论证。

中乐黄钟和西乐C,虽然它们的音高不相等,但它们都各自为中西乐十二音的第一个音之名,为研究方便,可以假定黄钟为C而进行参比研究。这样,我们便可以制出表4。从表4可知,只有序号"3""8""10",一个中乐律名对应一个西乐音名,即太簇

对应 d,林钟对应 g,南吕对应 a。其他九律,每个都对应西乐两个音名。(按:表 4 不用重升重降号)不可忽视这一现象,尤其是中乐第六律仲吕,对应着西乐的 f 和 $^\sharp$e 两个音名。从下文可知,这是解开《庵谱》上述迷宫的重要钥匙。

表 4

序号	1	2	3	4	5	6	7	8	9	10	11	12
中乐律名	黄	大	太	夹	姑	仲	蕤	林	夷	南	无	应
西乐律名	c / $^\sharp$B	$^\sharp$c / $^\flat$d	d	$^\sharp$d / $^\flat$e	e	f / $^\sharp$e	$^\sharp$f / $^\flat$g	g	$^\sharp$g / $^\flat$a	a	$^\sharp$a / $^\flat$b	b / $^\flat$c¹

从上文 13 条基本知识可知,五度相生与频率的关系(指纯五度,下同),是上行五度之音,其频率为原音的 $\frac{3}{2}$ 倍。则可制成表 5。

表 5

序号	1	2	3	4	5	6	7
音名	F	c	g	d^1	a^1	e^2	b^2
频率	$\frac{2}{3}$	1	$\frac{3}{2}$	$\left(\frac{3}{2}\right)^2$	$\left(\frac{3}{2}\right)^3$	$\left(\frac{3}{2}\right)^4$	$\left(\frac{3}{2}\right)^5$

序号	8	9	10	11	12	13	14
音名	$^\sharp f^3$	$^\sharp c^4$	$^\sharp g^4$	$^\sharp d^5$	$^\sharp a^5$	$^\sharp e^6$	$^\sharp b^6$
频率	$\left(\frac{3}{2}\right)^6$	$\left(\frac{3}{2}\right)^7$	$\left(\frac{3}{2}\right)^8$	$\left(\frac{3}{2}\right)^9$	$\left(\frac{3}{2}\right)^{10}$	$\left(\frac{3}{2}\right)^{11}$	$\left(\frac{3}{2}\right)^{12}$

三论《梅庵琴谱》

表 5 是设小字组 c 的频率为 1 而制成的。如果我们要求出 c、$^\sharp$c、d、$^\sharp$d、e、f、$^\sharp$f、g、$^\sharp$g、a、$^\sharp$a、b 这一小字组的十二个音节,则可从表 5 中对应的高一个或几个八度的音求得,不论什么音,每降低一个八度,其频率乘 $\frac{1}{2}$,降两个八度乘 $\frac{1}{2^2}$,依此类推。反之,升高一个八度则其频率乘 2,升两个八度则乘 2^2,依此类推。例如从表 5 序号"9",可得 $^\sharp$c = $^\sharp$c^4 × $\frac{1}{2^4}$ = $\left(\frac{3}{2}\right)^7$ × $\frac{1}{2^4}$(频率),余类推。因而可以制成表 6,并加入长度为频率的倒数。

表 6

序号	1	2	3	4	5	6
中乐律名	黄	大	太	夹	姑	仲
西乐音名	c	$^\sharp$c	d	$^\sharp$d	e	f
频率	1	$\left(\frac{3}{2}\right)^7 \times \frac{1}{2^4}$	$\left(\frac{3}{2}\right)^2 \times \frac{1}{2}$	$\left(\frac{3}{2}\right)^9 \times \frac{1}{2^5}$	$\left(\frac{3}{2}\right)^4 \times \frac{1}{2^2}$	$\frac{4}{3}$
长度	1	$\frac{2^{11}}{3^7}$	$\frac{2^3}{3^2}$	$\frac{2^{14}}{3^9}$	$\frac{2^6}{3^4}$	$\frac{3}{4}$
序号	7	8	9	10	11	12
中乐律名	蕤	林	夷	南	无	应
西乐音名	$^\sharp$f	g	$^\sharp$g	a	$^\sharp$a	b
频率	$\left(\frac{3}{2}\right)^6 \times \frac{1}{2^3}$	$\frac{3}{2}$	$\left(\frac{3}{2}\right)^8 \times \frac{1}{2^4}$	$\left(\frac{3}{2}\right)^3 \times \frac{1}{2}$	$\left(\frac{3}{2}\right)^{10} \times \frac{1}{2^5}$	$\left(\frac{3}{2}\right)^5 \times \frac{1}{2^2}$
长度	$\frac{2^9}{3^6}$	$\frac{2}{3}$	$\frac{2^{12}}{3^8}$	$\frac{2^4}{3^3}$	$\frac{2^{15}}{3^{10}}$	$\frac{2^7}{3^5}$

现再用《庵谱》及其祖谱《馆谱》乃至约公元前 7 世纪和公元前 3 世纪的《管子》《吕氏春秋》等所记载的三分损益法计算如下,设首律黄钟长度为 1 算起得表 7。

表 7

序号	律名	长度	
1	黄	1	
2	林	$黄 \times \frac{2}{3} = 1 \times \frac{2}{3} = \frac{2}{3}$	黄钟三分损一生林钟
3	太	$林 \times \frac{4}{3} = \frac{2}{3} \times \frac{4}{3} = \frac{2^3}{3^2}$	林钟三分益一生太簇
4	南	$太 \times \frac{2}{3} = \frac{2^3}{3^2} \times \frac{2}{3} = \frac{2^4}{3^3}$	太簇三分损一生南吕
5	姑	$南 \times \frac{4}{3} = \frac{2^4}{3^3} \times \frac{4}{3} = \frac{2^6}{3^4}$	南吕三分益一生姑洗
6	应	$姑 \times \frac{2}{3} = \frac{2^6}{3^4} \times \frac{2}{3} = \frac{2^7}{3^5}$	姑洗三分损一生应钟
7	蕤	$应 \times \frac{4}{3} = \frac{2^7}{3^5} \times \frac{4}{3} = \frac{2^9}{3^6}$	应钟三分益一生蕤宾
8	大	$蕤 \times \frac{4}{3} = \frac{2^9}{3^6} \times \frac{4}{3} = \frac{2^{11}}{3^7}$	蕤宾三分益一生大吕
9	夷	$大 \times \frac{2}{3} = \frac{2^{11}}{3^7} \times \frac{2}{3} = \frac{2^{12}}{3^8}$	大吕三分损一生夷则
10	夹	$夷 \times \frac{4}{3} = \frac{2^{12}}{3^8} \times \frac{4}{3} = \frac{2^{14}}{3^9}$	夷则三分益一生夹钟
11	无	$夹 \times \frac{2}{3} = \frac{2^{14}}{3^9} \times \frac{2}{3} = \frac{2^{15}}{3^{10}}$	夹钟三分损一生无射
12	仲	$无 \times \frac{4}{3} = \frac{2^{15}}{3^{10}} \times \frac{4}{3} = \frac{2^{17}}{3^{11}}$	无射三分益一生仲吕

三论《梅庵琴谱》

表7告知我们以下信息:

(1) 十二律的长度比例关系。如黄钟长度为9,则可将表7各律都乘9,黄钟长度若为x,则可将表7各律都乘x。因表7系设黄钟为1而制。

(2) 由首律序号"1"之黄钟,三分损益共十一次而求得其余的十一个律。

(3) 三分损一和三分益一轮流进行。仅序号"7"和"8"连续三分益一两次。这是因为,序号"8"需要求出如同西乐"同一组"的大吕才用之。细言之,序号"8"如果仍按轮流的顺序而用三分损一,则所生之大吕,则为半律,即高八度的半大吕,长度乘2即回原组本位,即 $\frac{2}{3} \times 2 = \frac{4}{3}$,仍然是三分益一。因而,表7由黄钟起始,经三分损益所得十一律,共十二律,都为本律,没有半律和倍律。再将表7按十二律顺序排列制成表8。

表8

序号	1	2	3	4	5	6	7	8	9	10	11	12
律名	黄	大	太	夹	姑	仲	蕤	林	夷	南	无	应
长度	1	$\frac{2^{11}}{3^7}$	$\frac{2^3}{3^2}$	$\frac{2^{14}}{3^9}$	$\frac{2^6}{3^4}$	$\frac{2^{17}}{3^{11}}$	$\frac{2^9}{3^6}$	$\frac{2}{3}$	$\frac{2^{12}}{3^8}$	$\frac{2^4}{3^3}$	$\frac{2^{15}}{3^{10}}$	$\frac{2^7}{3^5}$
频率	1	$\frac{3^7}{2^{11}}$	$\frac{3^2}{2^3}$	$\frac{3^9}{2^{14}}$	$\frac{3^4}{2^6}$	$\frac{3^{11}}{2^{17}}$	$\frac{3^6}{2^9}$	$\frac{3}{2}$	$\frac{3^8}{2^{12}}$	$\frac{3^3}{2^4}$	$\frac{3^{10}}{2^{15}}$	$\frac{3^5}{2^7}$

表 6 是按照西乐五度相生律的方法而得,表 8 是按照中乐三分损益法生律而得。将这两个表进行对比,可以发现,这两个表除了序号"6"不同外,其余都相同。而三分损益率就是五度相生律,那为什么有序号"6"的不同呢？先不妨看一下不同的地方,表 8 序号"6"的仲吕长度为 $\frac{2^{17}}{3^{11}}$,而表 6 序号"6"的"相当于 f 的"仲吕,其长度为 3/4,二者显然不相等。而我们从表 5 序号"13"小字六组的 $^{\#}e^6$ 可求出 $^{\#}e$ 的频率,即 $^{\#}e = {^{\#}e^6} \times \frac{1}{2^6} = \left(\frac{3}{2}\right)^{11} \times \frac{1}{2^6} = \frac{3^{11}}{2^{17}}$。则 $^{\#}e$ 的长度即为其倒数,即为 $\frac{2^{17}}{3^{11}}$(若化成分数则为 $\frac{131\,072}{177\,147}$,若化成小数则近似等于 0.739 9)。可以看出,这个长度正好和表 8 序号"6"的仲吕相等。再看表 4,即上文所言"开解迷宫的钥匙",其序号"6"对着仲吕的西乐音名,有 f 和 $^{\#}e$ 两个。

至此,我们可以清楚地看出,我国历代用三分损益法由黄钟依损益次序而得另外十一律,其第十一次由无射三分益一所生的仲吕,虽然历代都将它的名字称为"仲吕",而实质上,它的数据仅仅只是相当于西乐 $^{\#}e$ 而不相当于 f 的一个"仲吕"。笔者认为,这个"仲吕",若要命名更恰切的话,不妨借用西乐的升号(♯),叫其"升姑洗"即"$^{\#}$姑洗",或者称其为如《淮南子·天文训》所载的"极不生"仲吕,这是因为西乐的 e 对应相当于姑洗,

而我国汉代刘安著《淮南子》其《天文训》篇写着"仲吕极不生"。那就是说,用这个以三分损益第十一次,即末了一次,亦即"极"的意思,所得的相当于 $^\#e$ 的仲吕——" $^\#$ 姑洗",再三分损一,生不出原来起始律设为1的黄钟的半律 $\frac{1}{2}$,其数学计算即为 $^\#e$ 之长度 $\frac{2^{17}}{3^{11}} \times \frac{2}{3} = \frac{2^{18}}{3^{12}} = 0.493\,270$,小于 $\frac{1}{2}$,就叫"仲吕极不生",而在《庵谱》的《十二律说》写道:"或以仲吕不能还生黄钟创立执始等说……为六十律,不适于实用,徒生枝节",也是指"仲吕极不生",而引起汉京房(前77—前37)又创六十律,等等。

要仲吕能够还生黄钟,将《淮南子·天文训》的"仲吕极不生"改变成"仲吕极再生"。从上文研析可以发现,只有表6序号"6"对着西乐"f"的仲吕,可以再生黄钟。这个对着 f 的仲吕,其长度为3/4,再三分损一,即 $\frac{3}{4} \times \frac{2}{3} = \frac{1}{2}$,则变成设为"1"的黄钟这个起点律的半律。显然,达到"仲吕极再生"的目的。而表6序号"6"对着 f 的仲吕,则可由表5序号"1"的大字组 F 升高八度而得,该 F 的频率为 $\frac{2}{3}$,则长度为 $\frac{3}{2}$,所以高八度的小字组 f＝F $\times \frac{1}{2} = \frac{3}{2} \times \frac{1}{2} = \frac{3}{4}$(指振动体长度)。

大约在公元前2698～前2599之间,我国黄帝轩辕氏命令他

的乐官,一个名叫伶伦的人,传说在昆仑山的山谷中,按照凤凰鸟中的雄性凤鸣六声,及雌性凰鸣六声,分别制出了符合于六律和六吕的十二个律吕的十二根管乐器。而到大约公元前5世纪和公元前3世纪,在《管子·地员》和《吕氏春秋·音律》中刊载着三分损益法,由首律黄钟而产生十一律共得十二律的数学法则。在这黄帝伶伦到管子大约两千多年的历史进程中,可以肯定的是,这一时期音乐家的耳朵,或云那时还没有"音乐家"的名词,那就叫乐官或精于音律者吧,他们的耳朵,对高低八度及五度是完全能准确判别清楚的。从另外一个角度看,在数学运算上,设发音振动体的长度为"1"的黄钟(按:古代常设管为"9",弦为"81")三分损一则得林钟为 $\frac{2}{3}$,即 $1 \times \frac{2}{3} = \frac{2}{3}$。其逆运算则为 $\frac{2}{3} \div \frac{2}{3} = 1$,即 $\frac{2}{3} \times \frac{3}{2} = 1$,这就是《庵谱·十二律说》的"二分益一"。这两个互为逆运算的数学式,即表示林钟=黄钟× $\frac{2}{3}$,反之,黄钟=林钟× $\frac{3}{2}$。这一数学理念的普遍意义,对所有五度关系的两个律都适用。那么,古人如果想找出一个"极再生"的仲吕,则可以向黄钟低音方向的音律去找。不妨按照这个思路制成表9。

表9

从表9很容易得到"极再生"的仲吕,那是从该表序号"1"的黄钟,向序号"⑧"的低音方向下行五度,而得倍仲吕＝黄钟×$\frac{3}{2}$＝$1×\frac{3}{2}=\frac{3}{2}$。再由这个倍仲吕向高音移高八度,那么我们就得到"极再生的仲吕"＝倍仲吕×$\frac{1}{2}=\frac{3}{2}×\frac{1}{2}=\frac{3}{4}$。因为这个仲吕再三分损一,即$\frac{3}{4}×\frac{2}{3}=\frac{1}{2}$,又回复得到起始律黄钟的一半即半黄钟,即高八度黄钟之音。所以这个仲吕叫"极再生"仲吕。

从音高感觉上讲,这个"极再生"仲吕和前文研究出的相当于♯e的"♯姑洗"即"极不生"仲吕是极不一样的。在音阶中,"极再生"仲吕作为第四度音是十分和谐的,而"极不生"仲吕则是不和谐而刺耳的,更不用说以其去作曲了。

笔者孤陋寡闻,在我国典籍中尚没有发现关于本文研究出的"♯姑洗"即"极不生"仲吕和"极再生"仲吕的系统研究和论证的记载,而只有三分损益法中单独"仲吕极不生"的记载——《庵谱·十二律说》则记该仲吕为"实不适实用"。在历史上,由于"仲吕极不生",而又派生出汉京房六十律及再派生出的南朝宋时钱乐之的三百六十律等等。

深入下去,我们还可算出"♯姑洗"即"极不生"仲吕,和"极再生"仲吕在音高上的关系,可用它们分别对于黄钟音高的频率比来相除而求得(其原理见《律学》)。在频率上"♯姑洗"=♯e=$\dfrac{3^{11}}{2^{17}}$ (由表5序号"13"之♯$e^6 \times \dfrac{1}{2^6}$求得),"极再生"仲吕=f=$\dfrac{4}{3}$(见表6序号"6"),则$\dfrac{♯e}{f}=\dfrac{3^{11}}{2^{17}} \div \dfrac{4}{3}=\dfrac{3^{12}}{2^{19}}=\dfrac{531\,441}{524\,288}$,显见♯e的音高大于f,因为其频率比大于1。

在西乐乐理中,不同律名的半音叫自然半音,如c-♭d、e-f、b-c、♯c-d等,又有相同律名的半音,如c-♯c、♭d-d等叫变化半

音。在十二平均律中，因为 $^\#c=^\flat d$ 而成为等音。所以音程 c-$^\#c$=c-$^\flat d$，但是在三分损益律中，则变化半音大于自然半音，这就是 $^\#e$ 大于 f 即偏高的原因。而 $\dfrac{3^{12}}{2^{19}}$ 则称为"古代音差"（详见《律学》）。而在中国传统音乐中，其十二律中每相邻的两个律都是半音，而没有变化半音和自然半音的概念。事实上，如上文研析，在同一个律"仲吕"的名字之下，则暗含着"极不生"仲吕和"极再生"仲吕两个不同音高的仲吕，一个相当于西乐 $^\#e$，而另一个相当于西乐 f，这是在首先假设黄钟音高等于 c 的前提下得到的结论。这就是由黄钟用三分损益法，而求其他十一律后的"仲吕极不生"之谜。

《庵谱·十二律说》写着："……如由上法，所生之仲吕为六寸六分五厘九毫，此数实不适实用（按：'上法'即指三分损益法。为研究方便，本文设此段为 M），而仲吕之本音则为六寸七分五厘（设此段为 N），此数由黄钟四分损一而得，凡三分益一者，反之则为四分损一（设此段为 P）。"其中 M 即为《管子》和《吕氏春秋》及历代诸多琴谱乐书所共同刊介之内容，亦即《淮南子·天文训》之"极不生"仲吕，也是本文研析的相当于 $^\#e$ 即 "$^\#$姑洗"之仲吕，而在《庵谱》中，设黄钟为 9 寸，则 $^\#$姑洗（$^\#e$）=黄钟$\times\dfrac{2^{17}}{3^{11}}$

=$9\times\dfrac{2^{17}}{3^{11}}$=6.659（寸），即 6 寸 6 分 5 厘 9 毫。《庵谱》以"此数实

梅庵琴派研究

不适实用"予以判定,这是事实,也是十分正确的,无须赘述。而《庵谱》之N,则指出了另一个仲吕为6寸7分5厘,并用"仲吕之本音"五字为其冠名,而实质即本文研析出的相当于西乐f的"极再生"仲吕。而《庵谱》之P用数学式表示并说明则更为清楚:即

"仲吕之本音"=起始黄钟$\times \frac{3}{4}$=9寸$\times \frac{3}{4}$=6.75寸=6寸7分5厘。这个式子可变为:起始黄钟=仲吕本音$\div \frac{3}{4}$=仲吕本音$\times \frac{4}{3}$,即表示由仲吕本音三分益一,而还生到起始律黄钟本音。显见,由于用这个方法求得的仲吕本音,是由起始律黄钟逆向求出,而不是由我国传统的三分损益法中,由第十一次所得之无射,再三分益一而求得的仲吕(按:即"极不生仲吕")。所以这个仲吕本音,必然是"极再生仲吕"。也就是说,它再按传统三分损益法的顺序,三分益一的话,必然还生到起始律黄钟。啊!就在这"三分益一"和"四分损一"的一正一反互为逆运算的思维中,《庵谱》巧妙地找到了能够还生起始律黄钟的,并为起始律黄钟上行纯四度的,并在音阶和音乐实践中绝对实用的,其实质为"极再生仲吕"的仲吕本音。

已经水落石出,可略小结之。《庵谱》提出了两个钟吕的概念,其一,是"不适实用"的仲吕,亦即历代乐书刊介的"极不生"

仲吕,亦即本文研析出的相当于 $^\#e$ 的"$^\#$姑洗"。这个仲吕是死照三分损一法而求得的。其二,是"仲吕本音"的仲吕,亦即本文研析出的相当于 f 的"极再生"仲吕。

《庵谱》提出的"仲吕之本音"的仲吕,也就是五度相生律中三分损益律的第四级音①。若设首律黄钟即相当于 C 的音的振动体长度为 1,则其第四级音必为 $\frac{3}{4}$。在古琴上这个 $\frac{3}{4}$ 即为诸律交汇之处的十徽,若以十二律论之,某弦散音为黄钟,则其十徽即为"极再生"的仲吕;若以五音论之,若琴弦散音为徵、羽、宫、商、角,则十徽处其按音则为宫、商、和、徵、羽。而相当于 $^\#e$ 的"极不生"的仲吕,其按音则在十徽的右方偏高之音的地方,是无法使用的,亦即《庵谱》所载"实不适实用"仲吕。而这个"极不生"的仲吕向右偏离十徽的微差尺寸也可算出,设为"微差",则可立式:$\frac{弦长}{9}=\frac{微差}{W}$,其式中弦长可实际测量,W＝6 寸 7 分 5 厘－6 寸 6 分 5 厘 9 毫＝0.091 寸。

通过实测,或者通过基本乐理和律学原理可以算出,相当于 $^\#e$ 或 $^\#$姑洗者,其音高要比《庵谱》所载的"仲吕之本音",也就

① 参见《三种律的比较与应用》第三十图,载《律学》,第 49 页。

是相当于 f 而被本文命名为"极再生仲吕"的那个音。二者音高之差是前者比后者高 24 个音分值,用数学式表示即为:♯e(音分值)－f(音分值)＝24(音分值)。即为:极不生仲吕(音分值)－极再生仲吕(音分值)＝24(音分值)。其运算的原理和程序是这样的:

我们知道,在基本乐理中有自然半音和变化半音的概念,如前文所言,即音名不同的半音叫自然半音,如 e-f、B-c、c-♭d 等;音名相同的半音叫变化半音,如 e-♯e,♭d-d,a-♯a 等。而律学中的五度相生律有一个原理,即自然半音的音高差为 90 音分值,变化半音的音高差为 114 音分值,由于三分损益律是五度相生律的一种,当然也服从这一原理。用数学式表示即:

f(音分值)－e(音分值)＝90(音分值) ——(1)

♯e(音分值)－e(音分值)＝114(音分值) ——(2)

(2)－(1)可得♯e(音分值)-f(音分值)＝24(音分值)

——(3)

(3)式就是:极不生仲吕(音分值)－极再生仲吕(音分值)＝24(音分值)。

显然,这个数学式很重要,它表示了本文需要进一步给予重申的内容,即按照《管子》《吕氏春秋》等所刊载,从起始律黄钟(设其发音振动体长度为 1、9、81……以及实测均可,本文设为

三论《梅庵琴谱》

1,《庵谱》设为9),运用三分损益法,第十一次由无射三分益一所生的仲吕,虽然从名字上看也叫"仲吕",而其实就是《淮南子·天文训》之"极不生仲吕",其音高实质则为本文研析出的相当于♯e即♯姑洗的音,这个音无法按照三分损益法的规律,再经三分损一而还生起始律黄钟(严谨说为半黄钟),而能还生黄钟(半黄钟)的那个"仲吕",也即《庵谱》所刊载之"仲吕之本音"——《庵谱》设黄钟为9寸的3/4处的那个6寸7分5厘的"仲吕",也即本文研析出的相当于f的"极再生仲吕",这个音再经三分损一,就能够还生起始律黄钟(半黄钟),倍之即可还生黄钟本律。从数学式(3)就能直观地看出,"极不生仲吕"比"极再生仲吕"高出24个音分值,当然,是无法用于音乐实践的。

现在,已经在学理上把本文所标之《庵谱》琴论之"三"研析清楚,回过头来,我们还可以在古琴的演奏实践上予以证明。

众所周知,古琴常用的基本定弦法,是将其一、二、三、四、五这五根琴弦的散音定为徵、羽、宫、商、角(六七两弦与一二两弦为八度音,可略而研究);用中乐唱名则为六、五、上、尺、工;用西乐唱名则为sol、la、do、re、mi;用中乐音名则可为林钟、南吕、黄钟、太簇、姑洗;用西乐音名则可为C、D、F、G、A。在古琴上这一常规散音定弦的音名唱名下,其十徽的地方,也就是大家都知道的有效弦长的3/4处,也就是《庵谱》设有效弦长为9寸3/4

处的 6 寸 7 分 5 厘那里的"仲吕之本音"。这个地方的按音和散音的关系,则可用三弦黄钟宫为例,制成表 10。

表 10

弦序	一				二				三						
散音	林钟	徵	C	六	sol	南吕	羽	D	五	la	黄钟	宫	F	上	do
十徽按音	黄钟	宫	F	上	do	太簇	商	G	尺	re	仲吕	和	♭B	凡	fa

弦序	四				五					
散音	太簇	商	G	尺	re	姑洗	角	A	工	mi
十徽按音	林钟	徵	C	六	sol	南吕	羽	d	五	la

对于表 10,还有两点说明:

(1) 本表是以古琴三弦黄钟宫为例的实践。不难看出,"三弦黄钟宫"含有两个概念。其一,三弦为宫音;其二,三弦为黄钟。从弦序说,三弦之外的四根弦即一、二、四、五弦也都可以作宫音,从五声音阶说,三弦为宫音,也可为商、角、徵、羽音,因而必然共有五种排列法,从绝对音高而言,同样的思考,就有一共十二种排列。取十二和五的最小公倍数,则有一共六十种不同的排列,多则重复,少则不全。这就是十二律和五根琴弦的旋相

为宫。因而可以总共制出六十个表,表 10 仅为其中之一例而已。当然,此处没有这么烦琐的必要,而只要表 10 这一个例子,即可贯通。

(2)三弦散音为宫,古琴十徽处的按音,本表写的名字为"和",这个音的名字,在我国传统音乐中,还有另外两种冠名法,其一是清角,其二是变徵。而变徵,除此之外,在我国历史上,还有比此处高一律即高半个音的地方也叫变徵,实际是纯四度、增四度都曾用变徵之名。这是插话,可见《中国音乐词典》"变徵"词条。

其实表 10 中,古琴十徽的按音名称,不管是"和""清角"还是"变徵",其音高都是相同的。其频率都是散音的 4/3 倍,是其上行纯四度的音。

在古琴的实际演奏中,这个诸律交汇的十徽上,没有人会把这里的按音之骨干音,向古琴的右方高音方向移动一丝一毫,而破坏音准的和谐。当然更不会移动到比它高 24 个音分值的那个"极不生仲吕"($^\sharp$e,即$^\sharp$姑洗)上去,而使音阶刺耳、曲调难听的。两个音高相差 24 音分值是什么概念,是一个极近于 1/8 个全音、1/4 个半音的音,可以说是任何人都能感觉到这个音差的刺耳,更不要说是琴人、琴家、音乐人、音乐家的耳朵了。

至此,可知由梅庵琴派创派的一代宗师王燕卿所传之《庵

谱》，其中短短数语而没有论证的结论性琴论，要补充其论证过程，是颇繁复和有难度的，绝非三言两语就能厘清。筚路蓝缕，以启山林，不揣浅陋，本文已从中西乐参比的纯理论和古琴演奏实践两个方面将这一琴论论证清楚，冀可为师爷王燕卿翁补遗于万一。因而，《琴曲集成·据本提要》不加论证的寥寥数语，以及上世纪早年北大音乐杂志所言对《庵谱》这一琴论的否定，是应当可以纠正了。

行文面世，不妨睚瞪生态，观照史今，前瞻未来，庶几抛拙引益。鉴此，自上世纪 30 年代左右，由学堂乐歌开始传入我国的西洋音乐，至今似乎已经成为我国以音乐教育为主等方方面面的主导。不难发现，这种以五线谱、基本乐理以及和声学、对位学和钢琴、交响乐等虚实两方面为主要表征的西洋音乐，其实是十分侧重于逻辑理性的音乐。而我国五千年文明史孕育的地道传统音乐，以客观恰当的思维去考量，则是极具中华传统人文个性，又兼备科学上定性、定量等逻辑理性，这两方面水乳交融的音乐，这在文人音乐属性的古琴音乐中，其音准、节奏、韵味、曲名、主题、古汉语语汇及句读等儒释道高层审美上，在民间音乐、戏剧曲艺音乐、宗教音乐上，其苦音等微分音、猴皮筋节奏、字正腔圆、板腔复杂、庄严和祥等三教音声、多律制等方方面面，无不呈现出其逻辑理性"必然王国"和人文个性"自由王国"博大精深

三论《梅庵琴谱》

的交织汇通和百花争艳式的价值追求。即使囿缩到本文研析的"极不生仲吕""极再生仲吕""仲吕之本音""和""清角""变徵""f""#e""#姑洗"等这一范围,也都可见我国优秀传统音乐之人文个性和逻辑理性并茂之一斑。

我国古琴艺术,久远的历史积淀十分丰厚。而其中包含的琴论更有相当的深度、广度和难度。这不仅需要我们着力研究,而且理当成为世界级非遗古琴艺术和其中包含的国家级非遗梅庵琴派的传承发展中,非常重要而不可或缺的组成部分。当与普遍侧重的琴曲演奏双轨共荣,更需付诸具体政策实施。

通过本文对《庵谱》这一个琴论的诠释论证,可以知道,对老祖宗数千年代代流传下来全部的宝藏性琴论,进行挖掘性研究使之面世,不言而喻,是浩繁的系统性工程。就像世界上科技领域基础科学研究一样同等重要。殷望这种研究是全方位的,中华体系性的、学科建设性的、史今未来性的,而且是生生不息、滔滔不绝地前进性的,犹如天上来的黄河之水,奔流到浩瀚无垠的琴道和世界音乐大海一样!

参考文献

[1] 杨荫浏.中国音乐史纲[M].上海:万叶书店,1952.

[2] 中国艺术研究学院音乐研究所.中国音乐词典[M].北京:人民音乐出版社,1985.

[3] 查阜西.查阜西琴学文萃[M].北京:中国美术学院出版社,1995.
[4] 缪天瑞.律学[M].上海:万叶书店,1950.
[5] 崔宪.曾侯乙钟铭"龢"字探微[J].中国音乐学,2005(1):9-15.

荷兰存见的《龙吟馆琴谱》

上海音乐学院教授

戴晓莲

我的梅庵琴派曲目是由龚一老师传授的。我在大学三年级的时候，初次接触到了梅庵派琴曲。龚一先生首先教我学习《长门怨》，当时对我来说该曲如异国风情似的，音乐风格、演奏手法、吟猱动作的夸张等等对我刺激太大了，也吸引我努力学习，好好表达出来。后来学习了《捣衣》，技巧非常高，我花了不少时间学习。

1991年，我赴荷兰做了10个月的访问学者。在此期间，接触了其中非常珍贵的一份琴谱，即《龙吟馆琴谱》。《梅庵琴谱》与《龙吟馆琴谱》是什么关系，这也是一个希望大家探讨的问题。

我在荷兰大学汉学院图书馆，接触到了高罗佩馆藏的许多

梅庵琴派研究

中国类的书籍。高罗佩是1940年代在中国的外交官,同时,他也是一位非常优秀的汉学家,在任外交官时期收集了非常多有关中国文化的书籍,其中有非常多的琴谱。在做访问学者期间,我直接到大学的图书馆查看了这些琴谱,《龙吟馆琴谱》也在其中。

在梅庵派的历史记载中梅庵琴派宗师王燕卿先生手里有一份《龙吟观琴谱》,它跟《龙吟馆琴谱》之间存在着什么关系?这也是我们非常关注的事情。在此之前,谢孝苹先生曾经对这两份琴谱有深入研究并著有文章。我来到欧洲荷兰,得以目睹《龙吟馆琴谱》之后也与谢先生有过交流,并讨教过他。1992年,我在上海音乐学院学报《音乐艺术》(1992年第2期)上发表了一篇文章《荷兰存见的古琴谱与高罗佩》,详细地论述过此事。

1967年荷兰著名的汉学家、文学家Robert Van Gulik(图1)去世后,他的1万多册个人藏书被收藏在莱顿大学汉学院图书馆。在这些书籍中有20多部中国古琴谱及琴论。我作为中国古琴家,受欧洲中国音乐研究基金会的邀请,于1991

图1　高罗佩

荷兰存见的《龙吟馆琴谱》

年1月来到荷兰莱顿,在汉学院院长、教授以及图书馆馆长、工作人员的支持帮助下,读到了这些琴谱。

我也有幸得到高罗佩夫人水世芳女士的信任,拜访了她,她告诉我,在中国的这段日子是高罗佩一生中最快乐的时候(图2)。

1943年高罗佩任荷兰驻华使馆秘书,与夫人住在重庆,在那里聚集了许多著名的琴家和琴友,他们是查阜西、徐元白、汪孟舒等人。高罗佩参与和组织了重庆天风琴社,他们经常举行琴人雅集,交流琴艺。当时荷兰驻华大使馆成了琴家们聚会的场所。

图2　作者与水世芳女士合影

高罗佩所藏的琴谱中特别值得一提的是《龙吟馆琴谱》(它被称为海内外孤本),因为该谱的发现,将梅庵琴派和《梅庵琴谱》的历史向前推移了一二百年。《梅庵琴谱》是古琴家徐立孙先生于1931年将老师王燕卿(1867—1921)手中的残稿加以编订,取其授琴场所"梅庵"来命名的。这份残稿就是《龙吟观琴谱》。目前在国内只知《龙吟观琴谱》的题名,不知残稿的下落,也未见过原谱。各百科全书、辞典、索引等,都一直引用《龙吟观

琴谱》是王燕卿所著这一说法。这样也就确立了梅庵琴派历史始于本世纪初,创始人为王燕卿。

图3 《龙吟馆琴谱》书影

北京古琴家谢孝苹先生就得到了藏于莱顿大学的这部《龙吟馆琴谱》的微缩胶片(图3),并进行了研究,在《海外发现〈龙吟馆琴谱〉孤本》①一文中做了如下几个结论:①这本莱顿大学汉学院的《龙吟馆琴谱》与王燕卿手中掌握的《龙吟观琴谱》相同。"'馆'与'观'有一字之差而音近,细审其内容,可以确认《龙吟馆琴谱》就是《龙吟观琴谱》。"②梅庵琴派并非创始于王燕卿,而有其更早的历史根源,在王氏出生前68年即产生了梅庵琴谱的祖谱——《龙吟馆琴谱》。③《龙吟馆琴谱》著者是毛式郁而非王燕卿。

我在阅读了《龙吟馆琴谱》原谱后,也认为《龙吟馆琴谱》与

① 谢孝苹:《海外发现〈龙吟馆琴谱〉孤本》,《音乐研究》1990年第2期。

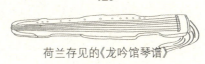

荷兰存见的《龙吟馆琴谱》

《梅庵琴谱》的祖谱——《龙吟观琴谱》相似,因为从内容结构上考察,它们在注释指法时的语气和文笔十分相像,调式的确定和调弦法也一致,有一首琴曲——《关山月》是仅出现在这两部琴谱中的琴曲。我又从原谱稿上进一步发现了许多信息。依这些新的发现,经过研究,我推测了两个问题:第一,该谱的编著者不是毛式郁,而是另有他人。第二,"观"与"馆"二字差别的推测。

首先,这是一本手抄本,而手抄本的流传范围要比刊本小得多,这就能解释为什么《龙吟馆琴谱》未能广泛流传。同时推测,王燕卿手中的残稿也一定是手抄本,而不会是刊本。这也许就是后人认为《龙吟观琴谱》残稿为王所作的原因。但王的弟子邵大苏、徐立孙二位琴家也许略知《龙吟观琴谱》的背景,或熟知王燕卿的笔迹,他们从来没有明确说过《龙吟观琴谱》为王所辑,而只是肯定为王燕卿所有。至于肯定《龙吟观琴谱》为王所辑,则只是出现于以后的"大百科全书"等书中。

其次,《龙吟馆琴谱》没有序文和跋文等,可以辨认的是封页上有"岳莲别墅钞"的字样,目录后还写有"大清嘉庆己未冬月历城毛式郁拜稿"。同时,原书上盖有四种方印——"毛倧之印""集义斋""中和琴室""高罗佩藏"。后三种章为高罗佩之印,而"毛倧之印"是谁的印章呢?如果毛式郁的字为"宗",而"岳莲别

墅"又为毛式郁之室名号的话,则该谱作者为毛式郁似乎顺理成章。但是,查《续历城县志》①卷二十九中的《毛式郁传》,毛式郁的字为"伯雨",而不是"倧"。在毛的传中,记载有毛曾官至"宗人府府丞"。另外,从毛的传记中能知道他任宗人府府丞是在嘉庆己未年之后多年。

在这本手抄谱中,出现了"毛式郁拜稿"和"岳莲别墅钞",似乎显得矛盾,不合情理。"拜稿"似无编撰、编著之意。我认为如果是"毛式郁拜稿"那么此书就不是毛自己编辑的。如果对这种解释仍存有疑问,那么对原稿笔迹的鉴辨,则完全支持这一论点。这部琴谱是以很规整的楷书抄写的,封面的《龙吟馆琴谱》以及"岳莲别墅钞"也是很漂亮的魏碑体。而跟随目录后的"大清嘉庆己未冬月毛式郁拜稿"这行字,以及封面上抄写的八首琴曲则是另一种字体,该字迹似乎有一种向左稍倾的特点。经几位老专家鉴析,可以肯定该琴谱的正文与"大清嘉庆己未冬月毛式郁拜稿"是出自两个不同人之手。另外,该谱中的八首琴曲名已在目录中写得很清楚,但现在又在写有"龙吟馆琴谱"及"岳莲别墅钞"的封面上又写了一遍,显得多余。从整个封面的字体布局上看,也能确认这八首曲名是以后加写上去的。结合笔迹研

① 赵文运纂,毛承霖修:《续历城县志》,历城县志局,1926年。

荷兰存见的《龙吟馆琴谱》

究的结果,我认为"岳莲别墅"不是毛的室名号,毛式郁只是在得到这部琴谱之后,在封面上加写了八首琴曲名,以及在原书的目录后写下了"大清嘉庆己未冬月毛式郁拜稿"等字。所以,该书的作者不是毛式郁,而是另有其人。

《龙吟馆琴谱》上卷论音律,下卷载琴谱,作者一定为琴艺造诣深厚之人,而毛式郁的传记中对他的琴艺只字未提。另外,毛的卒年为1844年,姑且认为他有七十高寿,可以推算出他在嘉庆已未年为25岁,这一年他正好得中进士。即使他年轻有为,25岁左右写出这部洋洋大作,似乎不大可能。这也说明《龙吟馆琴谱》的作者是其他人,毛式郁或只是审稿人或收藏者。

那么,《龙吟馆琴谱》的作者是谁呢?我又对"岳莲别墅钞"进行了分析。钞,可作誊抄之意。别墅,古人好称自己的书房为别墅。可岳莲是谁呢?其背景又如何呢?

我从王士祯的《蚕尾集》①中查出"岳莲"是无锡梁溪地区的僧人和琴人,《蚕尾集》的作者记载有诗《十月九日再雪竟夜晨起看晚菊适梁溪僧岳莲过访弹琴记事》:"今年(1695年)小雪后,已见第二雪。晨起坐高斋,清晖照林樾。寒菊抱孤芳,幽人矜晚节。天宇何寥寥,冰壶映俱澈。""上人白足侣,来自锡山岭。衲

① 王士祯:《蚕尾集》,康熙三十五年(1696)。

衣雁门雪,怀抱龙唇琴。幽兰楚人唱,大雅汉宫吟。请师回玉轸,写予山水心。"从这两首诗中,我们可以很清楚地知道,岳莲是一位技艺精湛的琴家,尤其善弹曲调苍古、意境幽深之曲。在了解岳莲的身份后,"龙吟馆"与"龙吟观"的问题就不难解释了。"观"字可以解释为道教的庙宇。中国历史上一直存在道教与佛教之争,而岳莲是一位僧人,为避讳,他在抄写时有意选用了一个同音字,改"龙吟观"为"龙吟馆"。"毛倧之印"也许是岳莲僧人的俗名印,或是其他收藏者的印章。

综上分析及考察,我认为在明末或清初即产生了《龙吟观琴谱》。荷兰汉学院的这部《龙吟馆琴谱》应为岳莲在康熙年间所抄,后又曾为毛式郁所收藏,以后又辗转多人,直到20世纪三四十年代为高罗佩所收藏,最后流失于国外。王燕卿手中的《龙吟观琴谱》是经另一流传渠道保留下来的,它与《龙吟馆琴谱》同宗。至于《龙吟观琴谱》的最早作者是谁,目前限于资料,尚未有最后定论。

荷兰存见的《龙吟馆琴谱》

《梅庵琴谱合集》编后记

中国书店出版社琴学编辑室主任

陈逸墨

丙申早春时节,江南已满眼皆绿,春风犹存寒气。此时到扬州,当然无心于风景,仍是线装古籍印制的事情,虽然每次处理的问题并不复杂,但每每非要到现场调整才能达到理想效果。问题很快解决,空出两天自由活动时间,突然想起南通老友昝锤炼先生的几次相邀,遂驱车自驾前往。

与锤炼先生相识多年,虽见面不多,但有金石书画等许多共同爱好,加上我曾学琴于刘赤城先生,与锤炼兄算起来亦是琴出同宗,彼此自然就亲切了许多。

江边漫步,闲聊话题涉及南通的自然景观和人文情怀,当然也会有梅庵琴社和梅庵琴人。听锤炼兄言,自王燕卿先生1917

年于"梅庵"设帐传授国乐,时南通徐立孙、邵大苏二先生求学从游,随后"梅庵琴社"与《梅庵琴谱》继出,几十年来影响广泛,意义深远。时值王燕卿先生设帐百年纪念,希望能够为此做些有意义的事情。

我马上想到前几年整理出版的《广陵琴社百年纪念专辑》,追忆编辑过程,这是在文献资料相对丰富、集中、完整的情况下,编辑团队与琴社相互配合,全力以赴,花费半年多的时间才完成的。而梅庵琴人分散于南通、安徽、山东、台湾等各地,地域跨度大,耗费时间久,收集资料相对也会比较困难,这个想法只能作为一个长期的工作以后逐渐来完成。

此时,又想起那部流传广泛的《梅庵琴谱》。1931年首刊后,徐立孙先生曾于1959年在其基础上又修订再版。因影响巨大,一时大江南北各派琴人无不人手一册,中国书店出版社也曾有《梅庵琴谱》缩印本发行。这两个不同年代的版本,具有"源"和"流"的关系,如果把两个版本合为一函,既方便爱好者对照研究学习,也具纪念的意义。于是,《梅庵琴谱合集》的编辑思路和基本构想初步形成。

返京后,我把"合集"的想法分别和于华刚社长和王鹏先生做了介绍,得到他们的肯定和支持,并得到一些好的建议。比如因"合集"具有纪念意义,尽量选择高品质版本,开本尽量追原版

《梅庵琴谱合集》编后记

尺寸，提高宣纸、油墨质量，装帧材料和工艺尽量精良等。

随后，我又与锤炼兄约见，开始扫描搜集不同版本，并商量编辑实施过程中的具体细节。其间，无意中得知徐立孙先生有手抄本和《梅庵琴谱》校注版存世，无奈多方寻访未果。于是，就咨询徐立孙先生亲传弟子刘赤诚先生。据刘赤城先生回忆，因琴谱的局限性，任何琴谱都无法完全记录演奏的微妙细节，徐立孙先生弹奏技法与《梅庵琴谱》亦不尽相同。为弘扬本门琴艺，刘赤城先生早在20余年前，就已着手修订《梅庵琴谱》，将恩师徐立孙先生亲授的谱外技艺及自己浸润70余载的艺术精髓和指法心得，通过更加详尽的谱字及创新指法谱字，毫无保留地充实到原谱之中，以传承后代。

得知我的用意后，刘赤城老师表示，修订琴谱的目的就是方便后学，同意将"修订版"给予公布出版。只是，这个修订本是用钢笔标注，密密麻麻的，实不便识读，如果用以出版，需要重新整理出来一个清晰的版本，使人看后一目了然。于是，刘赤城先生带领儿子刘铭芳先生投入紧张的琴谱修订工作中，一连数月，终于完成了这次艰巨的修订工作。

本次修订版，将原谱以黑字原版收录，各曲订正段落、指法谱字及创新指法谱字用红字书写，同行并立，使按谱习琴者一览无遗。刘赤城老师已是退休静养的耄耋老人，为给后学创造便

利的学习条件,花费大量时间,废寝忘食地笔耕不辍,实在令人感动。

在刘赤城老师整理《梅庵琴谱(修订本)》期间,学术顾问吴悦石先生为"合集"题写了书名。另外,为体现《梅庵琴谱》的整体风貌,有了把《梅庵琴谱》的前身《龙吟馆琴谱》也附录到"合集"的想法。这样,《梅庵琴谱》的"源"和"流"、"常"与"变"就更加清楚了。如此,《梅庵琴谱合集》为学习和研究者提供了目前最为完整的梅庵琴学文献。巧的是,刚好在一次会议中听到戴晓莲老师讲到多年前对《龙吟馆琴谱》的考察和研究,于是就约了戴老师的文章。戴老师当时有繁重的教学工作和出国交流活动,但戴老师还是忙里偷闲,对文字重新进行严谨细致的整理,每每看到戴老师深夜发来的稿件,常常令人感动不已。

在编辑过程中,因为图片像素问题,曾两次更换原稿,陶艺先生在选择版本中给予了决定性建议;张叶、刘铭芳在扫描制版过程中付出艰辛的劳动;辛迪老师、昝锤炼先生在校对过程中反复斟酌,不厌其烦;另外,孙知在编辑过程中联络并提供了不少珍贵的照片资料,虽然暂时没有用上,但付出的劳动不能磨灭。还有常庆海、潘展、周斌等朋友的大力支持,都是此书顺利进行的有力保障。

在调整过程中,别具匠心的巧思体现在每个细节上。比如,

《梅庵琴谱合集》编后记

为区别两本不同年代的《梅庵琴谱》，特意制作了两个体现不同年代的印章图样置放在书签旁。后来为了更符合整体典雅的气息，决定采用篆刻家的手刻作品，虽然连续刻了两套作品，但实际应用上并不协调。遵循实用、易于识读的原则，封面仍保持原来的面貌。这个费力不讨好的过程，编辑者用心经营的理念可见一斑。

《梅庵琴谱合集》终于面世了，和以往一样，当看到朋友们拿到新书欣喜的样子，编辑过程中的种种艰辛，早就抛到九霄云外了。

近代泛川、梅庵琴派的形成与其启示

武汉音乐学院教授(国家级非物质文化遗产古琴艺术代表性传承人)

丁承运

我们知道近代有几个特别突出的流派,它们都产生于清末,其中之一就是泛川琴派,它由浙江琴人张孔山在四川传授给顾少庚、欧阳书唐、谭石门3个弟子。他们这3个早期弟子于咸丰六年(1856)记录了张孔山的第一部琴谱《百瓶斋琴谱》。《百瓶斋琴谱》序里曾讲:近代的琴学不是称虞山,就是称广陵。虽然古代就有吴声、蜀声的描述,但是在张孔山入蜀前两百年间,就没有听到以蜀派名家者。张孔山以劲健圆融的指法、奔放沉雄的风格崛起于蜀中,于是成为与虞山、广陵三足鼎立的新流派。它的突出特点就是演奏风格不同于清微淡远、铿锵繁促的广陵和虞山派,而是以劲健圆融、奔放沉雄见长。他的学生在咸丰六

近代泛川、梅庵琴派的形成与其启示

年(1856)就编辑了第一部《百瓶斋琴谱》,在20年后的光绪二年(1876),他的另外一位学生叶介福出资,唐彝铭延请张孔山共同编纂了《天闻阁琴谱》,泛川琴艺遂传遍大江南北。

与之情况相似的是近代梅庵琴派。梅庵琴派出于诸城派,但是琅琊三王之一的王燕卿先生当年在诸城是受到排挤的,所以他南下以后到南京,到现在东南大学的"梅庵"教授琴学。他参加了1920年的"晨风庐琴会",在会上演奏《长门怨》一曲,一鸣惊人。当时晨风庐主人周庆云对他说:"你是这次会议演奏的魁首。"所以王燕卿也是以他鲜明的风格和他卓越的创造精神在诸城琴派的传承中独树一帜的。他1916年在抄本《龙吟观琴谱》序中称"近三十年既不以他人为师,又不以诸谱为可,凭弹心瘁虑、追本探源,无不别开生面"。这是他对自己琴学的自述,他自己是这么认为的。所以他一开始就以他的鲜明风格展现于琴坛,后来以徐立孙先生为代表的学生为他编纂了《梅庵琴谱》,并成立了梅庵琴社。几十年间他的学生遍布大江南北和全世界。

这两个流派都有一个很突出的特点,就是都有别于传统清和淡雅或清微淡远的风格,一个是以奔放激越见长,一个是以绮丽缠绵的琴风见长。当南宋的浙派、明代的虞山派这种以淡雅见长的琴风流传了几百年后,时代呼唤着新琴派的诞生,从审美上有着突破原有风格的需求。首先,这两个流派都有着鲜明的

演奏风格;而且都有自己的传谱。蜀声为什么千百年间没有能够形成占据主流琴风的琴派?就是因为虽然唐代赵耶利就有蜀声、吴声的描述,但在《百瓶斋琴谱》以前没有专用的琴谱,没有一部琴谱就没有载体。其次,就是琴人。张孔山早期不光教了欧阳书唐、顾少庚等弟子,在后期又教了叶介福、唐彝铭等,然后在1905年沿江而下到宜昌等地传播琴学,现在普天之下大家所弹的《高山》《流水》《潇湘水云》《醉渔唱晚》《普庵咒》几乎都是用泛川派的谱本。至于梅庵派,在1956年查阜西先生的《全国古琴采访工作报告》中只有诸城派,还没有梅庵派的叫法,而且当时他还讲"当前琴人还没有承认一个新的流派"。几十年下来,大家已经约定俗成地称之为梅庵琴派,这就是梅庵琴人的共同努力。徐立孙先生功不可没。这给我们的启示是一个流派要有鲜明的特色,要有代表性的曲目,要有代表性的琴谱,还要有一个群体,梅庵的这个群体就是琴社。同派的琴人在琴社里,他们的审美得到相互认同和加强,这个群体的力量也是一个琴派诞生必不可少的因素。

 梅庵琴派和泛川琴派给我们的启示是非常深远的,给我们留下了巨大的精神财富,现在梅庵琴派虽然只有14首琴曲,但这14首琴曲传遍中国大地,远播大洋彼岸。中国台湾地区古琴梅庵派的琴人非常多,远在大洋彼岸的美国也有非常多,梅庵琴派传遍了世界。这就是一个流派创新精神的魅力。谢谢大家!

近代泛川、梅庵琴派的形成与其启示

浅谈新浙派和梅庵派

浙江音乐学院教授

徐君跃

一、新浙派和梅庵派产生背景

清初,康熙皇帝喜好西乐,曾希望以西方律学来改进中国音乐,于是编写了《律吕正义》一书。到了晚清民初,由于基督教在中国的传播,宗教歌曲在中国逐渐流传,一些宗教歌曲成为最早传至中国的西方音乐。晚清时有学堂乐歌,其吸收西方及日本流行的曲调,谱上进步思想的歌词,作为新式学堂中学生学习的歌曲。中国近代音乐经过学堂乐歌以及西方音乐文化的洗礼,在20世纪20年代开始进入高速发展时期。但是全盘西化对中国传统音乐的传承造成了较大影响,中国传统音乐受到了冲击。

在这个传统音乐面临危机的年代,古琴家徐元白坚持传承

几乎断流的中国古琴音乐。1912年,徐元白家学之后师从杭州云居圣水寺大休开士学习古琴,尽得大休真传,为其之后开创新浙派古琴艺术打下了坚实的基础。1928年,他奉调浙江政法部门,携眷来杭,开始陆续教授弟子,许多江南名士拜于其门下。徐元白在浙派古琴式微之际,吸取传统浙派精华,同时以艺为师、博采众长,从而形成了独特的艺术风格,重振浙派古琴声威,遂形成新浙派。梅庵派和新浙派一样都形成于20世纪初。1917年,王燕卿在南京国立高等师范学校内的"梅庵"教授琴艺,由于授徒较多,影响深远,形成了一个独具艺术特色的古琴流派——梅庵派。

二、音乐特性和艺术风格

两个流派的创始人都擅长创新,且各有特色。新浙派的徐元白继承了浙派"微、妙、圆、通"潇洒奔放的特色,并自成一派清越舒畅、古朴典雅、深沉内敛、简洁细腻的风格。梅庵派创始人王燕卿对诸城派的琴曲做了不同程度的改进,在演奏技法上也有很多大胆的创新,具有明洁温雅、沉静自在、生动缠绵的艺术特点。两个流派都不强调门户界限,主张广收博取,吸收各流派的艺术之长。徐立孙与查阜西函:"吾国治学者多,不免门户之见,琴之分派,亦自然之理势。音由心生,南北风俗气候不同,发音自当各别。北方刚强,当于刚强之中求圆润。南方文弱,当于

浅谈新浙派和梅庵派

文弱之中求方健。规矩二字,本兼方圆二者而言,其要在得中也。不得中则圆而流于滑,方而入于艰涩,皆非道也。"另外,徐立孙在《论琴派》中提出:"用律严而取音正,乃入门必经之程序,为各派所同。功夫日进,指与心应,益以涵养有素,多读古籍,心胸洒然,出音自不同凡响,以达于古淡疏脱之域,此亦各派所同也。殊途同归,何有于派哉!"由于琴人之间真挚、深入的交流,琴坛也随之面貌一新。琴人对振兴和弘扬古琴艺术充满了信心和期待。

两个流派都注重旋律性及音乐的表现力和可听性,善于吸收民间音乐元素。梅庵派吸收了很多山东地方音乐风格,将山东某些方言融入琴曲中,音韵中带有浓厚的山东语言特色,民间风格浓郁,具有较强的感染力。新浙派徐元白从小听父亲用琵琶演奏《思贤操》,这是广为流传的传统民间曲调,当更深人静,慢捻轻拢,韵永音悲。徐元白将其移植为一首经典的古琴曲,乐曲虽悲怆凄切,但立意悲而不痛、哀而不伤。此曲后经徐元白之子徐匡华与箫合奏,由中央人民广播电台录制,后被亚太会议挑中送到联合国,并出版乐谱,向全世界音乐教育机构推荐,成为国际上广为流传的一首代表中国传统文化的名曲。刘景韶也曾移植古琴民间新曲《长工苦》《纺织工人学大庆》等。

梅庵派在对古琴曲目的处理上,结合山东地方音乐粗犷、质

朴及声多韵少的特点。如刘景韶传谱及演奏的《梅庵琴谱》中的《长门怨》，第二段第 9 小节开头处 re-sol 四度音程的跳进，这种旋律的进行正是山东地方音乐粗犷、质朴的表现，其与山东民歌代表作《沂蒙山小调》一曲开头部分的 re-sol 四度跳进所采用的手法相同（图 1）。

图 1 《长门怨》谱例

再如，刘景韶传谱及演奏的《梅庵琴谱》中的《平沙落雁》，第二段第 4 小节，同样是以 la-re 的四度跳进开头。之后的第 5 小节同样是 re-sol 的四度音程进行，这种旋律进行的手法在众多《平沙落雁》的版本中是梅庵派所独有的。另外，左手大量应用进复、退复、吟猱、撞的手法对音符进行加花，如第 5 小节中 mi-fa-mi-re-mi，以及第 8 小节向第 9 小节过渡中 mi-re-mi-sol-mi-fa-mi-re 旋律往复进行，与山东民歌的拖腔相符（图 2）。梅庵派在右手弹奏上，丰富了旋律音响效果及演奏形式，将单音改为轮指进行演奏。如《平沙落雁》中第二段第 9 小节、《长门怨》

第二段第10小节轮指的运用,与山东民歌《包楞调》第3小节连续si音的运用相同。

图 2 《平沙落雁》谱例

徐元白在创作乐曲《西泠话雨》时,采用了浙江地方音乐素材。如乐曲第三段泛音部分,以五声音阶的级进进行,采用乐汇重复的手法,旋律进行迂回往复,采用附点节奏进行。第三段第5小节、第8小节及第9小节,与浙江地方音乐细腻、婉转、轻快的特点相吻合(图3)。

图 3 《西泠话雨》谱例

两个流派都注重向西方学习。徐元白最先将简谱和减字谱合用，以利普及。他说："调之有板，如马之有缰，马无缰则逸，调无板则弛。"梅庵派在琴谱上使用点拍，《梅庵琴谱》是最早为所有琴谱点上拍子的琴谱，此谱作为梅庵派的独家琴谱，对其传承和发展起到非常重要的作用。

三、两个流派琴人的世交情谊

徐元白和王燕卿、徐立孙等经常相互往来走访，参加两地举办的雅集。1936年，徐立孙和徐元白一起参加广陵、清溪、梅庵、今虞琴社祝李子昭先生八十大寿。这是晨风庐琴会以来规模最大的琴人雅集。继徐元白与王燕卿交往之后，新浙派第二代传人徐匡华与徐立孙、刘景韶、徐毅、王永昌、刘善教等都有交流，互相学习。徐元白过世之后，徐立孙到西湖琴社访徐匡华和徐元白夫人黄雪辉，并赠琴谱《春光曲》和《公社之春》等，黄雪辉也赠送了《西泠话雨》《泣颜回》等曲谱。之后，刘善教多次到西湖琴社交流，徐匡华赞扬其《平沙落雁》演奏得很好。作为世交之家，徐君跃与刘善教延续祖辈的情谊，两人交往密切，在琴艺上加强切磋。西湖琴社和梦溪琴社来往杭州与镇江交流雅集，共同为古琴的传承和发展做出贡献。

四、琴曲创作与琴学著作

两个流派都擅长创作新曲。徐元白创作曲有《西泠话雨》

浅谈新浙派和梅庵派

《银汉浮槎》《海水天风操》《叮咛曲》等。《西泠话雨》是徐元白于抗战胜利后回到杭州,在一个绵绵的阴雨天,面对满目疮痍、劫后余生的西湖,回想昔日的繁华美景,不禁哀伤感慨,遂写下这首乐曲。该曲结构严谨、传统与现代兼容、旋律流畅、衔接自然、浑然一体,体现了创作者忧国忧民的情怀。1959年,为庆祝中华人民共和国成立10周年,徐立孙创作民乐合奏《祖国颂》。第二年创作《公社之春》,后又作《春光曲》《月上梧桐》。新浙派第三代传人徐君跃延续祖辈创作之风,创作古琴曲《湖畔枫吟》《西湖梦寻》《仰湖山》等。《湖畔枫吟》是徐君跃取之于昆曲素材,并进行发展和转调的一首羽调式琴曲。《西湖梦寻》是受启发于晚明文学家张岱同名著作而创作的一首作品,借描述西湖风景以弘扬传统文化及西湖文化,追求文人情怀、文化复兴以及浙派古琴文化精神,借以歌颂在当今盛世焕发全新风貌的古琴艺术。

两个流派都有古琴著作。如徐元白著有《天风琴谱》。徐元白于抗日战争时期,与杨少五在重庆共同发起天风琴社,社员有于右任、冯玉祥、高罗佩等社会名流。在此背景下,徐元白编写了《天风琴谱》,并于1957年整理出版。该谱在继承传统的同时,不断吸收、融入新的思想,是当之无愧的新浙派古琴奠基之作。后徐元白之子徐匡华编著《华斋琴谱》;徐立孙编订

《勤俭堂选著》,以《律吕考释》为卷上。《梅庵琴谱》是梅庵派一部重要的著作,此书由徐立孙根据王燕卿《龙吟观琴谱》残稿整编而成。

五、两个流派的传播和发展

徐元白的学生毕铿和高罗佩对新浙派古琴的发扬光大做了很大贡献,使中国古琴艺术最早在西方传播,影响极为深远。徐文镜将新浙派古琴带到中国香港地区,香港艺术中心通过文化部(现文化和旅游部)邀徐匡华赴港演出。邵元复在中国台湾地区广收门徒,传授梅庵琴学。吴宗汉将梅庵琴派传播于我国港澳台地区及海外,由中国香港、台湾地区,而后至美国等地,传播范围较广。其间他与徐文镜有密切往来,曾购得徐文镜监制的琴一张。二人共同推进了古琴的传播与发展。

参考文献

[1] 郭小川.百年梅庵 琴有所系:南通梅庵派古琴艺术的传承保护之旅[J].南通航运职业技术学院学报,2015(3):1-3.

[2] 詹皖.梅庵琴派的历史渊源与曲操风格[J].南通大学学报(社会科学版),2013(1):27-77.

[3] 赵烨.诸城派与梅庵派古琴艺术品味之比较[J].中国音乐,2015(3):84-87.

[4] 杨典.琴殉[M].杭州:西泠印社出版社,2007.

浅谈新浙派和梅庵派

［5］刘伟弟.浅析古琴艺术的保护与传承［J］.大众文艺,2017(4):159.

［6］张永刚,单辉.镇江梅庵派古琴艺术的传承与创新［J］.兰台世界,2016(1):124-125.

［7］丁慧.不让"天籁之音"成绝响:关于古琴乐教的思考［J］.湖北师范学院学报(哲学社会科学版),2007(2):67-69.

诸城派与梅庵派古琴艺术品味之比较

南京师范大学副教授

赵 烨

梅庵琴派是20世纪初逐渐兴起的古琴流派。1917年王宾鲁在南京国立高等师范学校内的"梅庵"传授琴艺,授徒较多,影响深远,便形成了具有独特艺术品味的古琴流派——梅庵派。由于王宾鲁师承诸城派,因此,很多琴家只是将王宾鲁及其弟子作为诸城派的一个支系,例如,许健在"诸城王氏"中所述:"山东诸城涌现了几位王姓琴家,当时称'诸城二王'或'琅琊三王'。以后又有王宾鲁发展了具有山东地方特色的琴曲。"[1]又如张育瑾说:"诸城古琴就是由王既甫、王冷泉二人分两支传授下来。……王冷泉支在弹奏风格上是绮丽缠绵,它是保留了金陵派的风格,这一支突出的琴家有王冷泉、王燕卿。"[2](注:文中王

147

燕卿即王宾鲁)这一种观点也将王宾鲁归纳在诸城琴家中,且并未注意到梅庵琴派形成的事实。但另一部分琴家则非常肯定地强调了梅庵派艺术风格的独立地位,将王宾鲁作为梅庵派的创始者,如章华英说:"与传统的诸城派风格不同,王燕卿另辟蹊径,独树一帜,他对诸城派的琴曲做了不同程度的加工,吸收了很多民间音乐的元素,在演奏手法上也做了许多大胆创新和发展,故一般认为王燕卿为梅庵琴派之祖。"[3] 又如王永昌说:"她(梅庵派)虽由山东诸城琴派演化蜕变而成,然而从琴曲的艺术特色看相互已多不同,即使减字谱基本一致的同名琴曲,其艺术风格也有明显质别。"[4] 梅庵派的形成得到越来越多琴家学者的认可,也有些琴家对梅庵派风格特点做了归纳总结,大多数集中于王宾鲁将山东地方音乐语言渗入琴曲以及技巧上的添加等,但尚未有关于梅庵琴派和诸城琴派在音乐本体比较以及音乐哲学美学层面的比较分析。

　　古琴音乐艺术的演奏是主体与客体相互渗透交融,是内(自我)与外(环境)相互影响的结果,不是像西方固定的乐声,而是每一个音声都有它的独特品味,《溪山琴况》就将古琴的音声归纳为二十四种"况",正如管建华在《〈溪山琴况〉与"品味论"的文化哲学美学解读》中说:"在当今对中国传统音乐的研究中,基本上是以律、调、谱、器、曲为基础形态的客观研究,缺少了'品

味'。""'品味'不是一种主客相分的'品尝'或审美,它将自然物质属性与人的身体感觉和联觉接通,是'天、地、人'之合一,是一种自然生物性浩气的接通,是一种身体的阅读和体验。"[5]"品味论"理论的提出避免了西方式的主客体分离,将主观感受与音乐客体分析有机地联系在一起。本文尝试用"品味论"理论来比较分析梅庵琴派与诸城琴派之差异。

"品味论"具有三种层面的构架[5]:①"风格及音韵的直觉体味,基于语言音声或方言音韵发声基础的'风味'";②"诗与思的不分离及关联性思维的'品性'";③"生命生态学意义的体现,以声音气韵的生命内证性感悟为基础的,生命与自然之气的接通,形成意境、意象及意向即'意味'"。在第一个"风味"层面,音乐往往受到地方性语言风俗等影响,是音乐地域性的特征;第二个"品性"层面,音乐不单单受到地域性的影响,还会有弹奏者品性、品格、作品自身性格的塑造,因此音乐的风格还会有人格化的体现;在第三个"意味"层面,即作品表现的核心层面,它不单单是音乐作品自身表现出的意境或意味,还融合了整个社会的琴学理念、风向及时代气质等等。

一、梅庵琴派与诸城琴派之"风味"

诸城琴派形成于19世纪初,它虽然地处山东诸城,琴乐风格却继承了虞山派和金陵派。从资料可见,最早在诸城开始授

149

诸城派与梅庵派古琴艺术品味之比较

琴的有王既甫和王冷泉两位琴家（王既甫师承虞山派，王冷泉师承金陵派），二人的琴乐师承奠定了诸城派的音乐风味。后来，王既甫和王冷泉授徒较多，其中，王既甫一脉琴艺较为突出的有王心源、王心葵、詹澄秋、张育瑾等，他们在琴乐风味中偏向清微淡远，代表性的琴谱有《琴谱正律》《琴谱易知》《桐荫山馆琴谱》《玉鹤轩琴谱》；而诸城派另一支脉中，王冷泉虽传授王宾鲁，但王宾鲁向王冷泉学琴时间并不长，且对所学乐谱做了很多的变更和技术上突破，王宾鲁来到南京后将他自己在琴乐中探索的风味普及开来并形成了独立的琴乐流派——梅庵派，梅庵派虽然形成于江苏一带，在音乐风味上却汲取了山东当地的语言风俗文化，如章华英在文中写道："……明清以后琴家，更是将'清微淡远'琴风，视为琴乐审美的最高境界。而梅庵派却大胆地将民歌及民间音乐融于琴曲之中，发展了具有鲜明个性的山东地方音乐特色的琴曲。"[3]这种"山东地方音乐特色"在琴曲中主要体现为声韵的运用。梅庵琴派在江苏一带的传承者众多，如徐立孙、邵大苏、刘景韶、程午嘉、刘善教、王永昌等，代表性琴谱有《梅庵琴谱》。

由上文分析得出，梅庵派与诸城派分别受到不同地域音乐语言的影响，而形成了不同风味。在对音乐本体进行比较时，我们主要参照诸城派的代表性琴谱《桐荫山馆琴谱》与梅庵派琴谱

《梅庵琴谱》。从选取的减字谱乐段可以看出,地域性音乐语言的差异,诸城派由于受到虞山派影响,取音淡和,重视吟猱之味,而梅庵派则注入了山东地方的音乐风格,声多韵少,且音韵中夹着浓厚的儿化音及右手轮指音。正如查阜西所说:"王宾鲁的演奏艺术,重视技巧,充满着地区性的民间风格,感染力极强。他在晨风庐近百人的琴会上惊倒四座,这是后来他所传《梅庵琴谱》风行一时之故。""指下滑音最富,风格迥异寻常……"[3]

对比《桐荫山馆琴谱》和《梅庵琴谱》,二者在收录的曲目上有部分相同,如《秋风词》《秋江夜泊》《长门怨》《平沙落雁》《捣衣》《搔首问天》,在旋律曲调上,梅庵对诸城继承较多,如张育瑾在文中说:"《梅庵琴谱》上的许多曲子,都是来自《桐荫山馆琴谱》。"[6]但从《梅庵琴谱》上仔细品读,梅庵派将诸城派的山东地域风格进一步夸大和运用,使得山东地域色彩变得极为浓郁,如《捣衣》一曲在第十一段中,对绰上、注下以及轮指的加强运用(如图1),及乐曲中出现的快速的退复以及大幅度的进复等,尤其在《平沙落雁》中,梅庵派添加了"雁鸣"一段(如图2),将山东地方的音调发挥极致。

二、梅庵琴派与诸城琴派之"品性"

梅庵琴派与诸城琴派由于受到地域因素、社会环境变更等影响,它们对于"品性"的追求也大相径庭,主要表现在三个方

诸城派[6]:

梅庵派[7]:

图 1 《捣衣》第十一段谱例

图 2 刘景韶传谱《平沙落雁》(刘善教整理，参照《梅庵琴谱》)

面:①音声的疏密;②韵味的浓淡;③气息的松紧。

1. 音声的疏密

传统的诸城派深受虞山、金陵两派的影响,取音淡和、清疏,在乐曲的旋律中很少有十分密集的音型出现,而新兴的梅庵则注重音乐的表现力,成公亮在文中说:"出于对琴曲表达的理念,他(指王燕卿)并不固守古谱的一种弹法,在指法的运用上做更改和调整,重视琴乐的旋律性、音乐性,进一步发挥轮指在琴曲中的演绎和风格表达中的作用。"[8]在旋律进行中,徐立孙多次运用密集的双音、轮指等,为乐曲的线条增添了许多波澜。如《长门怨》《捣衣》中所有出现轮指的地方,张育瑾多以单音弹奏(如图3、图4)。

图3 《捣衣》第九段谱例

图4 《长门怨》第三段谱例

除了右手音之外,左手进退吟猱之多寡也是造成二者音声的疏密不同之重要因素。

2. 韵味的浓淡

"韵味的浓淡"在这里指左手走音所产生的音韵特点。张育瑾演奏的琴曲在左手取音上较为简洁,他常用的左手走音如进复、退复、上、下等十分方正,没有太多曲折,就连绰上、注下也很简练,因此乐曲的音韵较为清淡;而徐立孙在演奏中则左手走音丰富繁多,同样的进复、退复(如图5),由于所用指法及气息变化而不同,如运指快而圆、慢而圆、上圆下方或上方下圆等等所营造的线条起伏不平,再如"撞",其幅度的变化产生了不同的音响

效果,注下时的音头往往很强调,有的音洤上之后急剧虚下。张育瑾在音韵的表现上没有太多变化,走音幅度也不大,因此音韵平稳淡雅,而徐立孙常常会在单音上加上突起的吟猱(如图6),像似古筝左手指法的颤音,因此,乐曲的音韵显得更为浓烈、跌宕。

图5 《秋江夜泊》第一段谱例

3. 气息的松紧

"气息的松紧"主要指乐曲的气息快慢疾弛的对比,张育瑾在演奏《长门怨》时,前后的气息都较为平稳,快慢对比没有太大悬殊,由于其在前面两方面的特征,而营造了乐曲疏松的意境;而徐立孙在《长门怨》中则根据旋律的进行对四五徽泛音段采取

图6 《长门怨》第五段谱例

了加快的高潮处理,用气息上的紧张感、音的逐渐密集营造出特殊的声势。再如《捣衣》,徐立孙在演奏一开始就用较快的速度去处理音与音之间的关系,加上突起的单音、吟猱音与浒上虚下等技法,全曲都笼罩于快速、紧凑的气氛下,而张育瑾在气息的处理上相对舒缓(如图7)。

三、梅庵琴派与诸城琴派之"意味"

梅庵派的兴起意味着古琴传统"意味"的急遽变化。王宾鲁所处时代为清代末年,这个时期中国社会不断受到新思潮、新文化的入侵,传统音乐的品味也受到西方音乐的挑战和质疑。就在这个时期,任教于南京的王宾鲁从琴曲普及的角度,将传统曲

图7 《捣衣》第三段谱例

调做了调整,使它们弹奏起来更活泼生动、旋律明快、指法活泼,更易于被学生接受。而在当时,诸城派琴乐个性内敛,较为严格地遵照其所师承的传统琴乐风格,法宗虞山、金陵,不轻易改动,他们认为琴乐之美在于遵循古法、合乎中庸的美学理念,如王心葵的弟子詹澄秋回忆其老师:"先生曰,欧西之乐,器则机械,声多繁促,曼靡则诲淫,激昂又近杀,既乖中和,欲藉以修身理性,宁可得也。弃之不复道。"[9]而王鲁宾所发展的这一风格则与他在山东所学的琴乐背道而驰,他认为:"古人好为新声,今人拟于古调,虽传讹而不察。""愿后之学者传留一线,勿为腐儒和诸谱

诸城派与梅庵派古琴艺术品味之比较

所误。"[10] 在他的观念中,古琴音乐需要不断地增添新的养分,不应该受到传统师承关系的束缚,并且他认为古琴音乐之美在于其丰富的表现力。他在给其友人的书信中说:"……曲调能写情,令人乐于听,且乐于弹。"[11] 他将具有表现力的技法和板眼清晰的铿锵音节带入古琴,这样的琴曲往往更具有音乐的表现力,速度上较传统音乐变化幅度更大、节奏对比更鲜明,与先前传统的"品意"大相径庭。

梅庵派与诸城派在对待古琴艺术的思想观念上有所不同。诸诚一脉秉承了虞山、金陵等传统琴派的思想观念,将琴乐作为一种文化对待,并守持琴乐的"修身养性"之态度,不轻易改变,如詹澄秋写其老师的师承道:"有王冷泉先生,学问渊博,指法精妙,金陵派也;同时则王西园先生,道高德重,取音古淡,虞山宗也。先生兼两翁之长,而广大之。"[9] 而梅庵一派则主要将琴看作是音乐的一种门类,并探究其对于音乐的表现方法,注重古琴音乐在表情达意方面的功能,如王燕卿的弟子徐立孙(即徐卓)在《论音节》中提及的音乐的要素及其表现方法,他说道:"音乐具有三要素:高低、轻重、快慢,是也。高低属音,轻重、快慢属节。音为乐曲之原料,节为配合原料之方法。"[9] 又如王燕卿所述:"……如平沙之不矜不燥,长门之哭诉,秋闺之怨,春闺之懒,凤求凰之爱慕,风雷引之雄壮,捣衣悲愤而不失其正,秋江夜泊

悲叹慷慨而不失为乐,挟仙游放荡不羁……"[11]对比二者,诸城派将古琴作为传统文化范畴下的一部分来对待,因此,其古琴艺术主要体现在修身养性的传统文化功能中;梅庵派则主要将古琴作为音乐艺术去看待,因此,其古琴艺术更追求音乐的表现力,反对传统道德性对音乐情感表达的约束。

综上所述,诸城派立足于传统的琴乐品味,并反对一味追求音乐性的态度。而梅庵派则打破了传统的琴乐追求,标新立异,探求琴乐的音乐性,注重节奏、音韵的对比,更强调音乐在情感、速度、力度上的表现。

结语

梅庵派与诸城派在传承的过程中由于受到不同时代和地域文化的影响,而发展出各自的艺术品味。诸城派在明末清初扎根于山东,却吸纳了虞山、金陵风味,琴性淡雅;梅庵派于民国时期在江苏一带蔓延,却将山东地域风格进一步地深化融入琴音,音乐的性格更加夸张和绚烂。更有意思的是,梅庵与诸城不可分割,梅庵的绝大多数曲调源自诸城,因此,没有诸城的传承,也没有梅庵后来的发展。然而梅庵的传承也会因地域风格、人的感情思想以及时代的变迁而继续发生变化。各种流派皆是如此,流派是历史在流动中形成的品味。传统文化语境下的诸城派,保持着古朴、沉静的艺术特点;而在西学东渐的大背景下,受

到新时代气息影响的梅庵派则发展出自由、奔放的艺术品味。自古至今,任何派别的发展都不是一成不变的,任何琴派的发展都需要吸收地域文化的养分,都会随着环境和情感的变迁而渐渐改变。因此,反观和回顾某个特定时期的艺术流派并总结它们的艺术品味无疑是对这些传统艺术最好的保护方式,也只有这样,才能真正吸取传统中的精华,感知它们最真实的存在,并发掘其中最珍贵的财富。

一个琴派艺术品味的形成是建立在"风味""品性""意味"三种层面之上的,它扎根于一定的地域文化,并具有独特的心性、品格,以及富有时代感的思想文化。在我们当前社会,民族音乐不断向西方音乐的技法借鉴,反而忽略了我们本土的、本民族的、地域的音乐特色,梅庵派的形成给我们一个很好的启示:立足于自身传统的音乐才是具有强大生命力的。正如成公亮所说:"王燕卿先生不只是像许许多多的琴家那样仅仅对传统琴曲做一些强调自我审美意识的诠释,而是有一种跨越传统的革新精神,他创立了一种接近民间俗乐的弹法,一种音乐形象更为鲜明的、雅俗共赏的弹法,最后导致从诸城派中脱胎出一个新的流派——'梅庵'派(后人以他授琴之所梅庵命名)。"[8]

参考文献

[1] 许建.琴史初编[M].北京:人民音乐出版社,2001.

［2］中国艺术研究院,林晨.琴学十六年论文集［C］.北京:文化艺术出版社,2011.

［3］章华英.古琴［M］.杭州:浙江人民出版社,2005.

［4］张铜霞.七弦琴音乐艺术［M］.北京:中国青年出版社,1998.

［5］周宪,陶东风.文化研究:第19辑［M］.北京:社会科学文献出版社,2014.

［6］张育瑾,王凤襄.桐荫山馆琴谱［M］.济南:山东文艺出版社,1993.

［7］李祥霆,龚一.古琴曲集［M］.北京:人民音乐出版社,2008.

［8］徐立孙,朱惜辰,陈心园.梅庵琴韵［EB/CD］.香港:香港雨果唱片公司,2006.

［9］中央音乐学院"中国古琴音乐文化数据库"编委会.今虞琴刊［Z］.北京:中央音乐学院"中国古琴音乐文化数据库"编委会,2006.

［10］严晓星.梅庵琴派始祖王燕卿传［J］.音乐爱好者,2011(2):50.

［11］刘善教.王燕卿先生琴论一则［J］.音乐研究,1996(1):27.

梅庵琴派"古琴学琴谱系统"之介绍及分析研究

中国传统文化促进会古琴文化艺术委员会副主任(古琴艺术"梅庵琴派"省级代表性传承人)

倪诗韵

1917年经康有为介绍,山东诸城琴师王燕卿进入国立南京高等师范学校教授古琴,开古琴进入高等院校教育之先河。王燕卿在南京教学不到4年的时间里,编著有用于古琴教学的教材课本或称讲义,并曾经多次印刷。由于历史的原因,在抗战初期的大撤退、学校大搬迁中,国立南京高等师范学校的校史资料中有关这一时期的留存应该是损失惨重的,以致后来学术界在论及王燕卿的学校教学或梅庵琴派的这段历史时,只能依据《梅庵琴谱》等后续梅庵琴派琴学资料的零星回忆类记述,以及其他一些外围的琴学资料,如《今虞》琴刊、《晨风庐琴会记录》等,而对东南大学(原国立南京高等师范学校)的校史资料无只言片语

梅庵琴派研究

的引用。因此王燕卿在南京时期所留下的教材课本、讲义和琴谱谱本，成为梅庵琴派在这一时期的重要资料。我们把这些教本、讲义和琴谱谱本统称为"古琴学琴谱系统"。

"古琴学琴谱系统"是梅庵琴派琴谱系统的一个很重要的环节，它上承民国五年(1916)抄本《王燕卿琴谱》，下接民国十二年(1923)夏《梅庵琴谱》编成①，是这一时期梅庵琴派的主要教学用谱本。从目前发现的几个本子看，虽然曲目较少，无《搔首问天》《捣衣》等大操，但它对梅庵琴派的发展起着至关重要的作用。

关于"古琴学琴谱系统"，笔者所了解的版本有四种：

(1) 上海图书馆馆藏"琴学"本，该谱本无封面书名，为油印对折线装本，其对折中缝油印题签"琴学"字样，故取名"上图琴学本"。此本载曲九首，依次为《关山月》《秋闺怨》《风雷引》《极乐吟》《秋风词》《长门怨》《玉楼春晓》《秋江夜泊》《平沙落雁》，全部为以后出版的《梅庵琴谱》所载琴曲。

(2) 杭州琴家陆海藏"琴学"本，此本为油印兼抄写本，对折

① 《梅庵琴社原起》："十年夏先生归道山。卓与大苏心丧不能释。取先生《龙吟观谱》残稿重为订述。至十二年夏编成二卷。易其名曰《梅庵琴谱》。"载《今虞》琴刊(研究古琴之专刊)，今虞琴社编印，1926年，第23页。

梅庵琴派"古琴学琴谱系统"之介绍及分析研究

线装,对折中缝抄写或油印题签"琴学"字样,故取名为"杭州琴学本"。该本载琴曲六首,依次为《关山月》《长门怨》《玉楼春晓》《平沙落雁》《秋江夜泊》《风雷引》,此六首曲子全部为"上图琴学本"所有。杭州本比上图本少《极乐吟》《秋闺怨》和《秋风词》3首曲子。

(3) 中国国家图书馆馆藏"古琴学"本,为油印本,对折线装,对折中缝油印"古琴学"字样。该书印有封面书名"古琴学",是该系统琴谱唯一的印有书名的本子,因此,我把王燕卿在南京时期高校印刷的古琴教本、讲义这一琴谱系统取名为"古琴学琴谱系统",而把这一谱本叫"国图古琴学本"。该谱本载有九曲,依次为《关山月》《玉楼春晓》《秋江夜泊》《长门怨》《平沙落雁》《梅花三弄》《风雷引》《恨东风》(又名《怨杨柳》)、《宝殿经声》(俗名《普庵咒》)。其中《关山月》《玉楼春晓》《秋江夜泊》《长门怨》《平沙落雁》《风雷引》六曲为"杭州琴学本"所有。

(4) 杭州琴家陆海藏"古琴学"本,为油印兼抄写本,对折线装,其油印无封面书名,对折中缝印刷题签"古琴学"字样,故此书命名为"杭州古琴学本"。该书所载琴曲依次为《关山月》《玉楼春晓》《秋江夜泊》《长门怨》《平沙落雁》,以上五曲为油印;《夜月悲秋》(又名《秋闺怨》或《秋夜长》)、《风雷引》《宝殿经声》(俗名《普庵咒》)、《梅花三弄》、《恨东风》(又名《怨杨柳》)、《凤求

凰》、《极乐吟》、《秋风词》八曲为手抄。其中《梅花三弄》《恨东风》《宝殿经声》三曲见载于"国图古琴学本",其他两本皆未刊。《宝殿经声》一曲就是民国十二年(1923)以后"梅庵琴谱系统"中各谱都予刊载的《释谈章》,但此曲未见于王燕卿入南京前的两谱《龙吟观琴谱》和《王燕卿抄本琴谱》中。我把王燕卿到南京前的这两谱称作"龙吟观琴谱系统";而1923年以后,或抄写或油印或出版的《古琴》①及各版《梅庵琴谱》因其载有完整的梅庵十四曲,故把这些谱本系统称"梅庵琴谱系统"。《梅花三弄》一曲既不见于"梅庵琴谱系统"各谱,也不见载于"龙吟观琴谱系统",也和其他琴谱的《梅花三弄》完全不同,经试弹应为当时之民乐改编曲。《恨东风》(又名《怨杨柳》)一曲也不为梅庵琴派各琴谱系统所刊载,但徐立孙的著述曾提及此曲②。因此,在"古琴学琴谱系统"中,这三首琴曲是比较特殊的。

如果对"古琴学琴谱系统"的这四个谱本做分析比较就会发

① 严晓星:《〈龙吟馆琴谱〉补说》,载唐中六主编:《临邛琴粹》,四川人民出版社,2007年,第158-159页。

② 《致凌其阵书论琴曲》:"先师所传尚有数曲未载入梅庵琴谱者,其中有《怨杨柳》及《酒狂》……其次谈到《怨杨柳》,此曲有数名,从'东风何须怨杨柳'一诗句而来,音节流荡殊甚。在目前来说,可能属于资产阶级浪漫派。先师亦仅许学一学,作为反面教材。"载徐立孙:《勤俭堂选著》,南通市文化局、今虞琴社编印,1992年,第48页。

梅庵琴派"古琴学琴谱系统"之介绍及分析研究

现和纠正当今学界和琴界对这一领域中的一些错误认识,并得到一些启示和认知,掌握许多梅庵琴学研究的实证。下面是我对四谱所做的初步分析研究。

一、关于"国图古琴学本"

2016年11月,国家图书馆举办了为期一年的"太古遗音"中国古琴艺术大展。我受邀出席开幕式,有机会看到陈列于橱窗中的民国《古琴学》,也就是上面所说的"国图古琴学本"琴谱。展览开幕后出版了《太古遗韵:中国古琴文化大展图录》一书,此书在刊介该本琴谱时说:"1917年,经康有为引荐,王燕卿在南京高等师范学校开课授琴,编写讲义……本书即当时王氏任教时所编讲义之一。"① 显然这种说法是该书编写者未及翻看谱本,而是沿用旧说。

"国图古琴学本"在以下几个方面的内容值得注意:①该书在油印"古琴学"书名的封面后扉页上,印有周镇疆的一篇小序,该小序的内容为:"《琴学》一书,前年雅乐部长曹君韫璠得于高师王琴师王宾鲁先生处,然所得亦了了。前任雅乐部长程君午嘉于别处抄得三,加入之,本想即时印成册籍。不料程君去年去

① 参见国家图书馆编:《太古遗韵:中国古琴文化大展图录》,国家图书馆出版社,2017年,第106页。

此，未得□□其愿。今小弟镇疆重新抄录，油印成册，以供吾校之志习古琴之同学研究云云。周镇疆启。"②小序下一页的"思古"篆书题字中间有落款"陈奎题书，庚申岁六月"字样（注：庚申岁六月即1920年7、8月间）。③书最后题写篆体大字"完"字，落款"庚申岁六月上旬，书于工校，虞东山人陈奎书"（注：庚申岁六月上旬即1920年7月中下旬）。④本书正文前印有"古琴学目录"，其中，序、琴学律吕尺寸考、辩异、左按徽位字母、右弹各弦字母、凡例、五音相生次序图、调弦转弦法、转弦慢宫变角法、转弦清角变宫法、古今中外七音考、五调捷诀、琴曲这几个部分署名王燕卿；琴体名称、按琴法、上新旧琴法、上琴弦法、和弦琴法、挂琴法、弹琴论、习琴歌诀、右手指法、左手指法这几个部分注明辑自当时的《日用百科全书》。此外还有序后、空谷声韵两个条目注明为东武云石山人（应该也是王燕卿）撰写。目录前页的尺画和最后的底画为虞东山人作。⑤本书收藏者得到谱本后，对书本另外加装封面，封面毛笔题签书名"古琴学"，署名"孙玉"，旁注"爱静轩主藏本"（图1）。加装的扉页题词"调叶宫

图1 "国图古琴学本"封面

商",署名"蓝田畸士孙玉题嵩"("题嵩"即为现常用"题端"),右注明日期"时为庚申中秋节"(即1920年9月26日)(图2)。

从以上各项内容可以看出"国图古琴学本"的大概情况,即印刷时间、地点、内容和编辑者。

印刷地点:从上面③项中"书于工校"的记述看,刻书地点当在"工校",那么印刷一般也会在"工校"进行。至于"工校"为哪所学校,则可以从①项小序中分析得出。小序中提到一个大家比较熟悉的人物:程午嘉。程在中华人民共和国成立后担任南京艺术学院教授,为琵琶演奏家、教育家,也精于古琴演奏。据凌瑞兰女士编著的《现代琴人传》一书介绍,程午嘉于1917年进入南京复成桥的江苏省立第一工业学校学习,课余向在南京高等师范学校任教的王燕卿和沈肇洲分别学习古琴和琵琶,后被推为"雅乐部长",1919年离开工校①。因

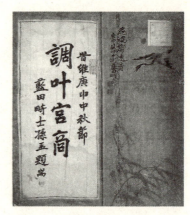

图2 "国图古琴学本"扉页

① 参见凌瑞兰:《现代琴人传(上)》,上海音乐学院出版社,2009年,第95-96页。

而"工校"即是南京的"江苏省立第一工业学校",也就是"古琴学"琴谱的印刷地点。

印刷时间:从上面②③⑤项内容可知,该书钢板刻写于1920年7月,随后油印并装订成册,中秋节前到达使用者手中。从①项序文中,我们还可以知道程午嘉是《古琴学》一书刊印的核心人物,结合②项中"庚申岁六月"(即1920年7、8月)的刻印时间,我们可以解读出序文中的许多内容及其时间表。首先是本书编辑的时间表,即前年(也就是1918年,王燕卿入南京高等师范学校教琴的第二年),雅乐部长曹韫璠在王燕卿处得到《琴学》一书,"然所得亦了了",从后面的文义看,这一句中的"所得"指所得琴曲,因为所得琴曲较少("了了"),所以前任雅乐部长程午嘉(也就是曹韫璠后任的雅乐部长)"于别处抄得三,加入之";程午嘉"去年"(即1919年)"去此",即离开工校,使"本想即时印成册籍"的想法落空;今(也就是庚申年,即1920年)自称小弟的周镇疆"重新抄录,油印成册",《古琴学》一书得以完成。

编辑者:从①项中我们可以知道,1918年,工校学生雅乐部长曹韫璠得到《琴学》一书后,在曹韫璠后面继任的雅乐部长程午嘉,因其曲目"所得亦了了",又从"别处抄得三",并"加入之",因此本书程午嘉实际上是以编辑者的身份出现的。但时间不长,程午嘉1919年离开工校,书未印成。继程午嘉之后,周镇疆

梅庵琴派"古琴学琴谱系统"之介绍及分析研究

对本书"重新抄录,油印成册","重新抄录"实际上有编辑的含义。从④项书本的内容看,琴论内容中辑自《日用百科全书》的十部分内容,还有东武云石山人的音韵著述以及王燕卿的《古今中外七音考》等内容应该为周镇疆编入,对于程午嘉只是说加入琴曲曲目三首。因此"国图古琴学本"的编者为程午嘉和周镇疆两位江苏工校的学生。

从对"国图古琴学本"的介绍分析我们可以知道,国图《太古遗韵:中国古琴文化大展图录》中把本书介绍成"即当时王氏任教时所编讲义之一"是错误的,编书者应为当时江苏工校的程午嘉和周镇疆。这本书也不是王燕卿在南京高等师范学校开课授琴的讲义,"国图古琴学本"小序的最后一句内容写得很清楚,"以供吾校之志习古琴之同学研究云云"。虽然书的主要内容是王燕卿的著述,但编者还加入了"被前人称为'弹琴总规'"的辑自《日用百科全书》的各项内容。按照顾梅羹先生的说法,"弹琴总规"对于学习弹琴而言,可以使人"得到概念,即无师承传授,也能够自学而通"①。因此小序中"志习"之"习"字既可以是凭书向人学习的意思,也可以是凭书自习的意思,故本书应该是江苏工校刊印用于该校学生学习、自习和研究之用。对于凌瑞兰

① 参见顾梅羹:《琴学备要(上)》,上海音乐出版社,2004年,第3页。

女士《现代琴人传》中介绍程午嘉一文所提到的"在工业学校直接或间接向王燕卿学琴的爱好者颇不乏人"①的说法,"国图古琴学本"无疑提供了最有力的实证。

二、"国图古琴学本"和其他"古琴学本"之分析比较

将"国图古琴学本"和其他"古琴学琴谱系统"本做对比,从曲目看,"杭州琴学本"应为"国图古琴学本"的母本,"杭州琴学本"所载六曲,即《关山月》《玉楼春晓》《长门怨》《秋江夜泊》《平沙落雁》《风雷引》,被"国图古琴学本"全部刊载,"国图古琴学本"多出的三曲也符合周镇疆小序中的记载,即程午嘉在"别处抄得三,加入之"的叙述。这三首曲子是前文提到的《梅花三弄》《恨东风》(又名《怨杨柳》)和《宝殿经声》(俗名《普庵咒》),因而"杭州琴学本"也就是周镇疆小序中说的《琴学》一书。1918年曹韫璠得到该本琴谱时,离王燕卿1917年进入南京高等师范学校开始教琴,只有一年左右的时间,从《琴学》一书内容的多少以及传统一对一"口传心授"的教学方法推测,王燕卿在这开始的一年中所教学生应该不到百人。油印印刷数量一般是一百以上到一百五十,那么,曹韫璠得到的《琴学》一书,应该还是一年前油印印刷的遗存,也就是王燕卿刚入校时编印的教本。

① 参见凌瑞兰:《现代琴人传(上)》,上海音乐学院出版社,2009年,第96页。

因此从时间表我们可以推断出,"杭州琴学本"是最早的王燕卿在南京高等师范学校教学所编之教本。此本还有一个特点,即右手指法、左手指法和琴曲部分为油印,而琴论为毛笔手抄,如果假设当时开学伊始,学校各科印务繁杂忙乱,因而《琴学》一书只油印主要的指法、琴曲部分,琴论由学生手抄,应该也是合理的。另外值得注意的是,1918年前的《琴学》一书,到1920年经由工校程午嘉、周镇疆增编后再次印刷,出现了"古琴学"之名,这显然不仅仅是书名的变化,而是"琴"的称呼发生了变化,也就是"琴"开始被称为"古琴"。因而,对于学术界所持的"20世纪20年代,为区别于其他乐器,'琴'开始被称为'古琴'"的这类看法,"国图古琴学本"和"杭州古琴学本"成为实证。

"上图琴学本"比"杭州琴学本"多出《秋风词》《极乐吟》和《秋闺怨》三曲,这与"国图古琴学本"小序记载《琴学》一书的曲目不符,但其仍然为"琴学"之名,所以应稍晚出于"杭州琴学本",而早于"国图古琴学本"和"杭州古琴学本"。值得注意的是,这四个不同的谱本,都留下了王燕卿的一些在以后的梅庵琴谱和其他梅庵琴学资料中没有的琴论方面的内容。"杭州琴学本"最后印有《答友人书》一文;"上图琴学本"在篇末印有一首琴学的小诗;"国图古琴学本"和"杭州古琴学本"载有王燕卿的《古今中外七音考》,其中将西乐中七音的唱法翻译成"独揽梅花扫

腊雪"。还有这四本谱子所独有的《辩异》一文,其他梅庵琴派琴谱系统各本也均未录入,这些都是研究王燕卿琴学思想的重要资料。

《辩异》一文中有一段涉及西洋音乐的话:"汉唐以后,忽以蕤宾为变徵,流毒至今,未能解释,反不若泰西各国音律适与古人相合也。"联系到王燕卿在《古今中外七音考》中将七音的西洋唱法写成"独揽梅花扫腊雪",说明王燕卿在当时对西乐有接触并进行过研究,这也成为王燕卿的琴乐受西乐影响的一个实证。

"杭州古琴学本"虽然有"古琴学"的名称,但明显其据本并非"国图古琴学本"。从曲目看,《关山月》《玉楼春晓》《秋江夜泊》《长门怨》《平沙落雁》五曲为油印,比"杭州琴学本"只少一曲《风雷引》,后面八曲为毛笔抄录,抄录部分琴曲前面还插入讲述律吕的《律性》一文,明显和本书琴论在前、琴曲在后的体例不符。因此,补抄部分并非本书的内容,而是书的拥有者摘自他本增入。从琴论的内容看,该本和"杭州琴学本""上图琴学本"一脉相承,因此,"杭州古琴学本"应该仍为王燕卿南京高等师范学校教学用的课本讲义。该书补抄部分中《梅花三弄》《恨东风》(又名《怨杨柳》)、《宝殿经声》(俗名《普庵咒》)三曲在"古琴学琴谱系统"各谱中只有"国图古琴学本"见载;《凤求凰》一曲,包括"国图古琴学本"在内的其他本都没有刊载;说明除上述四本"古

梅庵琴派"古琴学琴谱系统"之介绍及分析研究

琴学"系统本外，南京民国初年，王燕卿教学时期可能还有其他批次的印刷或传抄。如果有其他印刷，印刷次数也不会超过一次。因为如果有四批次的油印（不包括"国图古琴学本"），印量应在五百以上，而王在南京教琴只有不到四年的时间，所教学生不会超过四百，如果印本有所散失，其印量也已足够。如果其间印本控制很好而无散失，则三批次的油印也够了。从这一点看，上述介绍的四个本子包括工校的"国图古琴学本"，即使有推测的另一本，也已涵盖了王燕卿南京时期高校琴学课本或讲义的全部或绝大部分，是值得重视的梅庵琴派在这一时期的重要资料，并值得做整体研究。

"古琴学琴谱系统"为梅庵琴派琴谱的不全本，和《梅庵琴谱》对比，缺少高难度的《捣衣》《挟仙游》《搔首问天》三首曲子，基本都到《平沙落雁》为止。我认为这跟王燕卿在学校教学的普及性质有关。自古以来就有"半个平沙走天下"的说法，如果学到《平沙落雁》，那么古琴也可以说学成了。"古琴学琴谱系统"印曲到《平沙落雁》的特点，也是体现了这个原因，即对于大部分学生来说，只要学成就可以了，而少数确实优秀和学得好的，才继续传承，给予代表性的高水平、高难度的曲子的曲谱，给谱的方式有可能是抄谱而不是印谱，因而几乎没有流传。

结语

从梅庵琴派发展的结果看，王燕卿在国立南京高等师范学

校教学时，于从学的近四百习琴者中，海选出徐立孙、邵大苏、孙宗彭等几位隽者进行全面传承。王燕卿殁于1921年，其后全国各地政治混乱，到处军阀混战，而二三十年代的南通在张謇倡导的"父实业，母教育"的思想和实践影响下，社会环境清明，经济发达，再加上其地偏于东南一隅，极少战乱。在这样较好的社会环境下，并在徐立孙、邵大苏这两位王燕卿弟子的努力下，梅庵琴学得于在南通兴盛。这也是刊于南京的"古琴学琴谱系统"各谱带来的成果。其后又有刘景韶、吴宗汉等，以及新中国成立后吴子英、王永昌等继承梅庵琴学，使得梅庵琴学琴艺在社会发生巨大变局的洪流中得以流布中国大陆，流传港台，传播海外。

<p style="text-align:right">2018年5月于雷音琴坊</p>

鹍声濯清怀，弦调宫商羽

——浅谈国家级"非遗"项目镇江梅庵琴派保护现状与传承发展

镇江高等专科学校人文与旅游学院副教授（古琴艺术"梅庵琴派"市级代表性传承人）

李 洁

镇江是一座钟灵毓秀的古城，城市山林颇具特色。镇江历代文化名人中不乏著名的琴家，六朝时期的戴颙、陶弘景、刘义庆，宋代科学家沈括，明代画家杜堇，清代王文治，广陵派宗师枯木禅师，《老残游记》的作者刘鹗，近代刘景韶先生等，在中国琴史上有着重要的地位。特别值得重视的是，戴颙远离尘嚣隐居镇江"招隐山"，操琴谱曲25年，64岁终老南山听鹍山房，并在琴谱中写下"鹍声一起宫商羽"的诗句。他的人格魅力和文化影响奠定了镇江琴文化深厚的底蕴。《文心雕龙》为中国文学理论批

评的开山之作,为齐梁时刘勰所著。刘勰生于京口,《文心雕龙·序志》"昔涓子《琴心》,王孙《巧心》,心哉美矣,故用之焉"言明"文心"与"琴心"之渊源。《文心雕龙·知音》开篇即发出了感叹:"知音其难哉!音实难知,知实难逢,逢其知音,千载其一乎!"文中多处借弹琴和琴曲阐释文学批评理论,如"凡操千曲而后晓声,观千剑而后识器。故圆照之象,务先博观"。又如"夫志在山水,琴表其情,况形之笔端,理将焉匿?"用了伯牙子期高山流水的典故,弹琴的人心中有山水,琴声中就会表达出情感;何况文章见于笔端,情理怎能隐藏?再如"此庄周所以笑《折杨》,宋玉所以伤《白雪》也"是针砭深刻的作品被抛弃、浅俗的作品反而有市场的现象。

镇江丹徒人杜堇以著名的《梅下横琴图》表达了高士醒世独立天地间的境界。而《仕女图》则再现了贵族仕女弹琴的生动场景。"淡墨探花"王文治,传世楹联中有一部分是与古琴相关的珍品,如:"茶香夜煮苓泉活,琴思秋弹桂苑清"(款识:书奉赋堂学长先生政,梦楼王文治)。尤其罕见的是,画家王肇基为我们留下了王文治先生抚琴的珍贵画卷。焦山曾有琴僧一脉传承;茅山尚有道教宗祖陶弘景和陆修静的道家琴流传;镇江五柳堂可追寻五柳先生"悦亲戚之情话,乐琴书以消忧"的美好境界。

鹍声濯清怀,弦调宫商羽

一、镇江与梅庵琴派的渊源

梅庵派古琴源起清末,开创者为山东诸城王宾鲁(字燕卿)。燕卿先生授琴于南京高等师范学校(中央大学和南京工学院的前身,今之东南大学),开大学传授古琴之先河。"王燕卿先生是20世纪最杰出的古琴教育家。"①梅庵派古琴艺术融古通今,有鲜活的生命力,经王燕卿先生众弟子传播,在近当代影响甚广,传播至南通、镇江、安徽、上海、浙江、港台等地甚至海外。

刘景韶先生(1903—1987),字琴子,江苏盐城人。青少年时代,从海门杨心权学习琵琶,能弹《瀛州古调》全部曲目。1921年考入南通师范学校,师从徐立孙先生学习古琴。1926年考入南京东南大学,继续与王燕卿之弟子程午嘉、孙宗彭等切磋琴艺。1930年毕业,任职于江苏省教育厅。1956年,由贺绿汀邀请入上海音乐学院,从事古琴教学及研究工作20载,是新中国第一批应聘任教的琴学家。先生任职上海音乐学院期间,其学生有龚一、林友仁、孙克仁、李禹贤、刘赤城、高星贞等。先生于1979年退休,定居镇江京口区永安路。1985年6月,中国音乐家协会

① 谢孝苹:《海外发现〈龙吟馆琴谱〉孤本——为庆祝梅庵琴社创建60年而作》,《音乐研究》1990年第2期。

名誉主席吕骥到镇江看望刘景韶先生。1987年刘景韶先生于镇江辞世，长眠于镇江南山。上海音乐学院破例在镇江为"一代宗师"举行追悼会。刘公生前善弹《平沙落雁》《长门怨》《捣衣》《搔首问天》等梅庵派琴曲，演奏极具文人风骨且取音极佳。1956年，中国音协副主席查阜西先生率古琴研究小组为先生录制《平沙落雁》《长门怨》《搔首问天》和《樵歌》四首琴曲，录音资料存档于中国艺术研究院音乐研究所。1985年中央人民广播电台播放音乐专题《继承、探索、努力出新——介绍现代著名梅庵派古琴家刘景韶先生》。尤为可贵的是先生晚年重申了"古琴音乐是文学的音乐"的琴学观，这对当代古琴人才培养具有重要意义。2007年刘景韶故居由镇江市政府公布为镇江市文保单位，2011年修缮。故居基本保留了先生生前生活的布局和风格。前院有两株根深叶茂的青桐，春夏郁郁葱葱，深秋桐豌（桐树籽）飘落。故居保留了先生的部分手稿和与古琴相关的珍贵资料。2008年《刘景韶古琴曲集》出版发行。

 镇江梦溪琴社成立于1986年6月，为刘景韶先生与南京艺术学院教授程午嘉先生共同发起成立，刘景韶担任第一任社长。在同年7月的镇江梦溪琴社成立大会上，当时的文化部代部长、全国文联主席周巍峙到会并发表讲话。刘景韶先生故居与沈括故居梦溪园相邻，先生有思慕先贤之心，故以"梦溪"为社名。梦

鹍声濯清怀，弦调宫商羽

溪琴社旧址设在刘景韶故居内。镇江梦溪琴社是中国向联合国教科文组织提交的古琴申遗报告书中列举的八大琴社之一。2007年3月,江苏省人民政府公布镇江古琴艺术(梅庵琴派)为江苏省非物质文化遗产。2008年6月镇江梦溪琴社申报的"古琴艺术·梅庵琴派"被国务院和文化部命名为第一批国家级非物质文化遗产扩展项目。

在镇江这片融古铄今的山水间,先贤们已经为古琴文化的当代传承播好了种子。

二、镇江梅庵琴派保护现状及成果

1. 政策因素和保护措施

2005年3月26日,国务院办公厅下发《国务院办公厅关于加强我国非物质文化遗产保护工作的意见》。为使中国的非物质文化遗产保护工作规范化,2006年6月,国务院批准文化部确定并公布第一批国家级非物质文化遗产名录,共518项。非物质文化遗产名录,指为保护非物质文化遗产,通过申报、审批而确定的名录。2008年6月又出台第二批国家级非物质文化遗产名录(共计510项)和第一批国家级非物质文化遗产扩展项目名录(共计147项),并对非物质文化遗产的门类进行调整,分为民间文学、传统音乐、传统舞蹈、传统戏剧、曲艺、传统体育、游艺与杂技、传统美术、传统技艺、传统医药、民俗等十大类别,且沿用

至今。由此各省(自治区、直辖市)也都建立了自己的非物质文化遗产保护名录,并逐步向市、县扩展。

为认真贯彻落实《国务院办公厅关于加强我国非物质文化遗产保护工作的意见》精神,更好地保护、传承有地域特色的优秀非物质文化遗产,2005年8月镇江市非物质文化遗产保护工作领导小组成立。2011年2月,中华人民共和国第十一届全国人民代表大会常务委员会第十九次会议通过《中华人民共和国非物质文化遗产法》。该法自2011年6月1日起施行。非遗文化的保护与传承愈加受到重视。2012年"镇江市非物质文化遗产保护中心"正式挂牌于镇江民间文化艺术馆。民间文化艺术馆前身为"镇江民间文艺资料库",专门从事民间文化挖掘、收藏、整理、研究、展示工作。

截至2016年1月1日,镇江市有9项非遗项目被列入国家级非物质文化遗产名录,包括白蛇传传说、古琴艺术(梅庵琴派)、董永传说、佛教音乐(金山寺水陆法会仪式音乐)、道教音乐(茅山道教音乐)、扬剧、灯彩(秦淮灯彩)、镇江恒顺香醋酿造技艺、酿造酒传统酿造技艺(封缸酒传统酿造技艺)等。其中传统音乐类的梅庵琴派,其保护工作以梅庵琴派国家级传承人刘善教先生为核心展开,近年来大力推进,已成为镇江不可或缺的文化名片。

鹍声濯清怀,弦调宫商羽

刘善教先生为刘景韶先生之子,幼承庭训,是南京艺术学院程午嘉教授亲传弟子;2009年5月,被文化部评为国家级非物质文化遗产古琴艺术(梅庵琴派)传承人;是中国向联合国教科文组织提交的古琴申遗申报书中列出的保护专家组十名成员之一;中国音乐家协会会员,紫金文创研究院学术委员会委员,江苏省古琴学会副会长,镇江梦溪琴社社长,江苏科技大学兼职教授;涉足古琴教学、演奏、研究、制作、修复及鉴赏多领域;1989年获镇江市人民政府文化艺术奖。2013年《刘善教古琴曲集:阵雁排空》正式出版发行。

目前,刘善教先生已培养梅庵琴派镇江市级代表性传承人共7人。另有一些外地学生在当地设琴馆或传习所传授梅庵琴曲,颇有影响力。刘善教先生还培养了一批考取音乐院校从事古琴音乐学习和研究的优秀学生。刘老师携琴社成员曾多次应邀出访美国、德国、法国、日本、马来西亚等国演奏古琴。

场馆建设是非遗保护传承的重要因素,2012年,镇江文广新局为加大对梅庵琴派的保护力度,建立了五柳堂镇江市梅庵琴派古琴艺术馆。五柳堂明清民居建筑群为省级文保单位。原宅主为五柳先生陶潜之后人陶氏,凭"络丝"手工劳动逐步发展成江绸业巨擘。为尊怀先人,题堂名为"五柳堂"。其中一处建于民国十二年(1923)的藏书楼(亦名游经楼)为镇江著名诗人、

藏书家、书法家陶蓬仙所建,取陶潜"游好在六经"之意。曾藏有陶蓬仙编纂的《润州唐人集》《游经楼闲关叠韵唱和集》等。这是镇江对梅庵琴派保护的重要举措,具有重大意义。目前,五柳堂已是镇江最重要的梅庵琴派传承保护基地、镇江市对外交流基地。

镇江市少年宫2012年申请江苏省教委基教处省级公益基金资助项目并获批,建成"梅庵派"古琴青少年传承基地。2013年成立"梅庵少儿古琴社"。这是镇江市最早从事少儿古琴传承的教育培训机构。

2017年9月24日到10月8日举办南山古琴艺术节和"梅庵派古琴艺术·梦溪琴社·南山传承保护基地"授牌仪式。刘善教先生在听鹂山房做《南山与古琴》讲座。梦溪琴社在竹林寺举行"山林清音——古琴名贤纪念音乐会"。

2017年11月20日至22日,镇江市非物质文化遗产保护中心、镇江民间文化艺术馆组织人员,参加由江苏省文化厅非遗处、江苏省非遗保护中心主办的"江苏省国家级非物质文化遗产代表性传承人记录工程工作会议"。为切实增强非遗保护和传承工作的针对性和有效性,2017年1月18日,市非遗保护中心赴上海非物质文化遗产保护中心就非遗立法开展调研。9月颁布《镇江市非物质文化遗产项目代表性传承人条例》。该条例由

鹂声濯清怀,弦调宫商羽

省第十二届人大常委会第三十一次会议审查批准,并于10月1日起施行。该条例是全国首个针对非遗代表性传承人的地方性法规。2017年12月29日下午,镇江市非遗保护中心召开《镇江市非物质文化遗产项目代表性传承人条例》解读会议,逐条讲解了条例贯彻执行的主要内容,进一步明确了非遗代表性传承人的义务与权力。

2. 主要活动及成果

梦溪琴社往年的年度活动:2006年"泠泠梦溪七弦风骚——人类口头和非物质文化遗产代表作·古琴艺术名家(镇江)音乐会";2008年与国家非遗保护中心、省文化厅和镇江市人民政府共同举办第三个"文化遗产日"江苏省系列活动"'七弦风骚'古琴名家音乐会";2009年参加省文化厅主办的第四个"文化遗产日"古琴艺术进校园活动,宣传梅庵琴派经典曲目;2011年举办"大音希声——古琴与传统文化讲座";2012年举办"和风雅韵——梅庵派古琴艺术保护研讨会暨雅集活动"。

梦溪琴社与镇江市非物质文化遗产保护中心、镇江市文化广电新闻出版局、民间文化艺术馆等单位联合举办了三届"梅庵琴荟":

2015年"梅庵琴荟——首届古琴艺术交流系列活动",由中国古琴学会、江苏省非遗保护中心、镇江市文化广电新闻出版

局、南通市文化广电新闻出版局共同主办,镇江和南通非遗保护中心、镇江民间文化艺术馆、镇江市民协承办,镇江梦溪琴社协办,"'绿绮和鸣,清音流韵'——名家名曲传承音乐会"在镇江博物馆举行。

2016年第二届"梅庵琴荟"举行了三场活动。尤其是10月14日,与江苏大学团委、江苏大学艺术学院、镇江市民间文艺家协会联合承办的高雅艺术进大学活动,受到江苏大学师生的高度赞赏。

2017年第三届"梅庵琴荟"系列活动,为纪念出生于盐城的一代梅庵宗师刘景韶先生,"归雁情深报桑梓——古琴名家刘景韶先生传人音乐会"在盐城市群众文化艺术馆成功举行。这是盐城历史上第一次举办古琴音乐会。

近两年的琴事活动更加频繁。2016年琴社主要活动:1月1日至5日,琴社参加成都国际古琴汇演出。1月21日,梅庵少儿古琴社参加少年宫新年音乐会。1月28日,梅庵少儿古琴社进军营联谊演出。2月20日,梦溪琴社元宵节雅集。5月8日,刘善教师生吴江古琴音乐会。7月27日至8月4日,参加镇江市外事办、文广新局组办的赴新加坡、马来西亚艺术巡访。9月14日,梦溪少儿古琴社参加镇江市中秋赏月诗会。9月16日,中秋雅集,古琴进社区活动。10月14日,古琴大学巡演活动,在江苏

鹍声濯清怀,弦调宫商羽

大学举办古琴音乐会。10月26日,天目湖"琴声诗韵"梦溪琴社成立三十周年音乐会。11月16日,在西津渡多功能厅向意大利访问团展示中国古琴艺术。

2017年是梅庵琴派诞生100周年、刘景韶先生逝世30周年,也是戴颙诞辰1640年。为进一步弘扬和传承梅庵琴派,由镇江市非物质文化遗产保护中心和民间文化艺术馆主办、镇江梦溪琴社承办的梅庵百年系列活动精彩纷呈。2月11日在五柳堂梅庵派古琴艺术馆,一场"赏梅雅集——师生古琴艺术传播音乐会"拉开了活动的序幕。接着在江苏无锡、宁夏银川、湖北武汉、山东日照、江苏盐城等地举行了专场音乐会。特别是在文广新局的策划支持下,由梅庵派琴家偕同其他流派的代表性传承人在香港举行的"梅庵百年庆典巡演——香港站"演出,对梦溪琴社立足镇江,不断进取,扩大梅庵派古琴文化和艺术的影响起到了积极作用。

2017年新春伊始,刘善教先生赴南海图书馆举办百年梅庵专题讲座,至12月24日在东南大学举办该年最后一场讲座,2017年刘善教先生在省内外一共做了10多场讲座。

2015年由中国古琴学会、镇江市文广新局主办,镇江市非遗保护中心、镇江民艺馆、镇江梦溪琴社、镇江市民间文艺家协会承办的首期流派名曲传承培训班开班。为迎接梅庵百年庆典,

梦溪琴社在镇江、天目湖、武夷山、银川承办5期梅庵琴曲传承班。至2017年,培训学员100多人次。

三、关于镇江梅庵琴派传承与发展的思考

传承和发展是两个重大命题,笔者仅就梅庵琴派在镇江的未来传承与传播谈几点粗浅的看法。

1. 无传承之发展乃无本之木,有序传承方为发展之根基

相对社会的古琴热,相比之下,镇江中小学和高校的"非遗"教育相对滞后。江苏大学、江苏科技大学、镇江高专、省交通技师学院等只有不定期的古琴讲座。学生对古琴的认知度亟待提高。

笔者在镇江各所大学进行的问卷调查显示:对古琴的认知程度,了解的有11.80%;曾经听说过的有64.70%;不知道的有23.50%。了解"古琴"的途径,通过电视的有35.70%;通过朋友介绍的有1.50%;通过网络的有21.40%;通过报刊广告的有14.30%;通过音乐的有7.10%;其他的有20.00%。如果有古琴课程,77.80%愿意学,22.20%不愿学。如果你是家长,愿意让孩子学古琴的有54.50%,不愿意的有11.00%,无所谓的有34.50%。

调查表明,学生虽然对古琴缺乏了解,但对古琴作为高雅艺术和优秀传统文化的代表是普遍认同的,并有学习需求,唯缺主动引导。联合国教科文组织《保护非物质文化遗产公约》指出:

鹍声濯清怀,弦调宫商羽

"各个群体和团体随着其所处环境、与自然界的相互关系和历史条件的变化不断使这种代代相传的非物质文化遗产得到创新,同时使他们自己具有一种认同感和历史感,从而促进了文化多样性和激发人类的创造力。"高校是青年学习传统文化的汇集地,大学阶段是文化习得的最佳期。学生群体对古琴文化的关注、参与和学习有利于培养更多高水平的传承人。《人类口头和非物质遗产代表作公告》实施指南中也明确要求以适当的方式将非遗学习列入学校的正式课程。2002年10月中国高等院校首届非遗教育教学研讨会在北京召开,高校对"非遗"的关注有利于非遗文化的传承和推广,目前已有部分国内高校设置非遗、古琴专业。同时,传统文化进入中小学课堂正在强力推进:2012年9月28日国内唯一一套《中国传统文化教育全国中小学实验教材》(人民教育出版社出版)正式全国发行,并且在国家教育行政学院举行了隆重的教材首发式。

昔燕卿设帐高师,乃有梅庵琴派。所以我们的"非遗传承"应该更关注"非遗教育"这个领域。"非遗教育"是"非遗传承"的重要形式。有计划有目的的教育,才能对于被视为文化遗产的文化样式,获得从知识、技能、环境等各方面的全面认知和理解,才有可能进一步去对其进行研究和继承,最终能有效继承和发扬其知识体系,只有这样才能真正保持这种文化遗产的创造力,

梅庵琴派研究

使之生生不息,代代相传。而不能凭空谈创新,走进破坏性开发的误区。学校"非遗"教育是一种有深度、有广度的现代新型文化传承和传播。在规模上纳入学校课程或独设专业,利用现代化教育手段,依托学者和科研优势对传承项目和传承人、传承技艺等进行全方位的研究,形成学科优势,对"非遗"文化进行全面保护和继承。这种通过学校教育展开的全方位的传承活动,能最大限度地获得青年人对"非遗"文化的认同感,并积极促进民族文化的多样性和创造力。这也是"非遗"保护的初衷和目的。这其实也是传承主体的问题。如果青年学生能成为"非遗"学习的主体,传承与发展的关系则会顺理成章。

2. 优化镇江高校"非遗"教育

2017年镇江高等专科学校设置非遗(古琴)工作室,并进行"联合国非遗项目梅庵派古琴保护与传承"科研团队建设。团队由江苏省青蓝工程中青年学术带头人、江苏省333三层次人才、镇江市169五期中青年学术带头人、镇江市三国演义学会副会长、镇江市历史文化名城研究会学术委员会委员、镇江市高等专科学校人文与旅游学院院长张永刚博士领导。团队以镇江梅庵派古琴为研究基础,主要着力古琴文化传承的文本研究和古琴文化传承推广研究。这也是镇江高校第一个研究梅庵派古琴保护与传承的科研团队。团队预期2018年完成《镇江非物质文化

鹍声濯清怀,弦调宫商羽

遗产代表性传承人培养现状及策略研究》和《镇江梅庵琴派保护现状与传承发展研究》两个课题。作为地方高职院校，一边推广古琴文化，一边传习古琴艺术，可以更好地营造学校的文化氛围。通过"非遗"教育更好地保护地方非物质文化遗产。

近年来，江苏大学语言文化中心汉语国际推广部也非常重视古琴文化的推广，为江苏省教育厅国际汉语教师培训专门开设古琴讲座；对于对外汉语专业研究生"中华文化及才艺展示"拓展课程，继书法、太极拳，今年又开设了古琴课。

截至2017年12月，镇江国家级非物质文化遗产项目代表性传承人7人：古琴艺术（梅庵琴派）国家级传承人刘善教，扬剧金派国家级传承人筱荣贵、姚恭林，灯彩（秦淮灯彩）国家级传承人陈柏华，酿造酒传统酿造技艺（封缸酒传统酿造技艺）国家级传承人许朝中，道教音乐（茅山道教音乐）国家级传承人何春生，镇江恒顺香醋酿制技艺国家级传承人乔贵清。截至2016年1月1日，省级非物质文化遗产项目代表性传承人16人，市级非物质文化遗产项目代表性传承人66人。

具有地方特色的非遗文化，急需大学生参与和学习。大学生传承非遗、从事非遗保护工作对增进民族传统文化的认知度和自豪感具有积极意义。同时，有些非遗传承和保护项目可以承担起培养社会所需人才、促进就业的作用。镇江高校应该以

饱满的人文情怀,积极推广校园非遗文化。

首先,重视非遗传承人保护研究,大学生非遗教育和普及研究。传承人是非物质文化遗产的灵魂。通过他们继承下来的民族文化基因是无价之宝。对具有深厚历史文化底蕴和丰富精神内涵的非遗项目的传承人要做好研究保护工作,形成文字资料、文字著述和教材蓝本;主动为传承人搭建非遗教育平台,让"非遗"进校园。一方面,他们得以尽传承义务和责任,使宝贵的文化财富传习承继;另一方面,通过高校学校资源,加强教育方法和传承途径的探索。

其次,完善非遗教育基地建设,加强校企合作。截至2016年1月1日,镇江市共有国家级和省、市级非物质文化遗产85项,保护责任单位60多家。镇江梦溪琴社是比较有影响的古琴艺术保护责任单位,近期将积极推进具有地域特色的非遗文化课程基地建设。其他传承保护单位,如镇江民间文化艺术馆(白蛇传传说)、丹阳市正则画院(乱针绣)、镇江市工艺美术研究所(玻璃雕绘画)等,利用镇江的非遗资源,加大校企合作力度,打造镇江"非遗"教育品牌,把文化资源优势转化为经济优势,彰显非遗的文化价值和产业价值。同时,将要进一步引进或培训非遗师资,加强非遗学科项目研究和知识体系建构,进行教育方法研究和传承途径研究。

鹍声濯清怀,弦调宫商羽

以梅庵派古琴保护与传承为突破口,努力推广非遗文化,培养非遗传承人才,逐步将非遗课程列入人才培养计划,探索人文素质教育的新路径,使学校的人才培养和校园文化形成品牌特色。

作为非遗文化的古琴不仅仅是乐器,它蕴含了我们的祖先对自然、社会和人类自身的认识并寄托了美好的人文情怀。孔子曰:"兴于诗,立于礼,成于乐。"缘琴而修,端正行为、品格,启迪灵性。《礼记·乐记》:"乐者,德之华也。"七弦既调,愉悦情志,启迪生命,让城市更美好。

参考文献

[1] 刘伟辉.非物质文化遗产的素质教育功能初探[J].教学与管理,2008(2):100-101.

[2] 张仲谋.非物质文化遗产传承研究[M].北京:文化艺术出版社,2010.

[3] 王文章.非物质文化遗产概论[M].北京:文化艺术出版社,2006.

[4] 李洁,刘之育.镇江六朝时期琴文化源流谈略[J].镇江高专学报,2011,24(4):1-4.

[5] 刘善教.梅庵派古琴家刘景韶[J].南京艺术学院学报(音乐与表演版),1992(1):55-56.

[6] 周明磊.从非遗保护论梅庵派古琴艺术传承[J].艺术百家,2012(S2):378-379.

琴道薪传　师恩深长

——纪念著名古琴家徐立孙恩师 120 周年诞辰

南通古琴研究会会长(国家级非物质文化遗产古琴艺术"梅庵琴派"代表性传承人)

王永昌

徐立孙恩师生于 1897 年,到今年是 120 周年。其漫漫人生和丰硕成就,自非一文可尽。本文仅从我 1961 年拜师,到 1969 年恩师仙去这九年中的习艺交集,乃至今天,恩师对我这一古琴关门弟子衣钵传人,以及我以下的恩师再传弟子群体之福佑荫庇等方面,撰文以表对先师的缅怀和纪念。

先从拜师说起。我从小向父亲学习笛箫、二胡、三弦和琵琶等民乐。并在古诗文、书画金石、气功武术、医卜星象和佛理丹道等层面耳濡目染,尽得其要。父亲认为应当由明师教我,即于 1961 年携我登门拜师于著名琴家徐立孙门下。先父毕生从事教育工作,20 世纪 20 年代,即与南通教育界名流吴浦云、王个簃、

琴道薪传　师恩深长

徐立孙等相知相重，互有往来。所以拜师时，徐师立即答允。是日，恩师知我幼承庭训，家学颇丰，脸上温煦而悦，并拿出他的红木琵琶叫我弹奏。我弹了刘天华的《飞花点翠》，师略点头，也不评说，随即自己也弹了同名之曲。深感师之所弹，曲古味浓，尤令吾喜！随后，恩师对我说，我会琵琶，就先学琵琶，再学古琴。自此以后的九年中，除了"文革"中老师被迫害的那段时间，每周两个半天或夜晚的学习从不间断。这是恩师在百忙之余，对我倾囊相授的时间保证和表征。

琵琶工尺谱极难，因为实际演奏中加了很多谱上没有的音，其指法、把位、弦序、节奏和韵味都与"骨头谱"不同，全靠记忆揣摩。我虽有民乐的童子功，仍感吃力。于是冬天以雪擦手，夏天穿靴防蚊苦练，不两年竟成。恩师开心地说，他的琵琶一百分，我则九十五分。并写推荐信给我去向他的挚友琵琶大王上海孙裕德拜师，使我得到两个传统琵琶流派的传承。但当我古琴学成后，老师却没有推荐我向任何琴家继续学习，仅勉励我将梅庵琴派学精光大。这也是我日后虽有很多机会，却未向查阜西、吴景略、张子谦等大家拜师的原因。

1963年秋开始学琴，我有祖传古琴一张，师云，此琴需修。即为我修琴，并写信叫我去遂生堂中药房，向徐鸿福主任借最细孔的药筛，用来筛油漆填料鹿角霜。修琴费时费力，近两月才完

成。每次修琴,老师都教我方法和原理。我的琴岳山偏低,恩师亲手削制竹片,其高级知识分子白皙的手比竹匠还灵巧。劈劈削削,胶上鱼胶绑好,干后再修其他地方。至今五十多年来,这一竹片还在我的琴上,以优美的琴声时时映现出恩师的音容笑貌。

琵琶学成后,我的音乐功底大增,所以学琴神速。不一年,即学完《梅庵琴谱》十四曲和老师的三首创作琴曲。但老师不再继续教新的琴曲,而是重来一遍。我开始不理解,学习后却大为惊喜,这是恩师的精教、深教。除了熟练深化外,还有不少谱外和法外之传,使我进入一个更高的崭新境界。恩师教我之时,是他艺术水平最高峰的成熟阶段,比他自己多年以前的录音好了许多。这也是我作为"关门弟子",可以尽可能多得益于恩师的原因。

习古琴后,师爱更深,凡有临时调课,即专门写信给我调整时间(图1)。后不久,师又为我写了《初学须知》等很多内容(图2)。

恩师对我的培养和殷切希望,在言谈中屡屡可见。老师曾对我说:"郑凤荣是女子跳高世界冠军,谁再多跳一厘米,就是新冠军。但这一厘米特难,古琴琵琶可类比,希你努力。""永昌,你可知道,学生在找老师,老师也在找学生。""古琴和琵琶的学习,可用两个等高而斜边长短相差很多的直角三角形比拟,古琴为

琴道薪传　师恩深长

图 1

▲徐立孙为王永昌写的"初学须知"(局部)。

图 2

长斜边,到达顶点走完斜边的习琴之路很长,但坡度小,不太费劲;琵琶为短斜边,到达顶点路虽短,但坡度大,很费劲。"除此之外还有许多,我都受教铭记。

在数年的习琴岁月中,南通城各位师兄以及徐氏家族也都逐渐了解了我是立孙老师所得意的古琴关门弟子。1965年底,立孙老师69虚岁,古琴弟子一齐出资为老师祝寿。聚餐于十字街木结构建筑二楼的"中华园"饭店,留有合影(图3)。

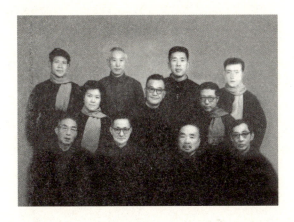

图3　前排左起:卢芥兰、陈心园、徐立孙、刘松樵(刘赤城父);中排左起:邵磐世(邵大苏侄女)、刘本初(刘赤城堂兄)、邹泰;后排左起:王永昌、王旭初、徐霖、汪锡恒。

在随师习艺的九年中,恩师对我又有三次重要的嘱咐。

首次为赠谱之嘱。1966年初,恩师将蓝本《梅庵琴谱》

琴道薪传　师恩深长

(图4)和亲笔书写"存根"二字的存根本《春光曲》谱(图5)赠我时说:"你是我的古琴关门弟子,以前我也想关门,但都没有关上,这次门是关定了,把我所剩的琴谱连'蓝本'和'存根本'都给你,我自己也不留,'全面继承、整理提高'是我的座右铭,也送给你,你要重点提高,把梅庵古琴和瀛洲琵琶传承发展!""蓝本"为1931年首版琴谱,上面有许多恩师用红毛笔做的勘误,到1959年刊印第二版琴谱时,"红笔"已变为印刷黑字。"蓝本"和"存根本"之珍贵,似衣钵信物的象征,不言而喻。此外,恩师还赠我许多珍贵书谱,且自己不留备份。

图4

第二次嘱咐在赠谱后不久。恩师亲临我家,嘱我教他长孙徐健学古琴,次孙徐刚学琵琶。但因为"文革",直至1974年才

图 5

教，前后约三年。彼时，吾母购猪油烧饼饷师，师爱肥肉，食之悦。此事后不久，恩师又介绍他医学院的学生庞、谢等人由我教，老师自己已关门不教。

最后为恩师弥留之嘱，真是天崩地裂，我心如刀绞。恩师脑出血住院，我急忙探望。大约上午九点钟，只有师母一人在陪，老师众多子女中，仅三子徐霖居住在南通，时年四旬，值夜陪师。我唤师，师不能言，而神志尚清，嘴角动而无声，面涨红，举手索纸笔状。师母知其意而予之，恩师用纸笔画出双箭头符号，我心灼泪烫，知恩师嘱我将梅庵派古琴、瀛洲古调派琵琶双双传承发展下去。这个种子早在恩师平日所言及前两次嘱咐之时埋下。

琴道薪传　师恩深长

首嘱为开宗明义；二嘱托我传其后裔，今日我亦铭记，仍愿以恩师传我之艺及我多年积累反哺师裔；三嘱乃生离死别、天地神明之嘱，一看双箭头，我立即灵犀点通，感知其意。恩师弥留之嘱刻骨铭心，重如山岳，这种生死之托的感觉是任何人都无法歪曲抹杀的！

如果说恩师前两次嘱咐仍不一定使我在日后漫漫岁月中能够坚守，而不为清贫和利诱丢开师传所学的话，那么弥留之嘱则给我加上了双保险。这也是20世纪90年代中期，我能够拒绝外地某单位提供的高职、高薪、赠房等丰厚待遇之聘，而安贫乐道于师传之艺的原因。

然则，弥留之嘱的境遇和感觉，总有人会懂的，一位局级领导、资深记者写文章，极其敬业地采访我11次之多，当我告之其"双箭头"的事情时，他就立即产生了共鸣，写进了他的文章，以一个版面刊于1995年5月8日南通《江海晚报》上。我也写了两万余言的论文《论梅庵琴派》，并刊于1998年北京《七弦琴音乐艺术》第4期。

这寥寥几笔的"双箭头"，毕竟是人间的渊岳纯净至性，是中华民族"天地君亲师"优秀精神的延脉。这与恩师心心相印的感觉总是自己的，别人不懂，我本不欲写出。但不写行吗？不写，则上对不起天地恩师，下对不起后人。亵渎行吗？则应受天诛！

看到"双箭头"时，我泪蕴目中；恩师逝世追悼会时，我泪蕴目中；今天写出时，泪已涸而化力，愤成战胜一切而多做贡献之正气和能量！

恩师去世后两周，其子徐霖将其父珍藏的全家唯一之明代《神奇秘谱》一套三卷赠给我，每卷都有老师的印章。徐霖在谱上写着："先严久患高血压症，不幸于一九六九年十二月十日以脑出血病逝。仅以此谱敬赠永昌师弟，以资留念。徐霖泣识。1969.12.24。"（图6）

图 6

师与我衣钵相传，师之子徐霖彼时仍有其父赠我许多珍贵书谱衣钵信物之遗风，其情至真至净，意蕴显然，不言而喻。然

琴道薪传　师恩深长

而时与日驰,白云苍狗,世事苍茫,我今天也不禁感慨系之!

在九年的学习中,恩师对我的关爱俯拾皆是。

一次我腰痛久久不好,请老师治疗,他就从房里拿出一个比手指小的瓷瓶,将我腰上的狗皮膏药取下温热,把瓷瓶里的东西倒在膏药上并为我贴好,一股奇香久久不散。老师说:"我行医一生,只剩这么一点点麝香,全部给你吧。"后来不几天,我的腰就好了。老师不留作自己和家人备用,将极品野生麝香给我,其爱至深,无以言表。

一次我颈部神经痛,久治无效,老师为我针灸,一次而愈,至今未发。

一次学琴后,老师拿出水果削好,叫我猜是什么。我看不出,他就叫我吃了。我仍猜不出,只说有苹果和梨的味道。老师哈哈大笑,连说:"妙啊!妙啊!这就是梨苹果,是杂交品。"这沁入心脾的甘香,至今还在我心上。那年代极苦,市场上梨和苹果的影子也没有,更别说新品种梨苹果了,至今我也只吃过这一次。老师子孙辈很多,却以自己高级知识分子有限的特供品给我吃,其爱岂非如亲子乎!

同样还有某次,师与我对弹琴曲,深夜方别。两个琴痴终于歇了,老师从橱中拿出特供品长白山红葡萄酒,倒了两杯说:"各人一杯。"红酒芳馨甘醇,融着厚厚师爱,余韵至今。

那年代太苦,饿殍亦众。一次我患头晕症,老师为我诊脉开方,多为补药,写着"王永昌同学"的处方犹在。

又一次,老师拿出装帧考究的蝴蝶标本给我看,五彩缤纷,栩栩如生,不下千余只。我儿时爬树采桑叶,下河摸鱼虾,荒野捉蟋蟀,所见蝴蝶太多太多,但与老师的蝴蝶标本相比,真是孤陋寡闻。此事首布,恰补恩师主专业生物学之缺失。系其音乐、医学外又一学科高境。

恩师对我衣钵相传,精心栽培,更表现在他把我广向琴界名家的推介上。

成稿于1965年12月10日的横写琴谱《公社之春》和《春光曲》,是恩师叫我将他创作的这两曲由原来的竖写谱改写的,并亲自指导我在谱尾写了"后记"。由他寄给古琴大师查阜西,以应中央音乐学院古琴现代曲之需。

恩师又分别写信给他的师弟南京艺术学院教授程午嘉、其弟子上海音乐学院古琴老师刘景韶、南京琴家张正吟等。其中程师叔曾经写信给我,推荐我去武汉、南宁、贵阳等院任教。刘景韶师兄介绍我与龚一、林友仁、李禹贤、成公亮等人识交。我经常去居住在南京三条巷六合里九号的琴家张正吟先生家,与张正吟、邓文权、梅曰强、刘正春举行琴界知名的"三六九"雅集。琴家马杰时年尚小,也常来听琴。我曾在张居连住十日之久,供

琴道薪传　师恩深长

食宿,还连同吾友现南通古琴研究会之潘君,至今感念。

我是立孙恩师古琴关门弟子的身份,就这样因为恩师的推荐,与琴界名家的认可,于20世纪60年代中后期传于琴界。

著名琴家龚一于1990年8月推荐我去外地演出,在其《推荐书》上写着:"古琴家王永昌先生系梅庵琴派代表琴家之一,是著名琴家徐立孙先生的得意弟子,得梅庵琴曲之真传。"(图7)

著名琴家梅曰强,在1990年7月14日给李雪朋的信上写着:"今有南通梅庵琴派正宗传人古琴家王永昌同志将去成都参加会议……永昌同志造诣很深,望能请他对春微、秋悦所弹平沙给予斧正……望再拜师求一二操,勿失良机。"(图8)

立孙恩师此等生前身后惠吾之例甚多。1980年,我鼎力与相关同仁恢复因"文革"而停止的梅庵琴社,于1983年出版了由社长陈心园师兄书写谱名的《梅庵琴曲谱》,谱中刊有他代表琴社撰写的《梅庵琴社情况简介》一文,由副社长徐霖负责请人刻蜡纸,油印付梓。文中写着:"王永昌同志为副社长……为立孙先生最末之弟子,并曾经兼学琵琶。"此谱在我和徐霖赴北京参加全国第二次古琴打谱会时,由徐霖亲手将此谱发予代表和领导。我是立孙老师关门弟子的身份,在打谱会上又一次传于全国(图9)。

图 7

琴道薪传　师恩深长

南京第二机床厂技协信笺

雪明同志：

今有南通梅庵派正宗传人古琴家王永昌同志将去成都参加会议，望能协助约去成都附近一叙并能接待食住。为盼。永昌同志造诣很深，此能请他对春游、秋怨等课本均给予奉正，此时向王能望直接拜师求一二操，勿失良机。

也好。

敬礼

梅曰强

1990.7.14

地址：南京水西门菱角市66号 电话：27183—27189转技协办 电报：1653

图8

梅庵琴派研究

图 9

直至 1990 年 2 月 11 日和 1991 年 7 月 30 日，陈心园师兄给我写的两封信上，称呼我"王永昌师弟如握""王永昌师弟大鉴"，并写着："梅庵琴派的发扬光大非你莫属。"（图 10）

这一"非你莫属"是有分量的，乃因在立孙老师长达九年的倾囊相授中，我尽得师传，其中有梅庵派古琴、瀛洲古调派琵琶、律吕等国乐理论、西乐（徐师之师为李叔同）、修琴、斫琴等"六艺"及中西四种记谱法，为其弟子中之仅有。而今我经政府评审，于 2012 年成为人类非物质文化遗产古琴艺术（梅庵琴派）国

207

琴道薪传　师恩深长

图 10

家级代表性传承人,弟子数百,传艺于全国 15 个省(自治区、直辖市),其中有省级传承人 1 人、市级传承人 4 人,为琴界所仅有,再传弟子则更众。

以上这一切的一切,并非我有什么过人之处,除了自己五十余年暮鼓晨钟、青灯古佛式的潜心研习外,都是立孙恩师的精心教导、倾囊相授、衣钵传承和临终重托所成就!都是立孙恩师的福护荫庇!

琴道薪传,师恩深长,永铭五中。因而在清明、中元等节,吾祭父母之时,也同祭恩师徐立孙和师母王益吾。

天地君亲师,是中华民族数千年的优秀传承,庄严圣肃,不容亵渎,不容或忘。谨以此文敬表对先师之深切缅怀!敬冀弘扬社会正气和正能量,敬为中华民族的伟大复兴稍尽绵薄!

琴道薪传　师恩深长

徐立孙先生的艺术风格

南通梅庵琴社社长（古琴艺术"梅庵琴派"省级代表性传承人）

徐　毅

关于我祖父徐立孙的艺术风格如何评述，作为他的后裔，我考虑再三，如由我来单独对他做评述，涉及情感等诸因素，难免可能会有不妥之虑。因此，我则先借用几个层面的评述来综合归纳：

一是引用1956年第一届音乐周期间几位著名音乐家对我祖父的艺术风格之评论：

音乐周尚在进行之中，第10期会刊发表音乐家夏牧的评介文章《古琴演奏家徐立孙》，称他"演奏的特点是优美动听、紧凑而泼辣，虽是古曲，但演奏的手法有其创造性，所以在这次演出中，获得观众的一致好评"。

著名音乐家、作曲家舒模在第一届音乐周上听了我祖父独奏《捣衣》后,于1956年9月15日第17期《文艺报》发表评论说:"旋律优美动听,节奏清晰鲜明,演奏者以富有创造性的刚健泼辣的演奏手法,生动地表现了慷慨激昂的情绪。同时曲调本身很近似西北一带的民歌,因此使人很易理解而感亲切。尤其难得的是演奏者已六十岁高龄,演奏时情绪饱满,精神贯注,对曲情有深刻体会,强烈地感染了听众。"

二是本人特意邀请了两位梅庵同仁对我祖父的艺术风格做评述:一位是北美梅庵琴社的社长于水山先生(美国波士顿大学建筑系教授),一位是南通梅庵琴社的副社长袁华先生(媒体职业人)。他们都是梅庵派艺术传承的后辈中的佼佼者。下面我将他们撰写的评述与各位共享。

于水山先生评述:

从音乐风格上说,徐立孙先生在20世纪初独树一帜地发展了古琴刚劲活泼的一面。古琴延续到清末民初,由于文人趣味的深入人心,而在"清微淡远"一脉有了长足的发展,产生了很多务必细致、宏大的伟作,而诸如《广陵散》这样跌宕雄浑的作品则式微隐迹。在上世纪50年代的《广陵散》诸打谱中,徐先生的版本最为刚劲,节奏密集,很多在别的版本中自成一句的一组指法,在徐先生那里只是一个词组,从而创造出一种别样的跌宕起

徐立孙先生的艺术风格

伏。徐先生备受推崇的《捣衣》和《风雷引》也以刚劲见长：前者活泼中不失稳健，后者于迅疾中见沈郁。即便如《长门怨》和《平沙落雁》这样的曲子，在徐先生弹来也别开生面：前者哀而不伤，后者在梅庵派标签性的雁鸣中更多出几分浪漫与欢悦的色彩。而经徐先生传下的王燕卿所授的《搔首问天》，则将与《秋塞吟》基本相同的指法文本，以密集的节奏处理在不同的韵上重新演绎，加以大量的吟猱绰注，从而于迅疾中创造出潺湲悱恻。在诸多《幽兰》打谱中，我最喜欢徐先生的版本，因为在我看来，徐先生的版本节奏最为规则，为这一本已漫漶散淡的曲调增加了韵律。此曲徐先生的节奏虽然是诸家打谱中较快的，但仍然属于极慢板的每分钟六十拍，其他每分钟四十拍的《幽兰》版本，其舒缓散逸就更可想而知了。

袁华先生评述：

技法娴熟得心应手，按弹坚实出音刚健，腕力灵动行音婉转。节奏紧凑绵密，注重一气呵成，音韵生动活泼、酣畅如歌。气息开合有度，讲究起承转合，下指轻重缓急随琴曲意境变化，意韵古雅。整体演奏风格独具神韵，率真、浪漫的气息随琴音自然流淌而出。

除上述各位大家及同仁精辟评述外，我对祖父的评述为：其演奏音、节、气高度统一，音切而实，节明而变，气畅而通，一气呵

成。快则风樯阵马,沉着痛快,直抒胸臆,富于变化;缓则气机内敛,进退款款,偶出意表,而无不在情理。不事精巧而纤毫尽在,不假安排而法度谨严。可谓形神兼备,意满韵足。

另从祖父在他《论琴派》和《论音节》两篇论著中的一些论点来看。如他在《论琴派》中阐述道:"琴派良多,综其大要,以南北为著,取音北派多圆,南派多方,操缦者皆知之也。""求圆者音雄健,求方者音淡远。……北派以味胜,南派以韵胜,良有以也。求圆而过必油滑,求方而过必艰涩,和则两美,极则皆病。""功夫日进,指与心应,益以涵养有素,多读古籍,心胸洒然,出音自不同凡响,以达于古淡疏脱之域,亦各派所同也。殊途同归,何有于派哉!"再如《论音节》,在论述音节变化的列表中阐述主要大意:轻而快,发而中节则快乐,过中则浮躁;重而快,发而中节则兴奋,过中则粗暴;轻而慢,发而中节则和缓,过中则怠惰;重而慢,发而中节则庄重,过中则沉寂。这些透彻的论述,足以说明其能形成独树一帜的艺术风格之必然。

徐立孙先生的艺术风格

从刘景韶先生的《樵歌》略谈梅庵派古琴艺术的发展

镇江梦溪琴社副社长(古琴艺术"梅庵琴派"省级代表性传承人)
刘云扬
镇江梦溪古琴艺术发展有限公司教师
姚茜云
美国南加州琴社社长
陈青呈

刘景韶先生是继王燕卿、徐立孙两位先生后又一颇有影响的梅庵派琴家。1956年刘景韶先生受聘于上海音乐学院,成为该院首任古琴专职教师,在20年的古琴教学过程中,培养了龚一、林友仁、成公亮、刘赤城、李禹贤、孙克仁等一批成就显著的高素质古琴学生,并于1986年创立了镇江梦溪琴社。

刘景韶先生在南通师范上学期间,师从梅庵琴派创始人王

燕卿先生的高足弟子徐立孙先生学习古琴,尽得《梅庵琴谱》所刊十四曲。在南京中央大学求学期间,又与王燕卿先生的嫡传弟子孙宗彭、程午嘉先生参习指法、切磋琴艺,从而全面掌握和继承了梅庵派古琴艺术。其后在江苏省教育厅任职时期,得缘结识了广陵派琴家孙绍陶及其弟子刘少椿,深入了解了广陵派古琴艺术。刘景韶先生是把广陵派古琴艺术融入梅庵派古琴艺术的第一人,正如著名琴家吴钊先生所说,"刘氏……从徐立孙习梅庵琴艺,得其真传……又与隔江扬州广陵派大师孙绍陶及其高足刘少椿时相过从,得探广陵琴艺之堂奥。传为广陵经典的《樵歌》,就在此时成为刘氏善弹之琴曲。由于刘氏能将两派琴艺兼收并蓄、融会贯通,因而使其迈入一个新境界,既有浓重的书卷气,又能飘逸空灵,在质朴刚劲中流露出委婉秀丽,从而使梅庵琴艺在原有基础上得以提升,使他成为一位颇有影响力的琴家"①。

一、关于刘景韶先生的《樵歌》

在1956年的全国古琴调查活动中,刘景韶先生参加了录音,所弹奏的琴曲《长门怨》《平沙落雁》《樵歌》《搔首问天》被中

① 刘善教:《纪念父亲》,载《国风雅乐——镇江市梅庵派古琴艺术馆开馆暨刘景韶先生诞辰110周年纪念文集》,2013年,第20、21页。

从刘景韶先生的《樵歌》略谈梅庵派古琴艺术的发展

国艺术研究院音乐研究所收录存档,2008年出版发行的《刘景韶古琴曲集》收录了此《樵歌》琴曲。我们认为这首《樵歌》是刘景韶先生对梅庵派古琴艺术的一个新的补充和发展。分析和研究这首《樵歌》对探索梅庵琴派的古琴艺术演变和发展有着十分重要的启示意义。

《樵歌》又名《归樵》,为南宋末年著名琴师毛敏仲所作,始见于明代《神奇秘谱》,此后的数十种琴谱有收录,其中广陵琴派的《枯木禅琴谱》《蕉庵琴谱》《五知斋琴谱》也收录了此曲。《樵歌》具有极高的古琴艺术水平,在古琴史上有着重要地位,它也是广陵琴派的经典大曲,由于它曲调奇特,被称为广陵绝调。《神奇秘谱》原载共十一段,题解为:"此曲因元兵入临安,敏仲以时不合,隐跻岩壑不仕,故作歌以招同志归隐,自以为遁世无闷。"并配有小标题,其原文段意为:①遁世无闷;②傲睨物表;③远栖云峤;④斧斤入林;⑤乐道以书;⑥振衣仞岗;⑦长啸谷答;⑧咏郑公风;⑨豁然长啸;⑩寿倚松龄;⑪醉舞下山。《枯木禅琴谱》题解为:"宋毛敏仲作,有苍松古柏之韵,娴雅和静之声,诚养心之曲也。"

我们在刘景韶先生遗留下来的文献资料中找到了他当年曾经使用过的《樵歌》手抄件,经比较可以确认是广陵琴派的《枯木禅琴谱》的《樵歌》。通过对刘景韶先生的《樵歌》录音和上述手

抄件的比较和分析，我们可以得出结论：刘景韶先生的《樵歌》是依据广陵琴派的《枯木禅琴谱》，经自己精细打谱后，以梅庵派的弹奏技法演绎出来的。

二、刘景韶先生《樵歌》古琴艺术风格特点和演奏技法初探

梅庵琴派创始人王燕卿先生以跨越传统的革新精神，开创性地把民乐、西乐的音乐美学融入传统的古琴艺术，他强调琴乐的节奏感、流畅性、旋律美，使琴乐绮丽缠绵并富有感染力，注重古琴音乐的音乐效果，并说"古人好为新声，今人泥于古调，虽传讹而不察"。梅庵派的这种琴学理念和思想显然更符合古琴历史的发展，也更符合人们的追求。这样的理念和思想必然会赋予古老的古琴艺术无穷的生命力，焕发古琴艺术时代的活力。这种琴学创新理念和思想，在刘景韶先生的《樵歌》一曲中得到了较为充分的体现。

刘景韶先生的《樵歌》共十三段加收音，录音时长 8 分 20 秒（扣除报幕用时）。聆听全曲，我们能明显地感受到他不是以《枯木禅琴谱》题解意境演绎的，而是更多地参考了《神奇秘谱》题解。我们从以下三个方面对刘景韶先生《樵歌》古琴艺术风格特点和演奏技法做初步的分析和探讨：

1. 节奏感

在全曲的音乐节奏处理方面，琴曲开始的前三段速度平稳

缓慢，显得从容自如，弹奏坚实有力、取音极佳。从第四段的开始速度明显加快，虽然弹奏快速，琴乐丰富多变，但刘景韶先生通过弹奏气息的节奏化处理，借以弹奏的强弱变化、回锋、一指控多弦、轮指等梅庵派特有技法的纯熟使用，使整个琴曲表现出了很好的节奏感。

2. 流畅性

刘景韶先生运用梅庵派大绰大猱、一指控多弦、多处使用小绰代替单音等技法，并对原谱多处做了细微的修改，且根据弹奏技法的需要及音乐审美的理解对音位做了多处的调整。比如，在第四段结尾处和第七段开始处增加了轮指，使得琴乐灵动、富有生气；再比如，把第六段"双吟"的指法改为"分开"，走手音使得琴乐流畅并富有韵味，九处"跪指"的快速、流畅、坚实的弹奏更展现了其精湛的琴艺和深厚的功力；等等。所有这些都使得全曲音和音之间连贯而流畅，节奏鲜明，蕴含情感，使琴曲表现得绮丽缠绵、流畅如歌，旋律奇特而优美。

3. 感染力

刘景韶先生有着中国传统文人的丰富情感。这种丰富情感结合琴曲的意境贯穿全曲，通过轻重缓急的弹奏表现在琴曲中，使琴曲表现得生动感人，具有极强的感染力。

综上所述，刘景韶先生的《樵歌》并不是完全按照《枯木禅琴

谱》的手抄件演绎的,而是做了精细的打谱并根据琴曲的表现和弹奏的需要进行了多处修改和调整。全曲跌宕起伏、引人入胜,音乐层次丰富、富有情感,结构紧凑、一气呵成,展现了新的时代古琴艺术的无穷魅力!

三、刘景韶先生之《樵歌》和广陵派琴家之《樵歌》比较

通过录音比较,我们发现刘景韶先生的《樵歌》和广陵派琴家们的《樵歌》在艺术风格特点上存在着显著的不同且音乐效果差别甚大。

1. 与刘少椿先生的《樵歌》之比较

2007年发行的《刘少椿古琴艺术》收录了刘少椿先生1956年弹奏的《樵歌》,古琴界也流传着刘少椿先生的《樵歌》传谱(许健记谱,并标明《蕉庵琴谱》)。我们发现刘少椿先生的《樵歌》也并不是严格按照《蕉庵琴谱》演奏的,和《蕉庵琴谱》中的《樵歌》原谱相比较,刘少椿先生做了多处的删除和简化(我们以为刘少椿先生的《樵歌》更大的可能是来源于其师孙绍陶先生的直接传授)。

刘少椿先生的《樵歌》演奏录音总时长9分17秒,总体感觉和刘景韶先生的《樵歌》相比演奏速度慢很多,特别是从第四段开始特别明显。比如,第四段,刘景韶先生用时23秒弹奏了74个音,刘少椿先生用时26秒弹奏了62个音;第六段,刘景韶先

从刘景韶先生的《樵歌》略谈梅庵派古琴艺术的发展

生用时33秒弹奏了125个音,刘少椿先生用时42秒弹奏了108个音(为便于统计,我们这里将琴曲各处的"吟"当作一个音)。两者弹奏的总时长相差57秒。在节奏上,刘景韶先生的弹奏虽然前后节奏快慢差异甚大,但总体节奏感很强;而刘少椿先生的弹奏明显节奏较"散",在同一段中的节奏也不确定,比较随性。两者在琴曲节奏上的不同处理也正反映了梅庵派和传统的广陵派古琴艺术风格的不同。在乐曲的流畅性上,刘景韶先生运用梅庵派特有技法使琴曲非常流畅,而刘少椿先生的弹奏音和音之间多有停顿,有人称之为"留白"。在琴音弹奏的强弱变化方面,刘景韶先生的弹奏强弱、轻重变化丰富,而刘少椿先生相对却平均很多。

刘景韶先生和刘少椿先生分别是同一时期梅庵琴派和广陵琴派的重要代表人物,总体感觉刘景韶先生之《樵歌》更符合现代音乐艺术的美学特点,而刘少椿先生的《樵歌》更反映了传统广陵派古琴艺术的特征。

2. 与张之谦先生的《樵歌》之比较

2009年发行的《张子谦操缦艺术》收录了张之谦先生的《樵歌》,此录音是20世纪80年代初期录制的,演奏录音总时长9分13秒。综观此《樵歌》,广陵派风格特征比较明显,但与刘少椿先生的《樵歌》有所不同,特别是琴曲速度较快的部分不时能

感受到有刘景韶先生的《樵歌》的痕迹。在张子谦先生的《操缦琐记》卷七中有记载:(一九五四年)"五月三十日,晚特约琴子(即刘景韶先生)在邓宝森家研究《樵歌》,携来孙师传谱,其中改动颇多,借来抄录一遍,重行学习当可得十之八九也。"①卷八有记载:"七月五日,约琴子往宝森家再研究《樵歌》。午后三时,琴子已早至,历三小时有数段得其纠正,收获不少。"②

四、刘景韶先生之《樵歌》是对梅庵派古琴艺术的补充和发展

1956年的古琴调查,刘景韶先生展现了精湛的琴艺,《樵歌》是他所录的唯一一首外派琴曲。正是以梅庵派古琴艺术的理念思想及技法演绎的这首《樵歌》,为后人提供了一个极好的学习和研究范本。首先,这种方法可以更广泛地运用到其他琴派的曲目中,从而大大丰富梅庵琴派的曲目和内容。其次,这首《樵歌》反映了梅庵派古琴艺术新的发展,即以梅庵派古琴艺术理念、思想及技法为核心,再汲取其他琴派的有效养分,演绎其他琴派琴曲。刘景韶先生以这样的方法演绎广陵派琴曲,与跌宕多变的广陵派风格形成了明显的反差,音乐效果别具一格,从而

① 张子谦:《操缦琐记》卷七,中华书局,2005年,第334页。
② 张子谦:《操缦琐记》卷八,中华书局,2005年,第336页。

从刘景韶先生的《樵歌》略谈梅庵派古琴艺术的发展

丰富了古琴艺术。刘景韶先生的传人、古琴艺术（梅庵琴派）国家级传承人刘善教先生的《山居吟》（收录于《阵雁排空——刘善教古琴曲集》）就是对这种方法新的探索和实践（《山居吟》被称为小《樵歌》）。刘景韶先生的"上音"学生龚一、李禹贤等先生也多有此方面的探索和实践，并取得了很好的艺术效果，如龚一先生的《平沙落雁》、李禹贤先生的《风云际会》等。刘善教先生把梅庵派古琴艺术的风格特点归纳总结为：流畅如歌，绮丽缠绵，风韵明快，清微淡远与鲜活动律交融；在演奏上重视技巧和节奏，强调旋律之美，有极强的感染力。

　　总之，刘景韶先生的《樵歌》体现了他对梅庵派古琴艺术新的探索和实践，丰富和发展了梅庵派古琴艺术，表明了梅庵派古琴艺术进入了一个新的发展阶段。注重古琴音乐的音乐效果，体现时代的精神，满足社会的需要，是古琴艺术发展的必由之路！

韵动梅庵　情重虞山
——两派特色之浅析

镇江梦溪琴社副社长（古琴艺术"梅庵琴派"省级代表性传承人）
刘云扬

　　2016年元旦，感谢唐中六老师的盛情邀请，随父母一起参加了在成都举办的"2016成都中国古琴艺术荟"。记得在1995年，我们一家三口也参加了在成都举行的古琴艺术国际交流会。那时候我才刚学古琴没多久，懵懵懂懂。时光荏苒，转瞬已20年过去了。回忆起来，学琴已有二十余载，时间不算短，但真正较为完整和系统地思考自己学琴的体会，并将其记录成文字，这还是第一次。

　　传承家学，习琴多年，越来越体会到，作为中国传统文化重

韵动梅庵　情重虞山

要组成部分的古琴,不仅仅是一件乐器,它更多地承载了中华民族从古至今几千年的人文内涵,这才使得古琴艺术能够代表中国的文化,成为世界的非物质文化遗产。

谈到古琴的学习,技巧的学习仅仅是一方面,深入地把握琴曲旋律背后的意境、创作者的创作情感,结合自身的体悟,将之融入自己的弹奏中,从而表达出自身想要的思想情感,才是古今多少琴人孜孜不倦所追求的。古琴音乐可以表达和寄寓最复杂的哲学思想,《墨子悲丝》《庄周梦蝶》都属此类;而《长门怨》《大胡笳》《忆故人》这类曲目则抒发了思念、痛苦、惆怅等人类共通的情感;还有一些则是借景抒情的佳作,比如《平沙落雁》《洞庭秋思》。

作为中国传统乐器的古琴,相对于西方的乐器,同一首曲子、同一个谱本,不同的弹奏者可以根据自己的理解、所学流派的风格,弹出不一样的音乐,给听者不一样的感觉,这才是古琴的魅力所在。这一点我在随虞山派朱晞先生学琴后,体会得更加深刻。

我的爷爷刘景韶、父亲刘善教都是梅庵派琴人,所以我自小学习的也是梅庵派。但父亲一直在给学生的教学中强调,要学习其他流派的经典曲目,借鉴其他流派之长,不断充实梅庵派的理念。梅庵派的创派祖师王燕卿先生正是如此。他遍访全国名师近30年,在诸城派的基础上大胆创新,形成了奔放洒脱的音

梅庵琴派研究

乐风格,雄健之中寓有绮丽缠绵之意。所以在我掌握了梅庵派的演奏技巧、形成了梅庵派的演奏风格后,父亲带我去常熟,拜在虞山派琴家朱晞先生门下,学习了虞山派的代表曲目,体会其流派风格。渐渐地,我进一步感受到了古琴的魅力,受益匪浅,在原有的基础上,又有了新的体悟。

梅庵派起源于山东,虞山派则以常熟为中心,两派在演奏风格上有着明显的不同。父亲和朱晞先生在前人的基础上总结了两派的八字特征,梅庵派:风韵明快,绮丽缠绵;虞山派:清微淡远、博大和平。就我自身的体会而言,一北一南,一刚一柔,一快一慢,一动一静,梅庵派气韵多变,节奏鲜明,速度较快,给人以强烈的听觉冲击;虞山派气韵清雅,节奏舒缓,速度较慢。但这都是相比较而言的体会,不同的琴曲,不同的段落,不同的琴人,演奏风格都会有所不同。下文将从演奏技巧、节奏特点、情感表达三个方面对比两派的差异。

一、弹奏技巧

梅庵派的演奏讲究流畅和节奏的一气呵成,曲速多较为快速,对基本功的要求很高,很多技法也是梅庵派所特有,如左手一指多弦的技巧,只有掌握了才能使得曲音不断;如右手多用轮指和"撮"使音乐的表现力更加强烈。《捣衣》《搔首问天》都是难度很高的曲目。中等曲目好比《平沙落雁》《长门怨》也都有个别

韵动梅庵　情重虞山

难度较大的段落,掌握起来,实非易事。就连像《关山月》这样的短曲,也包含了很多不易掌握的技巧,如左手的一指多弦、快速过弦,右手的大小撮、轮指等,因此成为众多琴家传徒授课经常使用的练习曲。

虞山派的演奏对技巧要求相对稍低,但对于意境的把握则更加不易。虞山派的经典曲目,如《良宵引》《梧叶舞秋风》《洞天春晓》等大多表现自然的宁静与美好,情感深而不露,左手吟猱绰注要求更加细腻,右手的勾挑抹剔更加讲究轻重,可以说是"妙在丝毫之际,意存幽邃之中"。虞山派的演奏初看简单,但弹好实为不易,就如《良宵引》一曲,很多初入门的琴人都会弹奏,但真正能运用左手的走手音,做到对琴弦张力的细微控制,右手勾挑抹剔,做到对音源大小的把握,将整个琴曲的宁静与淡逸的意境表达出来,将一种气度安闲的感觉弹奏出来的琴人,则不多见,曲虽小,意深远。

二、节奏特点

梅庵派的琴曲大多节奏分明,讲究一气呵成;虞山派则更多散板,规律性不是特别明显,曲速也相对缓慢。根据录音的对比,常常同一首曲目,两个流派的琴家弹奏时间会相差不少。考虑到丝弦和钢弦的弹奏速度有明显的区别,下文都是用同一种琴弦的演奏做比较。

同是用丝弦弹奏的《长门怨》一曲,梅庵派的徐立孙先生弹奏时间为 3 分 36 秒,虞山派的吴景略先生弹奏时间为 4 分 14 秒。如果说徐立孙先生的演奏风格一向较快,再比较一下我的祖父刘景韶先生演奏的《搔首问天》,也是丝弦演奏,有两个版本的录音,快的为 5 分 35 秒,慢的是 6 分 19 秒。吴景略先生演奏的《秋塞吟》一曲,时长为 6 分 55 秒。两曲不同名,虽谱本的指法基本一致,但曲意却大相径庭,这里我们仅仅比较演奏时长,都是梅庵派演奏的时间较虞山派短,速度更快。

再来比较钢弦的弹奏,采用对比的录音是我的师父朱晞先生和我的父亲刘善教先生录制的 CD 唱片。由于曲目较多,特列出同曲目和谱本的曲目,以表格的方式做个对比(表 1),类似《平沙落雁》这样演奏版本相差较多的琴曲未将其收录做比较。

表 1 朱晞、刘善教弹奏时长(录音)比较表

曲目	朱晞	刘善教	时间比例
长门怨	7:00	4:45	1.47
秋风词	1:38	1:05	1.51
关山月	2:20	1:40	1.40
良宵引	4:09	2:39	1.57
忆故人	9:35	6:35	1.46
渔樵问答	9:27	7:45	1.22
搔首问天/秋塞吟	9:53	6:23	1.55

通过表格的比较,可以清晰地看到,同一首曲目,虞山派朱晞先生的弹奏时长比梅庵派刘善教先生的弹奏时长多了22%到57%,大部分都超过了40%。钢弦的弹奏相对于丝弦,更能够体现出这种差异,因为钢弦的余音较长,左右吟猱的空间更大,所以往往音乐的时值较长。

两派琴风的曲速不同,但在同一首琴曲中,节奏也都有迟速之分,吟猱也都有缓急之别。不同之处在于,梅庵指法更讲究一气呵成之快,虞山指法更注重情感细腻之慢,其实两者都是不易做到的。快指难弹,需在极短的时间发声多个音,世人比较容易理解;慢指不易,却是不好理解的。我的体会是,缓慢的节奏,听者就会更有足够的时间去欣赏,演奏者就更加需要体现单个音在时间上的变化,左右手在指法上做到这点是不易的。右手音源要控制好轻、重、刚、柔,左手的走手音要充分利用琴弦的张力的变化,不断地去牵引听者的情感,体现出音乐的细腻。同时还要掌握音与音之间的停顿,让余音不绝,好似绘画中的留白,给人以更大的想象空间。

三、情感表达

不同地区的人因习俗和方言的不同,而形成了不同的民间音乐。那种浓郁的地方特色也在古琴曲风上留下了深刻的烙印。

梅庵派源自山东，曲风和节奏吸收山东民歌的音乐元素。梅庵派的演奏通过大幅度的猱、大绰大注来修饰琴曲的旋律，仿佛能在琴曲中听到山东民歌那种质朴的腔调。查阜西先生也曾说："王宾鲁（王燕卿）的演奏，重视技巧，充满着地区性的民间风格，感染力极强。"的确，梅庵派的曲目中，以人物情感表达作为背景的曲目占到绝大多数，并且其所表达的情感大多直接而强烈，这其实也是与梅庵派的弹奏技巧相结合的。左右手的指法多变，使得琴曲气韵生动，节奏鲜明，高潮部分速度渐快，给人以强烈的听觉冲击。最典型的就是《搔首问天》，此曲相传为屈原所作，取《离骚》与《天问》之意，利用各种指法及不同音色迭次呼应，表达了诗人对楚国国事的深切忧念和为理想而献身的精神。我自己每每弹奏后，都会深切地感受到那种孤绝苦闷、彷徨忧郁。一种其实并不寻求解答的询问，一种深刻的自我询问，令人胸臆波涌，刻骨铭心！

虞山派的腹地在江苏常熟，一座江南水乡小城，据说曾经有七条来自虞山东麓石梅涧的溪水，常年自西而东地流淌在山下这片土地上，淙淙的流水就像一张七弦古琴在不停地弹奏着优雅的乐曲。于是，常熟便有了一个颇有诗意的名字——琴川。除了古琴之外，常熟在书法、绘画、篆刻方面也都名家辈出，这样一座人杰地灵的江南水乡造就了古琴史上举足轻重的"虞山

韵动梅庵　情重虞山

派"。常熟话属于吴语太湖片苏沪嘉小片方言,声调清浊、尖团、平翘有别。这些特点也在虞山派的琴曲表达上体现了出来。相对梅庵派琴曲而言,虞山派的琴曲速度较缓,情感表达偏含蓄淡然。琴曲以表达对大自然的赞美居多,通过琴曲来体现人类对于大自然的花草树木、鸟兽虫鱼的细致观察,对自然界美丽景色和美好事物的向往之情。《洞天春晓》《溪山秋月》《良宵引》《静观吟》这些就是此类的典型代表。澄心静坐,益友清谈,焚香煮茶,小酌半盅,浇花种草,听琴玩鹤,泛舟观山,这就是古代文人追求的那种美好生活,虞山派的琴家将此种向往的生活融入到古琴的音乐中,细腻地表达出来,反映了中国文人音乐的审美情趣。

不论是梅庵派的风韵明快、绮丽缠绵,还是虞山派的清微淡远、博大和平,皆各具所长而风格鲜明,但对于艺术美学的追求都是一致的。音乐是疾是徐,是刚是柔,是浓是淡,都有其相应的艺术境界,曲调有生命,才能成为感人的艺术作品,给人以启迪。这就是艺术想象力。成功的演奏可以将人带入奇妙的艺术境界,浮想联翩,意趣无穷,这就是所谓的琴之弦音吧。

最后用梅庵派琴家徐立孙先生的一句话做个总结:"益以涵养有素,多读古笈,心胸洒然,出音自不同凡响,以达于古淡疏脱之域,此亦各派所同也。殊途同归,何有于派哉。"

梅庵派琴曲《捣衣》风格探源

上海音乐学院研究生

丁霓裳

古琴音乐中的《捣衣》一曲,又名《秋杵弄》《秋院捣衣》《秋水美》,是流传很广的一首琴曲,近代还曾移植为筝曲演奏。曲谱最早见于明代琴谱《风宣玄品》(作《捣衣曲》),其后杨抡《太古遗音》等二十几家琴谱都有收载。其中尤以近代王燕卿所传《梅庵琴谱》的《捣衣》,曲意洒脱,节奏明快,极富特色,相比传统琴曲别开生面。那么"梅庵"的这首琴曲,它的来源如何?它有什么特色?它到底表现的是什么?这就是本文所要探讨的问题。

一、捣衣是什么?

捣衣,是古代妇女的日常劳作活动。有两种含义:通常是指古人纺织工艺的一道工序,即把织好的布帛,铺在平滑的砧板

上,用木杵捶击,以求柔软服帖,再裁制衣物,称为"捣衣",也称为"捣练"。再有一种是洗衣时将湿过水的衣服放在石板上,加皂角用棒槌反复击打,去除污垢,洗涤洁净,也称为"捣衣"。

　　由于纺织工艺与原料的变迁,现代人已经不大理解古人为什么要去捣衣了。从现代纺织材料学知识可知:蚕丝及麻的韧皮纤维分别含有20%～25%及30%的胶质,胶质裹束着纤维素,对其起保护作用。但胶质的存在使丝、麻织物质感粗硬,穿着不适,不利于染色和保暖,也不美观。所以布、帛需脱胶处理,而"捣练"就是脱胶的主要工序之一。西汉班婕妤《捣素赋》有"投香杵,扣玫砧,择鸾声,争凤音"[1]的记录;南朝宋谢惠连《捣衣》也展现了"捣练"的全过程:"檐高砧响发,楹长杵声哀。微芳起两袖,轻汗染双题。纨素既已成,君子行未归。裁用笥中刀,缝为万里衣。"[2]

　　以上所述的捣练法在近代民间的纺织活动中已经很少能见到了,但农村在河水溪流边用棒槌捶衣的习俗还时时可见。据我家乡开封的老人们说,龙亭湖边原来摆放着许多修城墙的大砖,就是用作捣衣的砧板的,天气好的时候,湖畔捶衣之声此起

[1] [清]严可均:《全上古三代秦汉三国六朝文》,中华书局,1958年,第186页。
[2] 逯钦立:《先秦汉魏晋南北朝诗》,中华书局,1983年,第1194-1195页。

彼伏,传递很远,成为湖滨一景,真可谓"万户捣衣声"了。

二、传谱、调性与解题

《捣衣》曲的原始作者相传为唐代的潘庭坚。此曲最早见于琴谱《风宣玄品》。

《风宣玄品》本《捣衣》为一段之商调曲。无解题,但有歌词,歌词原文如下:

> 捣衣捣衣复捣衣,捣到更深月落时。
> 臂弱不胜砧杵重,心忙惟恐捣声迟。
> 妾身不是商人妻,商人贸易东复西。
> 妾身不是荡子妇,寂寞空房为谁苦。
> 妾夫为国戍边头,黄金锁甲跨紫骝。
> 从梁一去三十秋,死当庙食生封侯。
> 如此别离犹不恶,年年为君捣衣与君着。①

值得注意的是,其中戍妇的口气并没有思妇的哀怨之情,有的却是"军人家属"的光荣与豪气!正合《梅庵琴谱》对此曲的阐释:"这个曲子主要是讲了,在唐朝的时候,汉族人民总是受到外

① [明]朱厚爝:《风宣玄品》卷四,载中国艺术研究院音乐研究所、北京古琴研究会编:《琴曲集成》第二册,中华书局,1980年影印明刻本,第150页。

梅庵派琴曲《捣衣》风格探源

来的侵略和欺凌。戍卒在长城上站岗,他的妻子在河边捣衣并想念在外征战的亲人。这首曲子不仅有儿女情长,更多的是保家卫国的慷慨激昂。"①

但其后琴谱所传的《捣衣》,调性曲情都发生了很大的变化(表1):

表1 《捣衣》传谱流变表

历代传谱举要	琴谱撰刊年份	宫调	段数	备注
风宣玄品	1539	商调	1段	
真传正宗琴谱	1589	清商调	12段	
乐仙琴谱	1623	姑洗调	连尾声计13段	
古音正宗	1634	姑洗调	连尾声计13段	
徽言秘旨	1647	清商调	12段	
琴苑心传全编	1667	清商调	12段	秋杵弄
五知斋琴谱	1721	清商调	12段	
兰田馆琴谱	1755	姑洗调	12段	
自远堂琴谱	1802	商调宫音	12段	

① 王燕卿著,徐立孙编:《梅庵琴谱》,转引自韩钰泽:《诸城派古琴与梅庵派古琴的比较研究——论王燕卿对古琴艺术的传承》,山东艺术学院硕士论文,2016年,第34页。

(续表)

历代传谱举要	琴谱撰刊年份	宫调	段数	备注
悟雪山房琴谱	1835	太簇均	12 段	
蕉庵琴谱	1868	清商调	12 段	
天闻阁琴谱	1876	姑洗调	12 段	
枯木禅琴谱	1893	清商调	12 段	
琴学初津	1894	南吕均宫音	12 段	秋院捣衣
梅庵琴谱	1931	无射调宫音	12 段	

《风宣玄品》以后的琴谱都为清商调曲。包括姑洗调、太簇均，其实都是清商调的别称。如姑洗为紧二、五、七之清商调；太簇为慢一、三、四、六之清商调；至于《自远堂琴谱》称之为"商调宫音"，《琴学初津》的"南吕均宫音"、《梅庵琴谱》的"无射调宫音"，都只是宫调命名体系的不同。

因为二、五、七弦都升高了一律，宫音又在七弦上，所以此调效果多显得凄婉激越，昂扬高亢。《琴学入门》的《春山听杜鹃》后记描述此调的调性特点说："是曲正韵多收七弦，乃宫音之清者，其高激处，益复凄绝，《秋鸿》《捣衣》皆用是调，弹之可以概之。"① 很

① 张鹤：《琴学入门》，载中国艺术研究院音乐研究所、北京古琴研究会编：《琴曲集成》第二四册，中华书局，2010年，第337页。

梅庵派琴曲《捣衣》风格探源

准确地概括了清商调的调性特点。

杨抡《太古遗音》解题《捣衣》(即《秋水美》):"清商调,紧二五七弦,凡十二段。"并说:"按斯曲,乃唐人潘庭坚所作,伤闺怨也。盖言戍妇处幽独之中,而夫戍边隅,贤劳王事,是以闻虫鸣、观螽跃、觊蕨薇而未见君子,则忧从中来,故古诗有云:'忽见陌头杨柳色,悔教夫婿觅封侯!'盖此意也。而潘君捣衣之曲,又模写情状,志趣高远,怨而不怒,有风人之义焉。始则感秋风而捣衣,对明月而徘徊;既则伤鱼雁之杳然,悲羁旅之寥落;终则飞梦魂于塞北,叙离思之参商;而又恨锁春山,泪溢秋水,一行书、千行泪,只欲衣先于寒,寒后于衣,而功名富贵,赘之楛末。盖惟知笃夫妇之义,而等名利如土埂矣。其中吟韵萧条,冰弦凄惨,有孤鸾寡鹄之态云。"①

以后的《真传正宗琴谱》《枯木禅琴谱》莫不沿袭此说,没有异议,其主旨皆合《王燕卿先生与友人书节录》中称"《捣衣》悲愤而不失其正"②。据诸家琴谱的记载,《捣衣》一曲既然是抒发妇女为远戍边地的亲人捣寒衣时的怀念之情,其捣

① [明]杨抡:《太古遗音》,收入杨抡《真传正宗琴谱》,正集为《太古遗音》,不分卷,载中国艺术研究院音乐研究所、北京古琴研究会编:《琴曲集成》第七册,中华书局,1980年影印明刻本,第129页。

② 刘善教:《王燕卿先生琴论一则》,《音乐研究》1996年第1期。

衣的含义就只能是制作寒衣时的捣练情节,显然不能是在河边井畔捣洗衣服的砧杵之声——征人不可能把穿脏的衣服寄回家中漂洗。

在诸家解题和考证中,特别要推崇戴长庚《律话》中抄录的《捣衣》谱和《捣衣释》,并附"秋风起,碧云飞,胡草萋萋胡马嘶"数段之《捣衣曲原辞》。《捣衣释》称:"《捣衣》相传唐潘庭坚所作,原有词十二段,就词谐音。后人去其词,只弹其腔,名清商调。紧二五七弦,各一徽,乃夹钟为宫也。今将弦位载明,另绘琴谱俾学之者所取用焉。"戴长庚详列清商调定调方法之类,并考证曲词已经"不能与原文勘合"。①

三、梅庵派《捣衣》的特色

自《真传正宗琴谱》以下二十几种琴谱所收载的《捣衣》,都是十二段的清商调曲调,曲谱一脉相承,大致相同。唯独梅庵派的谱本和弹法,明快清婉、淋漓酣畅,极富民间音乐特色,在诸谱中别具一格。

与旧本《捣衣》相比较,旧本乐句较短,停歇较多。这个结构决定了它的速度只能是比较缓慢的;而《梅庵琴谱》本的弹法则

① 戴长庚:《律话》,载中国艺术研究院音乐研究所、北京古琴研究会编:《琴曲集成》第二一册,中华书局,2010年,第485—487页。

梅庵派琴曲《捣衣》风格探源

较少停顿,往往是长的乐句一气呵成。

起首的泛音就精彩异常、清新流畅,开门见山,揭示主题,优美而带有几分诙谐旋律,极富感染力(图1)。

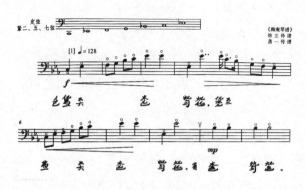

图1 《捣衣》首段谱例

第二段承接起首旋律,在原有骨干音主题的框架下进行发展扩充,进一步丰富了首段内容,奠定并巩固了全曲的风格基调;同时承上启下,为后段乐曲的引出打下了铺垫(图2)。

第三段开始正式进入乐曲的"转"部,衍生出第二个重要的主题。此主题在第三、六、七、八、十一、十二段段首共再现或重复强调了六次,是乐曲的主要主题。第三段段首第一句成为此

238

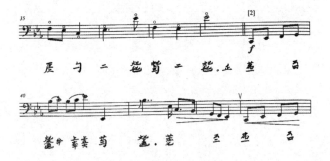

图 2 《捣衣》第二段谱例

主题旋律发展的主要动机,贯穿全曲,多次出现,反复强化,铿锵有力,山东风味浓郁,可以说是全曲的基础之一(图 3)。

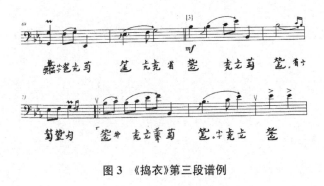

图 3 《捣衣》第三段谱例

第三段尾连续上滑音连成一句,连绵又坚定,似诉说,将乐曲推向第一个小高潮(图 4)。

图 4 《捣衣》第三段尾谱例

第四段进一步变化发展,段尾与第三段尾形成一定的呼应,双弹和泼剌巧妙的结合掷地有声,提起了乐段的精气神,成为乐曲前半部分的第二个小高峰(图5)。

图 5 《捣衣》第四段谱例

第五段在变化中重复第二段的主要旋律,前后呼应。

六、七、八三段使用相同的动机将转部主题展开来,或稍加变化进行变奏,衍生引导出每段后面的旋律发展。第七、八段开始出现四度大绰,并随后在落音——角音处紧接着大猱,此旋律结构组合一共出现了三次,所在音区基本形同。悠长的滑音,连绵的余韵,活泼且厚重,顺滑又浓稠,此起彼伏,相互呼应,意蕴十足,一股浓郁的山东风味呼之欲出。一波未平一波又起,层层推进,使人应接不暇,成为乐曲的一大亮点(图6)。

图6 《捣衣》第六、七、八段谱例

第九、十两段是一、二段在高音区的再现,进一步强化了主部主题,激越高亢,清脆有力,由此开始向乐曲的高潮推进(图7)。

图7 《捣衣》第九、十段谱例

第十一段的开头是第七段在高音区的再现,使用与其相同的动机展开,完美地烘托了转部主题,同时又将旋律进一步发展(图8)。

图8 《捣衣》第十一段谱例

接着,在商音后于徵音上"轮",随后马上在商、徵之间连续两次进行四度的注绰往复,滑音溜健,风味浓郁,既爽朗又醇厚。紧接着在宫—商—宫音上连续进行三次"轮",紧紧相连,环环相扣,层层渲染,步步烘托,将旋律和情感推向全曲的最高峰!流畅的曲调与高妙的指法相互映衬,繁弦铿锵,一气呵成,有如珠落玉盘,山鸣谷应,不禁令人拍案叫绝,为整首乐曲画龙点睛之笔!(图9)

全曲一反传统琴曲清和淡雅之格,而淋漓酣畅,妙趣横生,令人耳目为之一新。

图9 《捣衣》第十一段尾谱例

四、《梅庵琴谱》本《捣衣》到底表现的是什么？

由上所述,可看出"梅庵"本《捣衣》鲜明的风格特点,全是一派欣欣扬扬、欢乐嬉笑的气氛,时而滑音叠起,似窃窃私语,卿卿我我;时而大绰大猱,如欢歌放言,妙语连珠。从它浓重的乡音中丝毫感受不到张萱《捣练图》中贵妇人捣练时雍容华贵的气息;而清新流畅、颇带诙谐的曲调,又完全没有戍妇为征人赶制寒衣,悲惨凄切的孤鸾寡鹄之态。那它到底表现的是什么？

我们知道"梅庵"本《捣衣》系近代诸城派琴家王宾鲁传出,王宾鲁,字燕卿,师承王雩门(字冷泉)。据说王冷泉的琴风绮丽

梅庵派琴曲《捣衣》风格探源

缠绵,以轮指见长,重视琴曲旋律的完整与连贯①。王燕卿是极富创造力的琴家,他继承了王冷泉的琴艺并有大的发展。他1916年在抄本《龙吟观琴谱》序中称:"近三十年既不以他人为可法,又不以诸谱为可凭,殚心瘁虑,追本探源,无不别开生面。"可见他不肯因袭程式的创造精神!我们从他传出的《关山月》《长门怨》《平沙落雁》等曲,无不深刻地感受到他对传统审美的大胆突破和他鲜明生动的民间音乐风格。《梅庵琴谱》的十四首曲目,都曾经过王燕卿的琢磨、润饰和发展,而在近代琴乐中别开生面。《捣衣》一曲更是其中的佼佼者。

徐立孙《再致凌其阵书》表达了梅庵派《捣衣》的独树一帜:"《捣衣》一曲过去多处理为离人思归之消极情绪,燕卿先生则处理为富有爱国热情人民性之曲调。在1956年参加全国音乐周时,弟演奏此曲得到好评。舒模在《文艺报》上评为'旋律优美动听,节奏清晰鲜明,指法刚健泼辣,情绪慷慨激昂'。夏野在大会刊物上亦有同样评语。查阜西认为:'为琴增色不少。'非弟有过人之处,仅能继先师之余绪于不坠耳。""曾听詹澄秋弹捣衣,同出诸城,而节奏似以师所传者为妙。据师说过去琴曲多不点拍,晨风庐之会对弹者颇不乏人,率皆参差不一,在当时能数琴合奏

① 张育瑾:《山东诸城古琴》,《音乐研究》1955年第3期。

而若合符节者仅梅庵而已。"① 王燕卿生活的晚清到民国时代，由于棉花的广泛种植，它已经基本取代了苎麻而成为主要的纺织材料。棉花纤维柔韧轻软，保暖舒适，远非粗硬、需要捣练加工的麻织品可比。随着现代纺织业的引入，传统的纺织方法也发生了很大的改变。其时人们的生活中，已经很少能够见到古代纯手工的捣练法了。倒是北方农村在河畔井边捶洗衣物的习俗十分流行，处处可见。山东快书《武松》里面还有一个老太太到集市上赶场时说"我什么东西都不买，我买个棒槌捶衣裳"，就是说的这种"捣衣"棒。

农村和小城镇中的大姑娘、小媳妇，平时不大有机会凑在一起，到了风和日丽的日子，到溪流、河边洗衣就成了她们谈笑、交流的绝好机会，随着砧声、水声，和着她们的笑语声、相互撩水的惊叫声，平时的拘谨、约束、矜持都抛到了九霄云外，年轻人的活泼天真开朗的天性得到了自然的表露与释放。这才是属于她们自己的美好时光！王燕卿对《捣衣》民俗化的演绎，很自然地就从平日习见的风俗中获得了灵感。

① 徐立孙：《再致凌其阵书》(1963年夏)，录入邵元复《增编梅庵琴谱》下集。今转录于陈钦怡：《王燕卿古琴音乐研究》之附录，上海音乐学院博士论文，2009年，第257-258页。

梅庵派琴曲《捣衣》风格探源

这应该就是《梅庵琴谱》本《捣衣》风格之由来。

结语

琴曲《捣衣》相传为唐潘庭坚所作,自明代琴谱《风宣玄品》以下数十家琴谱莫不收载,曲情皆以表现戍妇为征夫赶制寒衣,哀怨凄楚的情绪。而梅庵派《捣衣》独以其积极欢快之情调、淋漓酣畅之风格、清新淳朴之乡土气息,于诸家琴谱中独树一帜,与传统的表现内容全不相合,而与民间捣洗衣物的风俗极为神似。王燕卿这一大胆的艺术创造,不独为《捣衣》一曲开创了全新的诠释模式,而且对于传统琴乐的演奏风格,也有着大幅度而成功的突破。梅庵派《捣衣》已经成为琴曲中不可多得的一枝奇葩!

刚柔相济　声情并茂

——谈梅庵派琴家刘景韶先生的古琴艺术

扬州市汉风古琴制作技术研究所所长（国家级非物质文化遗产古琴艺术"广陵琴派"代表性传承人）

马维衡

我在学琴之初，就听我的老师讲："在梅庵派古琴艺术继承者中，刘景韶先生可算是最有成就的一位。"很多人认为，刘景韶先生在古琴艺术上，不仅学到了梅庵琴派的精华，而且能根据自己的特色吸取各方面的营养，经过发展和创新，成功形成个人独特的风格。

真正聆听刘先生的琴音，是从去年刘善教老师赠送我一张《刘景韶古琴曲集》碟片开始（图1）。听后，我的感觉是，刘先生弹琴风格平易朴实，不那么锋芒毕露，犹如一幅优美的水彩画，虽色彩不鲜艳，可意境深远，耐人寻味。在听第一遍时，似乎觉

刚柔相济　声情并茂

得一般。但多听细听后,则越听越有味道。我情不自禁地查阅了他的艺术简历,得知他曾于江苏省教育厅任编审、督学之职,后又受聘于上海音乐学院任古琴专职教授。这才知道,他弹得好的原因是既有专

图1 《刘景韶古琴曲集》封面

业音乐理论水平,又具有广博的传统文化修养。后来又从多位知名琴家口中得知,他为人正直谦逊,敏而好学,又喜读诗书,勤习书法,还精于琵琶。从他生平几张照片来看,我们感觉得到他的身上有一种可敬可亲的"儒雅之气"(图2)。因此他的琴声总是张而不弛,急而不躁,缓而不滞,达到了中国艺术的最高审美标准——中和。

图2 刘景韶之照片

下面以几首琴曲为例,谈谈我对刘景韶先生古琴艺术的一点体会。

《关山月》是梅庵琴派代表曲目之一,因配以李白"明月出天山,苍茫云海间。长风几万里,吹度玉门关。汉下白登道,胡窥青海湾。由来征战地,不见有人还。戍客望边色,思归多苦颜。高楼当此夜,叹息未应闲"之诗句而得名。《关山月》琴曲虽小,但技法难度较大。刘先生运用了梅庵派娴熟的轮指技巧,在节奏、声韵、结构等方面弹得灵活、婉转而连贯。音调刚健激昂、高亢挺拔、雄浑开张的气势,烘托出了曲情中古代将士离乡别家、勇赴敌场,行军道路崎岖难行、塞外风雪侵袭的戍边之苦,和深切的怀念家乡之情。整首琴曲听后使人感到琴音古朴苍茫中又气壮凌云。

《秋风词》是唐代大诗人李白所作的一首词。这首词是典型的悲秋之作,秋风、秋月、落月、寒鸦。刘先生弹奏此曲时将声音和气息都控制得很好,并采用收放腾挪等多种技巧,将琴音处理成"藕断丝连"、若断若续、婉转迂回的旋律,烘托出悲凉的氛围,显得凄婉动人,使人禁不住黯然神伤。琴曲细腻深刻的情调和韵味,深刻表现了对恋人剪不断、理还乱,意惹情牵、难以吐露的情感。

《长门怨》也是梅庵琴派代表曲目之一,描写了西汉武帝时,皇后陈阿娇被贬至长门宫,终日以泪洗面,后请司马相如作《长门赋》诉说自己遭受冷落的不幸,希望被武帝听到而回心转意。

刚柔相济　声情并茂

但《长门赋》虽是千古佳文,却终未能挽回武帝的旧情。到了其母窦太主死后,陈氏寥落悲郁异常,不久也魂归黄泉。刘先生在此曲中巧妙变化了梅庵派刚劲清亮的特点,并根据自己的文学修养,体会陈皇后的特殊身份,再现了陈皇后一方面仍然相信汉武帝对她的爱情,另一方面又忧心忡忡,唯恐爱情幻灭的心情。刘先生在弹此曲时没有过多地使用刚劲手法,而是运用了以柔化刚、以刚补柔的手法,如泣如诉地突出陈皇后的"怨"气。这种刚不掩柔、柔不掩刚的手法,在弹奏上既保持了梅庵派的特点,又有分寸地将陈皇后久受冷落后所产生的怨恨、委屈、伤心、悲痛、期盼、失望等复杂的情感交织在一起。而现今,许多琴人弹此曲时是愈弹愈重,愈弹愈激动,将其处理成了市井小妇愤恨之情。刘先生则在曲调上没有着意渲染,曲调平白如话,高低起伏、抑扬婉转结合得很好,弹得很含蓄,可以说是毫无火气,却又包含了那么多丰富的感情,恰如其分地把陈皇后外表非常安静、内心极其激动的意境表现了出来。

陶渊明这个名字,在中国几乎家喻户晓。其代表作《归去来兮辞》,表明了他反省自己的生存状态,放弃仕途,回归田园,找回心性的人生重大决断。"不为五斗米折腰"的陶渊明,怀着纯朴之心,向往普通的自然生活,从"口腹自役"的生命不自由状态中解脱出来,轻松自在地享受人生的欢趣。琴曲《归去来辞》是

刘景韶先生打谱作品之一。刘先生调动了对琴曲的深刻理解，将全曲的琴音由低而高、高而复低、低而复高，一波三折，一唱三叹。曲调快中见稳，急促而不显得忙乱；顿挫有致，节奏鲜明而从容舒展。全曲共三段，第一段准确、妥当地描写了陶渊明归家途中的轻快心情和居家生活的闲暇乐趣；第二段描写亲戚邻里之间质朴自然的交往和田园劳动的快乐；第三段表明了陶渊明对于人生的根本看法和态度。整曲在音韵和旋律上，极具艺术匠心，却又不让人感觉到一点斧凿痕迹。刘先生打谱的这首琴曲柔婉多于刚健，听起来柔中有刚、婉转从容，加上行音舒朗，节奏合度，不枝不蔓，回环往复，情浓意足，充分显现了陶渊明"云无心以出岫，鸟倦飞而知还"的思想感情。

梅庵琴派有着独特的弹奏技法：下指刚劲，出音挺拔，音调高亢雄浑、刚健清新，行音简直古朴。刘景韶先生在继承梅庵琴派特点的基础上，又吸取了广陵派的细腻，加以发展创造，形成了清刚、婉转、丰腴、壮美的个人风格。在古琴艺术中，能在流派的基础上形成个人风格并不太难，但如果要变得好，那就不是件容易的事了。要变得好，其中主要一条就是转益多师，博采众长，多方面地学习借鉴，吸取多方面的营养。继承流派，历来对习琴人的要求是先入后出。入师，就是要求形似，而且神似。出师，就是从老师那脱化而出，变师之法，产生新的意境。这也就是古人所说

251

刚柔相济　声情并茂

"有法必有化"之意。如此,才可在继承的基础上,创立出自己的独特风格。学始要有法,学终无法,是为变法。无法而不离法,又为一变法。在这方面,刘先生给我们留下了宝贵经验。

"穷变化于指端,含情调于弦上。"刘先生弹琴的另一大特点是含情于曲。他所弹之曲都能从琴曲的思想感情出发。这正是我们常说的"声由情出,情籁声传"。有了感情,琴曲就不是孤立地追求好听,而是有了具体的内容。

"含情于曲"这四个字说起来容易,做到却很难。这不仅要求琴家对琴曲的内容有深刻的了解和体会,而且要能摆脱弹奏技巧的束缚,把自己完全融化进琴曲意境中去。要做到这一点对于现今的琴人来说是不容易的,但刘景韶先生做到了。他不仅调动了专业音乐理论水平和广博的传统文化修养,又能深入生活,像古人那样见担夫争道而明借让之理,用伯牙蓬莱移情之意,从壮阔的自然和复杂的人类社会中汲取营养,移情万物,沉浸到自己特有的观察、思考和意象的创造之中,以感情融会造化,以造化融会、丰富感情,在创作激情的驱使下,心忘于指,指忘于弦,聚情于琴,琴我两忘,创造出不同凡响唯他独有的古琴艺术语言,表达出他特有的思想感情和精神气质,达到了无意弹琴而琴趣自成的境界(图3)。

为了表现不同的琴曲内容,刘先生弹奏的时候,均采取了不

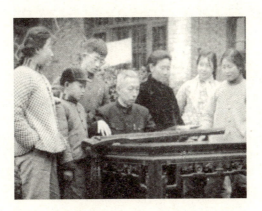

图3 刘景韶在寓所院中弹奏古代名琴"紫风"

同的演奏方法。比如《樵歌》,此曲曲意高雅,曲境幽深,难以抒情。许多人弹奏此曲,有僵硬死板、粗野暴虐之感。而刘先生在弹此曲时,气息控制极好,每个长音都先收后放,走到尾音时,气还绰绰有余。有的音与音之间略做小停顿,却又"音断意不断",给琴曲增加了幽静深邃的意境。

总而言之,刘先生很善于通过自己的流派特色来描述琴曲的思想感情。他的创作和演奏,既完美地表现了曲情曲意,又大大丰富和发展了梅庵琴派艺术,形成了有感情、有韵味、别具一格的个人风格。刘先生对梅庵琴派的继承、保护、发展,对中国古琴事业有着不可磨灭的贡献。他留下的极为宝贵的艺术经验,值得我们很好地学习、研究和发扬。

刚柔相济　声情并茂

一个民乐家庭眼中的民乐百年

广州梦溪梅庵派古琴艺术传习所主持（古琴艺术"梅庵派"第四代传承人）

程久霖

清末民初之际的中国，面临着三千年未有之变局。封建帝制崩塌后历经民主建设、抗战救亡、新中国成立、社会主义建设等等一系列宏大的历史事件。

音乐是时代的镜子。从我的祖父程午嘉先生到我，祖孙三代正好见证了民乐艺术在风云变幻的百年间与世浮沉的时代话题的变更。

一、守旧与革新

20世纪初的民乐依旧维护着固有的传统。

1917年，我的祖父16岁时从师于沈肇州学习琵琶，于王燕

梅庵琴派研究

卿学习古琴,当时的同学有徐立孙与刘天华两人。这是和梅庵缘分的开始。

五四运动等等新文化启蒙的冲击不断为民乐艺术的发展提供思想基础。

1919年5月4日,时年18岁的祖父在南京目睹了南京学生"反对巴黎和会、废止二十一条、争回山东主权"的示威游行活动,由此激发了爱国热情,并且同时开始阅读胡适、陈独秀等新文化先锋的文章,受到了新文化的熏陶。民乐革新的种子便在时代的洪流中悄无声息地萌发了。

于是在24岁之际,祖父开始对琵琶的革新进行深入的研究。经过反复的实验,终于将传统四相十二品琵琶改进为十二平均律排品的六相十八品琵琶,同时减薄了面板与背板以增强共鸣,扩大音量,将琵琶从原来的传统律制引向了一条新的改革思路。这次乐器改革奠定了现代琵琶的基本形制,为琵琶的进一步改革指明了最核心的道路。此后更是创制了鼓琶、月琶以及响琶等等改革乐器,也曾在古琴上尝试移植西式乐器的弦纽以改进传统琴轸打滑的弊病。从他的角度看,西洋音乐自有其优势,民乐绝不能故步自封。自称"老派"的他,也欣然地吸纳着"新派"的长处。

除了对乐器的革新,在音乐教育的形式上也顺应着时代的

一个民乐家庭眼中的民乐百年

发展。

传统民族器乐艺术强调口传心授的传承方式,随着时代的发展,这种传统的师徒传承逐渐发展到高等音乐院校系统化教学的形式。

1928年祖父受聘于清华大学赵元任教授,在北京的"万国美术所"担任国乐教师,在此期间积极参加了刘天华等人创建的国乐改进社,与赵元任、杨仲子、梅兰芳等人探讨民乐发展前途,共同提出"溶化外来,发扬传统,面向大众"的口号。

1949年中华人民共和国成立初期,国内虽已成立了多所专业音乐艺术院校,但民乐专业教育毕竟发轫未久,琵琶等民乐教材十分匮乏,为解决这一状况,祖父早在1950年代时就积极进行民乐教材建设,编著刊印了琵琶、古琴、三弦、十番锣鼓、中国器乐合奏等一系列重要的专业曲谱与教材。传统琵琶曲虽有大套、小套、文套、武套之分,却没有专门的练习曲。这种练习已不能适应当时高等音乐艺术院校专业琵琶教学新形势的需要。于是祖父继刘天华先生之后,为琵琶教学编写了相当数量的练习曲,既有左手上、中、下把位音阶练习,吟猱推拉弦的练习;也有右手基本技法练习,包括弹挑、夹弹、密夹弹练习,弹跳点子练习,泛音以及轮指练习等。他还以江苏、山东、山西等地的民歌为素材编写了数十首旋律比较优美的技法练习小曲,以解决纯

技术训练的枯燥,客观上在专业音乐教学过程中传承了民间音乐。可以说,他的这些努力为以后的高等音乐艺术院校琵琶教学的科学化、系统化、规范化起到了一定的开拓性作用。

在60年的教学生涯中,祖父先后执教于国立音乐院、国立政治大学、中央政治大学、金陵女子大学、华东军政大学、华东艺专、南京艺术专科学校、南京艺术学院等多所院校,教授琵琶演奏等数门民族音乐课程,学生中不乏后来在海内外颇具影响的表演艺术家,如曹正、闵季骞、易淡华、周静梅、张棣华、王刚强、程全归、黄光林、李景霞等,可谓"桃李遍天下"。

二、抗战与新中国建设

1937年抗日战争爆发,8月中旬祖父转到汉口代理总行事务科工作,诸多乐会活动也因此暂时停止。不久,又取道长沙、桂林、贵阳等地,护送孔令杰(孔祥熙之子)前往陪都,于月底到达重庆,后即就职于重庆国库局事务组。在这样一个动荡不安的战乱年代,时势的突变使祖父辗转西南,但他依然割舍不下对民族音乐的牵挂。由于之前收集整理的音乐材料都留在上海,上海家中无人照料,许多珍贵资料因此丢失,祖父为此十分沮丧。由于对民族音乐的深沉热爱,祖父到重庆后不久,便又投入音乐界参与各项活动。爱国将领冯玉祥酷爱古琴音乐,因深知祖父的琴艺和音乐修养,而常与其学习交往。在渝期间,祖父抱

一个民乐家庭眼中的民乐百年

着抗战必胜的信念,创作了他颇具代表性的琵琶新曲《泰山观日出》和《巴山夜雨》。1943年8月,祖父离开中央银行系统到"昆明战地服务团"担任保管部主任,并同时参与招待美国空军、各招待所空军兵营奏乐慰劳工作,为当时在战火中煎熬的中国人民贡献了作为音乐家独特的力量。

自南京解放,人民解放军进入南京开始,随着建设新中国各式运动的次第展开,祖父在革命精神的感召下,创编了《雨花台》《天安门》等等十余首民乐作品。

尤为值得一提的是,在1956年,古琴艺术濒临危亡之际,查阜西先生率领由文化部、中国音乐家协会和中国艺术研究院音乐研究所组织的古琴调查组,遍访全国各地86位琴人,收录了数十首珍贵的录音资料,即是当今著名的"老八张"。其中便有祖父留下的《关山月》《秋江夜泊》《风雷引》《玉楼春晓》《平沙落雁》《忆故人》六首琴曲。可以看出包括古琴在内的民乐艺术在新中国的音乐舞台上依旧保持着活跃的姿态,并且取得了一系列意义非凡的成就。

"文革"时期,家中一度不得不用大漆遮盖琴底的古人铭文以逃避抄家检查,音乐演出自然也是不被允许的。然而即便如此,祖父还是从学校地下室抢救出一批被积水浸泡的古琴,一张不留地分发给了学琴的弟子们。政治风波渐渐平息后,古琴艺

术也得以回温。1980年,祖父应杨新伦先生之邀去广州出席了广东省古琴研究会的成立仪式,在此期间协助广州民族乐器厂研制出该厂第一张古琴,同时系统地将梅庵琴曲传授给了其关门弟子喻引娣女士,至今喻引娣女士手中还保存着当年详细记录下的课堂笔记。

民乐虽然在"文革"期间受到一定的冲击,但整体还是得到国家重视的。

一个国家对具体艺术形式的关切与否,透过其在儿童艺术教育领域所做举措可见一斑——因为其中体现出国家对这种艺术更为长远的目光。就民乐而言,回顾曾经蜚声海内外、被誉为"南京三宝"之一的南京小红花艺术团,我们就能感觉到国家对民族音乐未来的期许。幼年之际的我作为南京小红花艺术团团员,随团参与过众多国内外政要(如朝鲜主席金日成等)的欢迎演出,也曾在1978年出访欧洲进行表演。民乐作为重要的中国艺术形象被展示给外国友人。

在革命精神熏染下的艺术总会带有军旅的气息。未满13岁的我作为琵琶演奏员被原广州军区战士歌舞团破格招收,这段为期10年的独特经历让我对其间的音乐有更深的体味。此间叔叔程全归先生将其改编的《花儿为什么这样红》《雨打芭蕉》《在太行山上》等等琵琶曲目传授给我,我由此接上了叔叔的班,

一个民乐家庭眼中的民乐百年

继续为部队的战士们带去音乐的力量。在对越自卫反击战期间,我曾随团赶赴炮火的前线进行劳军演出。在死亡与硝烟两种气息交织的焦土上,我在将士阵前演奏《花儿为什么这样红》,看着他们随着音乐有所舒缓的倦容和感触的眼泪,我深切体会到音乐更深刻的地方。在百废待兴的岁月里,音乐点燃了人们建设新秩序的热情,音乐不只是简单的娱乐工具。这是音乐具有的力量。这段时期的音乐重点是为政治服务,虽然经历风霜摧折,但是依旧顽强不息,为人们重构社会秩序提供了音乐独有的力量。

三、世纪末的寒冬

1990年,作为原广州军区战士歌舞团最后一名民族乐器演奏员,我提交了转业报告——就此准备与音乐诀别。

未曾经历这个疯狂时代的人,或许很难想象民乐受到了何等惨烈的冲击。西方流行音乐大行其道,几乎没人愿意欣赏民乐,民族音乐相关的演出及比赛全国性地停办。当时在战士歌舞团的民乐队完全没有演出安排。在人生最巅峰的盛年之际,却不得不放弃一路血汗铸就的音乐之路,在当时少年的叛逆心之下,我决心此生不再触摸乐器,自此便开始了人生中音乐缺席的一个阶段。

2007年,喻引娣女士在宁波参加天一阁古琴雅集,席间听闻

琴人对祖父的赞许,回来之后,郑重地嘱咐我说:"你应该回归音乐,把爷爷的音乐传承下去。"

我自幼承学门庭,6岁即从祖父学习琵琶与古琴,接受了朝夕严苛的训练,也感受了荣耀与辉煌。从艺20年,放弃民乐也是20年,反思人生这40年,不惑之年的我终于认清音乐应当是我一生不悔的追求。于是循着叔母保存的当年祖父传授琴艺时的笔记,我开始了对古琴、对琵琶的回归。2012年,我正式师从刘善教老师,在刘老师的引导下我一方面领会了梅庵琴艺的精髓,另一方面也体悟到琴道的内涵。我看到梅庵这个大家庭在这几年间的日益繁荣,今年初在刘老师的授权之下又在广州的稼轩琴坊中开设了"广州梦溪梅庵派古琴艺术传习所",致力于在广州推广梅庵派古琴艺术。

在这段时间中,我见证着古琴从"深闺无人识"到如今"名成天下知",民乐从寒冬渐渐迎来暖春。1917年,我的祖父师从王燕卿先生学习梅庵琴艺,2017年的今天,我有幸在这个梅庵百年的舞台上发言。梅庵的这一百年,民乐各种高潮与低谷、失落与振兴,从我的祖父到我,三代人以亲身的体验投入时代的洪流中。我们相信:音乐永远不晚,民乐永不过时。

一个民乐家庭眼中的民乐百年

论合唱和古琴风格结合

俄罗斯龙凤琴社社员

妮娜（Nina Starostina）

中国和俄罗斯两国音乐传统有相同之处。我试图把它们结合在一起，这样也可以促进两个文化之间的互相了解。本人以所写的八调系统乐集为例来讨论。

本乐集是以中国传统风格谱写的合唱八调式系统。在谱写之中使用了中国古乐的调式。此八调式遵循传统古琴音乐作品的特点（前四调），这些传统作品出自现存最早之古琴琴谱《神奇秘谱》(1425年)；同时也采用了南音的风格（后四调），作品中既有直接的旋律引用，也有调式相似的旋律（例如在终止句中）。第一调的曲调和终止句参考了琴曲《颐真》，第二调使用了和《广陵散》及稍晚的《墨子悲丝》相似的曲调，第三调则与《离骚》相和

辉映,第四调的曲调使人想起《白雪》。从第五调开始,展现出的则是南音的曲调。南音(泉州南音)是中国最古老的音乐形式之一,继承了唐宋雅乐的遗风。我们谱写时参考了《静夜思》《因送哥嫂》《三更鼓》《元宵十五》等作品。而在结构方面,我们以俄罗斯教会八调式为蓝本(即如俄罗斯教会八调系统那样,乐句以相同的规律循环往复)。

我为什么写了这种作品呢？因为香港东正教教会请我写,之前在中国没有带有中国特色的东正教赞美歌,只唱了翻译成中文的俄罗斯的赞美歌。八调系统是基督教礼拜当中的重要基础之一。这是八个不同的调,复活节时候开始整年交替。希腊东正教八调系统就是调式系统,八个不同的调式。而在古代俄罗斯呢,八调系统只使用了一个调式,而八个调就是八个不同的旋律。俄罗斯八调系统是固定旋律和音调的系统,而不是调式系统。本作品(中国东正教的八调系统)同样使用了固定旋律和音调的系统。我们选了古琴和南音音乐为基础,它们是最出色、典型和高雅的中国音乐传统,同时非常符合东正教礼拜的精神。创造这首曲的过程中,本人感到非常有意思和自然。关键的词是"自然",因为旋律和音调的连接、音调旋转和旋律结构是中国传统音乐,同样也是俄罗斯古典音乐和任何古典传统音乐典型的特点。我在《神奇秘谱》中寻找了表达能力最深刻、最突出的

论合唱和古琴风格结合

古琴音乐当中的音调,另外加上了自己作的连接音调和平的朗诵,并把它们按照俄罗斯八调系统的顺序交替。《第三调》可当为例(图1)。

图1 《第三调》谱例

这个例子不太简单,因为使用了5个不同的乐句。但有简单一些的例子,只使用2~3个乐句。所以可以说,我们取得了一种中国和俄罗斯文化结合的经验。

以上叙述表达自然无矛盾的中国和俄罗斯传统音乐的和谐,通过找相同的地方而把它们连接起来。

它们相同的特点就是旋律结构和旋律横性思维的原则。

同时也可以拿一些不同的特点让它们结合。本人原来是音乐和声老师。任何音乐都具有一定的和声，这是音乐重要的基础。西方欧洲音乐中的和声由和弦结构和和弦之间关系的规则形成，是多声部的、立体和竖性的和声；而中国传统音乐中的和声主要特点是音色，就是声音的色彩和质量，是横性的和声。中国音乐中偶尔也有多声部（平行的四五度），但它绝对不是思维的原则，也不是必要的特点。中国传统音乐的和声就是音色的和声。

我试图把两个不同的音乐思维原则连接起来。

古琴是中国音乐文化代表性的乐器之一。本人写了一首《兰花与艾草》八声部合唱与古琴作品，使用了白居易翻译成俄文的"问友"诗。白居易《问友》："种兰不种艾，兰生艾亦生。根荄相交长，茎叶相附荣。香茎与臭叶，日夜俱长大。锄艾恐伤兰，溉兰恐滋艾。兰亦未能溉，艾亦未能除。沉吟意不决，问君合何如。"

作品开始和结束的时候引用了唐代《幽兰》的旋律，音乐发展使用了欧洲竖性多声部的和声，但和弦主要是由四五度形成，就是接近中国传统风格，而主旋律都是五声音阶的，无伴音。同时古琴的声部也是八个声部之一，可以看到互相的融合。

论合唱和古琴风格结合

可以说，这首作品为了表达白居易诗的内涵，结合两种不同的音乐思维和语言。所以我们可以得出中国和俄罗斯传统音乐接触和互相作用的两种方式。第一种是通过找相同之处来连接它们；第二种呢，是通过矛盾和辩证之处来将它们结合在一起。

浅谈古琴曲的文学性与画面感

镇江梦溪琴社教师(古琴艺术"梅庵琴派"市级代表性传承人)

唐永玲

据学者考证和统计,古琴已具有 3 000 年左右的历史,流传下来的琴曲 3 000 余首,它是我国汉民族传统乐器的典范,成为文人士大夫抒发感情的高雅乐器,在音乐的发展史上具有重要的地位,这是世界上任何一个国家都望尘莫及的。古琴发展到今天,它不仅仅是一种乐器,它更是中国文化的传承与延续。

从形式上看,古琴音乐是流动着的文学作品和绘画作品。中国自古诗乐舞同源,代表中国文学源头的《诗经》就是文学与音乐多位一体的混合艺术。琴曲音乐用音声、旋律、和弦、节奏把情感理念深化、概括,结合古琴技艺展示的点、线形成的画面感,使之在空间里形象化,这与诗歌等文学用字符营造的艺术空

间和用画面展示的意境是相似的。琴曲体现的节奏韵律和文学作品里具有艺术性的文字以及绘画作品的墨分五色浓淡相宜具有内在的一致性。汉代桓谭《新论》说:"八音之中唯弦为最,而琴为之首。"古琴的这种崇高地位是由它蕴含的多种品格决定的,下面就琴曲的文学性与画面感做一些粗略的分析。

一、古琴呈现的形式与文学、绘画同宗同源

古琴的形制、命名所借用的寓意,与有文学属性的诗文以及用心灵俯仰空间万物的画作一样,皆可托物言志,通过谋篇布局,用音符、文字、点线以形传神。它们都有通过类比取像来教化人民、协调人伦的教育作用。《尚书》载:舜弹五弦之琴,歌南风之诗,而天下治。

1. 古琴以形制、命名的寓意托物言志

《琴操》中,蔡邕对古琴造型进行审美分析和文化解读。他说:"琴长三尺六寸六分,象三百六十日也。广六寸,象六合也……前广后狭,象尊卑也。上圆下方,法天地也。五弦宫也,象五行也。大弦者,君也,宽和而温;小弦者,臣也,清廉而不乱。文王、武王加二弦,合君臣恩也。"[①]以及宫、商、角、徵、羽五根弦象征君、臣、民、事、物五种社会等级;十三徽分别象征十二月和

① 蔡邕:《琴操·序首》。

闰月;而泛音、散音和按音三种音色,泛音法天,散音法地,按音法人,分别象征天、地、人之和合。古琴整体形状依凤凰形而制成,其全身与凤身相应(也可说与人身相应),有头、颈、肩、腰、尾、足。古琴琴头上部称为额;额下端镶有用以架弦的硬木,称为岳山,是古琴最高的地方;古琴底板上有大小两个音槽,位于中部较大的称为龙池,位于尾部较小的叫作凤沼,这叫上山下泽,或有龙有凤,象征天地万象。这些古琴形制及命名的象征意义反映出儒家的礼乐思想及中国人所重视的和合性,折射了天地宇宙、人伦尊卑等重要准则。

2. 古琴形制的形态美

古琴造型优美,就像绘画一样,每一张琴都有它独特的构图与色彩。造型常见的有伏羲式、仲尼式、连珠式、落霞式、蕉叶式等,髹漆加朱砂、金粉、鹿角霜等使琴面色彩丰富。随着年轮的增加会产生断纹,如梅花断、牛毛断、蛇腹断、冰裂断、龟纹等,有断纹的琴,琴音透彻、外表美观,所以更为名贵。古代名琴号钟、绕梁、绿绮、焦尾、春雷、冰清、大圣遗音、九霄环佩等皆有出处和文化符号,能流传下来的被各代文人墨客琴家刻字刻印珍藏。如唐代大圣遗音琴龙池上刻寸许行草"大圣遗音"四字,池下方刻二寸许大方印一篆"包含"二字,池之两旁刻隶书铭文四句"巨壑迎秋,寒江印月。万籁悠悠,孤桐飒裂"十六字,其两侧有朱漆

浅谈古琴曲的文学性与画面感

隶书款"至德丙申"四字。且不论琴音响亮松透有古韵,就其造型浑厚优美,漆色璀璨古穆,断纹隐起如虬,铭刻精整生动,金徽玉轸、富丽堂皇,便是一幅极佳的艺术品。

二、古琴音乐的内涵与文学、绘画的关系密不可分

诗言志,歌永言,画传情。人类生来就有情感,情感天然需要表现,表现情感最适合的方式是操琴鸣曲、绘画和文学表达。绘画作品以"咫尺之图,写百里之景",文学作品以文字表达美感和意境,琴曲把音乐形式同情感内容结合起来,表现出与绘画作品、文学作品类似的高远意境,并借此激发出人的情感共鸣和艺术感受。不论是哪种形式,它们所表达的思想感情和心灵的内在节奏是和谐统一的。无论是琴曲乐符还是文学语言的字符以及绘画作品的形意,目的都是唤起人类共通的意识体验和情操净化。

1. 琴曲中的文学

古琴音乐在整个中国音乐结构中属于具有高度文化属性的一种音乐形式,传统上有独奏和琴歌两种,前者为琴曲,后者叫弦歌。而弦歌则应该是古琴的最初形式,以诗为主体,按曲咏之,是音乐与文字的完美结合。而文字本身就是一种音乐,是一种以文字为媒介的音乐,或借景抒情或直抒胸臆或描述故事,形象地反映现实生活与悠远的意境,表达作者对人生对社会的认

识与情感,蕴含着丰富而深刻的文化内涵。

其一,很多琴曲的题材来源于诗词歌赋。如古琴曲《归去来辞》是后人根据东晋诗人陶渊明的同名辞赋而作,原本是一首琴歌,后人也常把它作为乐曲来独弹,曲意如同名辞赋《归去来兮辞》,表达陶渊明对官场黑暗的蔑视,对自由、快乐的田园归隐生活的追求。欧阳修说:"晋无文章,唯陶渊明《归去来》一篇而已。"《容斋随笔》载:"昔大宋相公谓陶公《归去来》是南北文章之绝唱。"评价了此辞在文学史上的重要地位。他的归隐造就了一个文学家,并形成了一种文学风格,可见它在文学史中的地位。乐曲分六段:迷途思归、稚子松菊、杜门息虑、遁世情怀、顺时乐趣、逍遥物外。特别在第二段泛音,后三句每句"从头再作",用轻重快慢把欢快之情跃然而出,还有第六段的入慢处,节奏安闲自如,乐乎天命溢于言表。此辞赋本身是一篇辞体抒情诗,语言精美。诗句以六字句为主,间以三字句、四字句、七字句和八字句,朗朗上口,韵律悠扬,音乐感很强,如"舟遥遥以轻飏,风飘飘而吹衣""木欣欣以向荣,泉涓涓而始流"。

再如梅庵派经典曲目《长门怨》,也是文学作品与古琴的完美结合,此曲源自司马相如《长门赋》,此赋将一个弃妇的寂寞、苦闷、怨恨、思念、乞求之情描写得淋漓尽致,成为中国文学史上不朽之作。文始:"夫何一佳人兮,步逍遥以自虞。"译文:"什么

浅谈古琴曲的文学性与画面感

地方的美丽女子,玉步轻轻来临。"琴曲始,泛音,紧接着一串索铃,描写女子的环珮叮当,大指擘七弦六二徽,形容阿娇欲趋又止,迟疑顾盼。第二段、第三段且行且诉,第四段为高潮部分,曲中用了急促的"走音"和"吟猱"交替,以及高音滑奏和泛音交替,形象地渲染了怨愤之情。"日黄昏而望绝兮,怅独托于空堂。悬明月以自照兮,徂清夜于洞房。"译为:"又是绝望的长夜,千种忧伤都付与空堂。只有天上的明月照着我,清清的夜,紧逼洞房。"第五段中指徽外虚掩上十、上九有顿足长叹之声,"涕流离而从横。舒息悒而增欷兮,蹝履起而彷徨。揄长袂以自翳兮,数昔日之愆殃。"译为:"含悲痛而唏嘘,已起身却再彷徨。举衣袖遮住满脸的泪珠,万分懊悔昔日的张狂。"曲中高音区激越,低音区哀婉凄丽,凄切的旋律以及具有梅庵派特色的大绰大注,表现了阿娇失宠后被遗弃于长门宫的愁闷悲思、如泣如诉的绝望和悲凉心情。此赋词调华美,韵律清奇,借物显情,既有文字的美感,韵律的跌宕,也有画面的转换,直入人的心灵深处。此曲也常被文人士大夫隐喻因现实的弊端不能实现理想抱负的失望,借阿娇之口抒发怀才不遇的感受。

其二,在古琴音乐中无论是琴歌还是琴曲都有标题,而大的琴曲还有分段标题,这些标题不仅文字考究,而且具有丰富的文学内涵。如对于《渔樵问答》,《琴学初津》云:"《渔樵问答》曲意

深长,神情洒脱,而山之巍巍,水之洋洋,斧伐之丁丁,樵歌之欸乃,隐隐现于指下。迨至问答之段,令人有山林之想。"很多谱本对这首曲子都有分段标题,如:《重修真传》为一啸青峰、培植春意、上友古人、自得江山、体蓄鱼虾、戒守仁心、尚论公卿、溪山一趣、适意全生;《立雪斋琴谱》为渔樵同叙、垂纶秋渚、山居雅趣、获鱼纵乐、危冈禁足、惊涛罢钓、浮云富贵、鸣和弥清。

其三,一直以来,"琴棋书画"文人四艺而琴为首,是中国文人的必修课,可演奏,可自娱,可知音,可修为,如伯牙、孔子、司马相如、蔡邕、诸葛亮、嵇康、苏轼等,不但有很高的琴学造诣,在文学创作中也赋予了古琴崇高的情感、节操和寄托,如王维《竹里馆》:"独坐幽篁里,弹琴复长啸。深林人不知,明月来相照。"李白《听蜀僧濬弹琴》:"蜀僧抱绿绮,西下峨眉峰。为我一挥手,如听万壑松。客心洗流水,余响入霜钟。不觉碧山暮,秋云暗几重。"苏轼《琴诗》:"若言琴上有琴声,放在匣中何不鸣?若言声在指头上,何不于君指上听?"以及嵇康《酒会》:"但当体七弦,寄心在知己。"陶渊明:"但识琴中趣,何劳弦上声。"对琴的称谓,也体现了各自的背景与文学修养,如:号钟、绕梁、九霄环佩、枯木龙吟、大圣遗音、春雷、飞泉、秋籁、玉壶冰等等。

2. 琴曲中的画面

其一,通过音乐表现形式体现出的画面。

浅谈古琴曲的文学性与画面感

琴曲的画面就是听了乐曲之后脑中所呈现的具体的画面，在没有提示的情况下，随着聆听者阅历的不同而会有不同的画面感，这与顾恺之所说的画"'手挥五弦'易，'目送归鸿'难"(《世说新语·巧艺》)是一个道理。"手挥五弦"有具体的形体动作，容易把握，而"目送归鸿"，以"目"来传达看不见的超迈深远的精神意志，就显得难以下笔了①。

还是以古琴曲《归去来辞》为例，六段乐曲——迷途思归、稚子松菊、杜门息虑、遁世情怀、顺时乐趣、逍遥物外，文字的描述、音符的渲染，恰似一幅幅动感的图画：心动、启程、至家、感慨，令人身临其境。《长门怨》中，琴曲伊始，数声泛音，似深宫之中的朱红大门由远及近缓缓开启，紧接着一串索铃，珠翠环珮的阿娇轻移玉步；大指擘七弦六二徽，阿娇欲趋又止，迟疑顾盼，写实，仿佛一幅由远及近的画面慢慢展开；琴曲最后，故事结束，一切都远去了，以泛音收尾，画面也由近至远，直至慢慢消逝，符合宗炳《画山水序》远小近大的透视原理，景象离人愈远，则所见之形愈小，在远近的处理上显出层次的画学思想②。再如《广陵散》中聂政刺韩王，聂政与韩王刀剑格斗之声，《醉渔唱晚》中舟楫之

① 楚默：《中国画论史》，百家出版社，2002年，第53页。
② 楚默：《中国画论史》，百家出版社，2002年，第71页。

声等,用描摹性的音响传神地表现画面与情感。当然古琴曲中大多为写意,也有写形,写形可增添气势,丰富曲意,最著名的大写形如梅庵派《平沙落雁》的"雁鸣":群雁争鸣,飞往浅滩停息,层次分明,动态十足,琴曲中以"历"、连"绰"快弹,把群雁的呼朋引伴的叫声逼真传神地体现了出来;还有《流水》中七十二滚沸模拟水流之声,描绘出汪洋浩瀚、惊涛骇浪、奔腾难挡,传达了不畏艰险、勇往直前的品格。

其二,中国绘画艺术与古琴音乐有着天然内在的生命联系,有共同的文化基础。古琴是文人化的音乐,与中国绘画息息相通,琴与画追求的是一种悠远的意境、丰富的生命和忘情于山水的精神境界,在审美上倾向于精神气质相通相合。如琴、画并优的宗炳《画山水序》即是一篇完整的富有哲理的山水画论,与他的琴学思想相一致。历代名画中也有诸多表现不同意蕴的与古琴有关的画作,如写实的《斫琴图》,体现知音之情的《伯牙鼓琴图》,描写庭院深深、品位高雅的《调琴啜茗图》,寄托理想、写意人生的《松壑会琴图》,表现文学作品、历史题材的《对牛弹琴图》,托物言志、抒发情感的《幽篁坐啸图》,等等。

其三,从视觉上来说,流传下来的古琴几乎都留有各个时代的烙印,承载着历史的变迁。刻在琴的底板上的命名,或源于音色,或源于志向,或源于意境等,极其古雅而富有诗意,结合书

浅谈古琴曲的文学性与画面感

法、篆刻、题诗等形成了一种独有的温雅之美,再加上古琴独特的形制和断纹,使一些传世的古琴浑身散发出一种难以言说的韵味,或古朴,或幽静,或沧桑,或深邃……一张琴就是一幅画。

所以无论是琴曲乐符、还是文学语言的字符、绘画作品的点线面勾勒,虽然在表现手法上有所区别,但都是借物传情,是否能达到用意超妙、气韵生动、情景入微、超以象外、与人共鸣却是与人有关,这也是匠人与艺术家的区别之处。对于琴者来说,对曲本的解读、理解和表现,达到"弦与指合、指与音合、音与意合",是需要极高的文化素养的。这就要求琴者如唐代曹柔所言,"左手吟猱绰注,右手轻重疾徐。更有一般难说,其人须是读书"。

梅庵琴韵　百年流芳

——记《梅庵琴韵》出版　献给"梅庵琴派"诞生百年

南通梅庵琴社副社长

袁　华

一

古琴家成公亮先生在梅庵派古琴音乐专辑《梅庵琴韵》唱片的序文中说："通过徐立孙、陈心园、朱惜辰三人的录音已经可以表达梅庵琴派的概貌。其中应该特别提及的是朱惜辰的演奏。朱惜辰先后师从陈心园、徐立孙，他的弹奏技法娴熟、得心应手，气韵生动，其音乐如行云流水，对琴曲的把握有一种艺术大家的风度，令人赞叹。朱惜辰曾被老师徐立孙称赞为'青出于蓝'，实不为过。"①《梅庵琴韵》是由香港雨果唱片公司于2006年1月发

①　成公亮：《从诸城古琴到梅庵琴派——王燕卿先生和他的弟子徐立孙》，引自《梅庵琴韵》，香港雨果制作有限公司，2006年，第7页。

梅庵琴韵　百年流芳

行的,专辑收入梅庵琴派徐立孙、陈心园、朱惜辰3位演奏家的15首琴曲(图1),其中徐立孙演奏9首,包括他打谱的2首和创作1首;陈心园演奏2首,朱惜辰4首。专辑总时长约71分钟,制作完成历时4年。唱片问世以来,得到广泛的关注,许多琴人对三位琴家的精彩演奏推崇备至。更多人则是通过《梅庵琴韵》,更深入地了解了梅庵祖师王燕卿和他所传梅庵一脉古琴的独特风格与韵味,并聆听到梅庵派的《平沙落雁》《长门怨》《捣衣》和《搔首问天》等经典琴曲。《梅庵琴韵》的问世,成功向世人展示了这一古琴流派的鲜明特色与独特魅力。

图1　2006年香港雨果唱片公司出版的《梅庵琴韵》CD封面

《梅庵琴韵》的出版是对梅庵琴派的演奏风格、审美趣味和发展演变的一个较为全面的展示,三位琴家的演奏也是继王燕

卿之后梅庵派古琴艺术的又一高峰,有着重要的学术研究价值。

梅庵琴派创始人王燕卿是山东诸城琴派王冷泉的弟子。王燕卿有跨越传统的革新精神,他创造了一种接近民间俗乐的弹法,这种音乐形象更为鲜明、雅俗共赏的弹法,使梅庵琴派从诸城琴派脱胎而出①。梅庵琴派得名源于王燕卿在南京传习古琴的场所"梅庵",现位于东南大学四牌楼校区(原"南京高等师范学校")。王燕卿一生中最后几年是在梅庵度过的,他在六朝松畔教授弟子,改编整理琴谱,操缦饮酒,看似清静无为,却有一支新兴琴派从这里走出,并流传百年,影响深远。早在民国年间,古琴家查阜西先生就发现"宁、沪一带琴人宗王、徐者,十中有二三焉"②。王燕卿没有留下录音,通过他的弟子徐立孙和再传弟子陈心园、朱惜辰的演奏,我们可以去追溯他别具一格的琴风。

二

我于20世纪90年代初期开始跟随徐毅先生学习古琴,他是梅庵琴社创始人之一、《梅庵琴韵》演奏者之一徐立孙先生的

① 成公亮:《从诸城古琴到梅庵琴派——王燕卿先生和他的弟子徐立孙》,引自《梅庵琴韵》,香港雨果制作有限公司,2006年,第4页。

② 黄旭东,伊鸿书,程敏源,查克承:《查阜西琴学文萃》,北京:中国美术出版社,1995年。

梅庵琴韵　百年流芳

嫡孙,2004年起担任梅庵琴社第三任社长。我常去老师家里上课,那是位于南通寺街59号老巷中高大银杏树下的一处幽静院落,这里是徐立孙先生故居,徐老师的父亲徐霖先生也住在这里。所以,每次来这儿,听到从里面飘出的琴声,我总感觉有一种氤氲之气蕴含其中,那种氛围吸引着我。那个时候,我学习时用的琴还是徐立孙先生留下的一张名字叫作"云钟"的老琴(图2)。听徐老师说,这张琴曾经是他祖父求学期间用的,祖师王燕卿请一个叫韩仲颜的山东老乡修过。后来其祖父亲手镌刻的琴名

图2 古琴"云钟"背面
王燕卿先生题字、
徐立孙先生镌刻

"云钟"和"开囊夜映高岩月,拂案秋涵大壑风"的对联,也都是王燕卿老师题写的,这张琴见证了他们师生间的一段真挚感情,也见证了梅庵派古琴的传承发展与壮大,意义非常。再以后,徐立孙把"云钟"传给儿子徐霖,徐霖又传给了徐毅,成为老师所钟爱之物。我在学琴时,常常有机会弹奏,这给我的学琴经历留下了一段美好的回忆。传承不仅有器物的递转,还有古雅的琴声。

学琴的翌年仲春,一日,我去上课,徐老师找出一盘旧录音带,上面有徐霖先生亲笔书写字迹"古琴独奏曲:1983年复录于中央民族音乐研究所""演奏者:徐立孙、陈心园、朱惜辰"①(图3)。我想借回去听,老师竟爽快地答应了。

图3 徐霖先生珍藏的录音带

回家后,我反反复复地听了好多遍,不知疲倦。我第一次接触这些老录音,感觉琴家们的演奏功力那么深厚,真让人钦佩,而且又弹奏得极具神韵,听得让人激动。我一夜未眠,也有了什么叫"三月不知肉味"的体会。我打算多多拷贝这些有磁铁般吸引力的声音,那样不仅可以随时欣赏,也可以在我学琴时有个参考。当时的条件,也就只能录在磁带上,多录几份以防丢失。

2001年夏,我去常熟观摩第四届全国古琴打谱交流会。与会期内,北京音乐研究所在会场门口设有古琴资料展售,一部

① 根据《中国艺术研究院音乐研究所所藏中国音乐音响目录》记载,这批录音的录制时间在1956~1963年间。梅庵琴派另一重要人物、梅庵琴社创始人之一的邵大苏先生于1938年因病去世,没有录音存世。

梅庵琴韵 百年流芳

《中国艺术研究院音乐研究所所藏中国音乐音响目录》吸引了我,书中记有20世纪五六十年代全国音乐普查所录制的古琴曲,数量多,内容丰富。查阅梅庵琴曲,与我之前听过的录音比较,竟还有徐立孙的《公社之春》和朱惜辰的《风雷引》两曲没听到过。《公社之春》是徐立孙的自作曲,脱胎于诸城琴派失传琴曲《杨柳怨》;朱惜辰的《风雷引》则曾被查阜西记述:"先是吕骥谓余,朱惜辰所奏《风雷引》录音,为1956年所录诸曲之最……"① 这些原因强烈吸引着我在欣喜激动之余,设法找到了这部"音响目录"的编者李久玲,对于这些录音资料的获取,她给的一些指点,让我有了方向。这次经历成为我后来收集整理出版梅庵琴人录音的引子。

整理梅庵历史录音出版的想法再次被推动,是源于一次偶然。我发现南通人民广播电台竟也保存有徐立孙先生的古琴录音,就拜托电台里一位熟悉的老同志去拷贝。真是很巧,他告诉我,这些都是当年他给徐立孙先生录的。他说,录音那天是1959年的"五一劳动节",当时就录了《风雷引》《平沙落雁》《搔首问天》三首曲子。他记忆力很好,跟我说了些当时的事,又说徐先

① 黄旭东,伊鸿书,程敏源,查克承:《查阜西琴学文萃》,北京:中国美术出版社,1995年。

生的风采如何如何，听得我感觉恍如隔世，好像徐立孙先生同我走近了一般。怎奈我生也晚，不能现场聆听徐先生的演奏，只能通过他留下的这些录音作穿越时空的交流。

能得到这些珍贵录音，一定是有缘，我要把这声音永久珍藏。那时刚出现光盘刻录技术，能将磁带录音转换成数码格式刻在光盘上保存，这样就无后顾之忧了。于是我添置了光盘刻录机，学习刻录技术。经过多次实践，终于成功刻出了第一张梅庵琴曲的CD唱片，当时的兴奋与喜悦至今难忘。之后，我又想，好音乐要与更多人分享才是最大的快乐，那时香港雨果唱片公司常有古琴唱片出版，我也经常买，无论音质、内容和包装都觉得很棒，于是打算寻找时机与雨果唱片公司合作出版这张梅庵琴曲唱片。

跟徐毅老师说了我的想法，他很赞成，由于他当时工作较忙没时间联络，于是由我代他策划出版事宜。后来徐老师的父亲徐霖、姑姑徐慰知道了也都很支持，作为家属，他们还无偿提供了录音版权。老师和长辈们的信任和支持，增强了我的信心。

三

2002年春天，我写信给成公亮老师，寄去我刻录的梅庵琴曲光盘。有着儒雅恬淡性情的成老师，是我非常景仰的琴界前辈。

梅庵琴韵　百年流芳

我经常读他写的一些古琴的文章,他曾有一段在济南生活、弹琴的经历,对山东诸城派古琴有近距离的接触。之前,我常向成老师请教一些琴学上的问题,这次我想请他在听过这些录音后写点什么,作为唱片的序言一起发表。很快,接到了成老师的电话回复,他肯定了这批录音的学术价值以及在梅庵琴史上的重要性——收集如此完备,很有出版的必要,作为梅庵派古琴史料在音响上的一个补充——建议我再尽可能搜集寻找遗漏的录音,并选择优质的母带音源提供给出版社,确保历史性录音得到最完美的呈现和最完善的保护。他答应为唱片写序,这令我高兴,也给我鼓舞。2004年,成老师在受聘任教台湾南华大学期间,完成了为唱片特别写下的文章《从诸城古琴到梅庵琴派——王燕卿先生和他的弟子徐立孙》,他用严谨缜密的思路和质朴详尽的文字,对梅庵琴派的源流做了较为全面的论述,理清了流派形成发展的脉络;并通过对几个重要琴谱的比较分析,对梅庵琴派独特风格的产生做了客观评述。坚实厚重的内容为整张唱片增色不少,价值与这些录音并重。

到了2002年夏季,我整理了出版方案,着手联系香港雨果唱片公司,寄去我刻制的梅庵琴曲CD样本。也很快就有了回音,那天我意外接到了李凤云老师从天津打来的长途电话,原来,她和王建欣老师受雨果唱片公司易有伍先生的邀请,与我联

系唱片出版事宜。电话那边李老师说话像她的琴声一样优雅,真是应了琴如其人的说法。后来我常听雨果唱片推出的王建欣、李凤云伉俪的《箫声琴韵》专辑,非常喜欢他们珠联璧合的演奏,只是一直无缘谋面,没想到还会能一起合作。我当时就感到了希望,有两位老师的加入,仰仗他们一定能成。初次沟通非常顺利,之后我们便通过电子邮件往来交流。经过讨论协商,在王建欣、李凤云两位老师的大力促成和帮助下,南通梅庵琴社与香港雨果唱片公司终于在2003年底签订了出版协议,《梅庵琴韵》的出版正式启动。为此要特别向王建欣、李凤云两位老师表示感谢!

与此同步,我也联系到中国艺术研究院音乐研究所,申请调取并拷贝南通三位琴家的全部录音。经多方协调,音乐研究所同意有偿提供录音拷贝。但提取过程并不顺利,前后历时竟近两年。音乐研究所的原拷贝录音带和设备都非常陈旧,查阅不易,此时也正赶上他们要更新改造,换设备和场地。"音研所"要搬家了,所有资料全部打包封存,待搬迁改造工程结束才能提供录音。等到"音研所"搬改完毕,录音资料重新上架,时间已是2004年。随后"音研所"负责人退休,到再次对接上时"非典"疫情又开始肆虐了,只得被迫停工。那段时间真是焦头烂额,等待是唯一的办法,这也似乎是老天故意开的玩笑。斗转星移,一波

梅庵琴韵　百年流芳

三折,我终于如愿得到所有录音。接下来,经过反复聆听比较,斟酌筛选,确定最终入选曲目。

出版琴曲录音版权的问题进展则比较顺利。唱片版权涉及徐立孙、陈心园、朱惜辰三方家属,出于对梅庵琴社的深厚感情,三方家属都愿无偿提供,体现了梅庵琴人的淳朴家风和对琴社事业的鼎力支持。

图4 朱惜辰与妻子顾畹华合影

值得一提的是,朱惜辰去世较早,家属没有了联系(图4),经打听得知,知名作家沙白是朱惜辰连襟,朱的妻子和女儿一直同他们生活在一起。联系去拜访当日,我特地刻制了朱惜辰的四首琴曲录音光盘带给她们。朱惜辰的女儿是遗腹子,出生没见过父亲,对一个今世没和父亲有一刻交集的人,这是种巨大的遗憾和悲伤!当她第一次听到父亲演奏的琴声,听见琴声间隐约浮现的喘息声,母女俩潸然泪下,琴声触动了她们对亲人的思念。受到现场气氛的感染,我当时内心也凌乱极了。希望这盘录音能给她们带来一点慰藉,对于历史和逝者,我能做的也只有这些了。

著名作家、乐评人辛丰年原名严格,1923年生,江苏南通人。他自20世纪80年代起在《读书》杂志连载的漫谈古典音乐的"乐迷闲话"影响了无数人,他的音乐评论引领了许多爱乐者和读者走进古典音乐的美妙世界,在书林乐界很有影响,而辛丰年先生给自己定位为古典音乐的"导游人"。身在南通这样一座小城,辛先生晚年虽深居简出,却常有人慕名拜访。他早年曾有与梅庵琴人李林南、陈心园、夏沛霖等交往的经历,亦有这个时期的回忆文章,记述了当年梅庵琴人的事迹和风采。"1940年初……有个夏夜,他同陈君相约会琴,选的地点是通中宿舍楼上。时已放假,人去楼空,悄然无声,正适合弹琴。听者惟我一个。他两个分别弹了若干首,都是《梅庵琴谱》中的。当年我只是一个初识琴趣的爱好者,但在弹者听者都无拘无束的气氛中,这对我来说,是一次平生难再得的倾听!夜已深沉,二君兴犹未尽,最后在两张琴上四手联弹了一曲《风雷引》。我不期而然地想起了张岱《陶庵梦忆·绍兴琴派》中的一句:'如出一手,听者骇服!'我暗想:门人弟子弹得如此精彩,那作为梅庵巨子的徐先生的琴艺更不知何等高妙了。"① 这些叙述为我们留下了梅庵琴

① 辛丰年:《活在记忆中的声音》,载《处处有音乐》,山东画报出版社,2006年,第141-142页。

梅庵琴韵　百年流芳

史上一些远去的身影。我想送先生一张自己刻录的梅庵琴曲唱片,托朋友带我去拜见他,并为唱片向他约稿。先生欣然应允,又赠我他收藏了近半个世纪的线装本《梅庵琴谱》,礼物厚重,弥足珍贵。如今老先生已驾鹤西行,他身上民国那个年代特有的气质一直萦绕我的记忆之中。

2005年8月香港雨果唱片公司开始进行《梅庵琴韵》的正式制作,对历史性录音的编辑、技术处理等工作紧张而有序地进行。南通博物苑的赵鹏先生在文案上为我们做了严谨细致的把关,其他如排版设计、校对、审核等一系列的烦琐事宜,对于雨果公司这样成熟的团队,也都不是问题。2006年1月《梅庵琴韵》唱片终于成功推出,感谢易友伍先生和他的优秀的团队。

《梅庵琴韵》历史性录音的公开出版,为学习梅庵琴曲的爱好者提供了一个极好的规范模本。这批录音的史料价值,在梅庵派古琴艺术的传承和发展中起着重要作用。著名作家、乐评人辛丰年先生这样评价:"自成家数的梅庵派,崛起将近一个世纪了。这一派琴曲的录音资料,一般爱好者能听到的,以往只是其中的一部分而已。如今,全集问世,再无遗憾!"① 唱片的整个

① 辛丰年:《梅庵琴韵 山高水长》,引自《梅庵琴韵》,香港雨果制作有限公司,2006年,第12页。

策划、编辑制作和出版过程中,得到了许多前辈、琴家、朋友的关心和大力支持与无私帮助,感谢他们为此付出的智慧和汗水,让我们今天能随时听到这些传世之作,可以不断去探索、体会、继承这份宝贵的琴学遗产。

 2017年是梅庵琴派诞生的第一百年,五湖四海的梅庵琴人齐聚东南大学"梅庵"旁的六朝松下,弦歌琴韵,缅怀故人。成公亮老师说他曾多次陪同外地弹琴朋友来到这里,每次都会谈论王燕卿先生,在他们心里这是梅庵琴派的圣地。如今徐霖、成公亮、辛丰年几位先生都已作古,每当我听《梅庵琴韵》都会想起他们,仿佛时间在这个时候能倒流,回到过去。在今天的梅庵我们不会忘记他们,因为校园里的琴声已飞去了远方。

梅庵琴韵　百年流芳

东南形胜风云会　　百年梅庵情义长
——2017年纪念梅庵琴派诞生百年暨古琴传承国际学术研讨会闭幕式致辞
（文字据录音整理）

镇江梦溪琴社社长（国家级非物质文化遗产古琴艺术"梅庵琴派"代表性传承人）

刘善教

大会邀请我以梅庵派琴人的身份参加本次会议，作为梅庵代表来做总结发言是我的荣幸。刚刚王院长带我们回顾了东南大学的历史，接下来，我就围绕发源于东南大学的梅庵琴派展开发言。

古城南京独具风韵，明末清初产生了金陵琴派，民国初期形成了梅庵琴派，南京与古琴可以说是因缘深厚。1917年，经康有为介绍，王燕卿受南京高等师范学校校长江谦之聘，传琴于该校的"梅庵"，开创了我国古琴艺术进入高等学府的先河，梅庵琴派

梅庵琴派研究

亦于此地孕育而生。王燕卿在把握、继承传统古琴美学的基础上，大胆创新和发展，采诸城琴艺，并经多方名师指授，融合民乐与西乐，开拓出有别于传统琴派的鲜明风格。梅庵琴派是中国古琴史上最年轻的流派，也是近现代最富活力和影响力的古琴流派。梅庵琴派自20世纪20年代开始风靡中国大陆，50年代之后流传到中国香港、中国台湾地区及海外各地。刘景韶、吴宗汉两位先生先后进入上海音乐学院和台湾艺术专科学校。徐立孙、邵大苏、程午嘉、刘景韶、吴宗汉、陈心园等都是梅庵传人的杰出代表。《梅庵琴谱》在近现代以来的琴坛产生了巨大影响，也为琴人们提供了学习蓝本。

今天，在本场国际学术研讨会上，有来自俄罗斯、美国及中国各个传承地的梅庵琴人，有其他流派的区级、市级、省级、国家级传承人，也有多所音乐学院的古琴教授、学生、斫琴家，大家一同纪念百年梅庵，这是梅庵的盛事，也是东南大学历史上的一次重要活动。与会代表们的研讨涉及琴史、琴谱、琴曲、琴派、琴人、琴器、斫制等众多琴学领域，讨论了古琴与其他艺术，如琵琶、绘画等之间的关系。在丰硕的成果之上，我们的研究还需要向纵深发展，需要把研究成果贯穿在古琴的保护和传承上，使得包括梅庵琴派在内的整个古琴艺术保有鲜活而持久的生命力。

纪念梅庵百年的活动使我们不由地怀念起先贤，前辈们在

东南形胜风云会　　百年梅庵情义长

学识、学养、琴德、琴艺诸多方面为我们做出了榜样,我们应当向前人学习,尊重传统,创新求进。学习、纪念先辈的最好方法是继续他们尚未完成的事业,并不断向前推进。一代人有一代人的责任,吾辈琴人应以欣赏、尊重、共享、包容的态度对待古琴艺术的整体发展,在新时代的步伐中,团结广大琴友,引领梅庵琴人,学习其他流派的长处,继续向古琴艺术的高峰进发。

我们梅庵琴派、梅庵琴人,在江苏这块土地上传承、发展,已经有了自己的一席领地。今年5月,江苏召开发展大会,古琴界推荐我代表梅庵琴派、代表江苏古琴流派参加这次大会。古琴蕴含着厚重、丰富的中华文化,是中国三千年历史的见证和浓缩;古琴对每位琴人的人生发展、人格发展有着积极影响,对整个江苏文化的推动与发展,更可谓一股坚实的力量。不管我们从事什么行业,于爱琴、习琴之人而言,古琴会陪伴我们一生,促进我们发展。所以,大家对我的认可和尊重,不是我个人的荣誉,而是我们梅庵派的光荣。

最后,感谢来自各地的琴家、琴友与我们一同纪念这场百年盛事;感谢东南大学的领导、老师和志愿者为这次活动所做出的贡献。在这次会议结束之际,我想再次表达敬意与感念:向伟大的古琴艺术致敬!向东南大学致敬!向梅庵派的琴友表示衷心的感谢!谢谢大家!